商業展示設計

商展設計師基礎大全

（第二版）

DESIGN OF COMMERCIAL DISPLAY

紀明仁編 ———————— 著

全華

目錄

CHAPTER 04
展示解說的溝通技巧

CHAPTER 05
展示商品的陳列技巧

CHAPTER 06
展示設計的配色原理

展示設計的
概述與類別 CHAPTER 01

01
何謂「展示設計」？

　　自從人類開始產生了社交行為，展示活動便開始出現，日益成為人類進行各種社會活動的重要形式之一，甚至為了達到某些目的，會以誇張、炫耀、示威等方式傳遞訊息，例如：婚禮、慶典等都是展示活動的一種（圖 1-1）；也有以行為的表現來反應、記錄人們的思想與文化以作為宣傳，例如宗教儀式（圖 1-2）；更有以收藏行為來誇耀財富與權貴，也是一種展示活動的行為（圖 1-3）。上述都是由早期人類社交活動所衍生出來的展示行為，也是展示的起源。

圖 **1-1**　室內小型的婚禮、慶典活動。

圖 **1-2**　戶外大型的宗教儀式活動。

一、「展示」二字的由來

　　展示設計（Display Design）的展示「display」一詞來源於拉丁文「displycare」，原意是指雄性動物對雌性動物做出求偶示愛的舉動。後來將 display 引申為誇耀、顯示、演示、展示的意思。然而 display 的含意是包括展覽「Exhibition」，但卻不能用 Exhibition 替代 display。因為 Exhibition 僅僅是指展覽會的活動，而 display 則是指所有的展示活動，包括櫥窗、慶典環境裝飾、商業空間展示、展示道具裝設、展品陳列等，這二個詞的代表範疇不同，是不可隨意互換使用的。

　　就中文字義而言，「展示」二字可解釋為「展開表示」。「展」的字義有張開、放開、轉動、翻動、伸張和延長的意思；「示」的字義則是「把事物擺出來或指出來使人知曉」，有演示、明示、示範、暗示的意思。簡單來說，「展示」就是以傳遞訊息、啟迪思想、推動社會進步為目的，並以直觀、生動的形式與觀眾進行交流、溝通的活動。

圖 1-3　個人收藏行為的誇耀財。

二、展示設計的內涵為何？

　　展示設計是新興的、獨立的、綜合性強的邊緣學科（邊緣學科：在兩門或多門傳統學科的邊緣交叉地帶所產生出來的獨立學科），同時也是與建築、環境藝術、視覺傳達、舞臺設計、工藝都有密切關聯的交叉學科。

　　展示設計是經濟社會發展必然的產物，以科學性功能為基礎，藝術性為表現的設計行為，同時也是以環境建造結合傳達設計的一種環境傳達方式（圖 1-4）。可以這麼說，展示設計是以創造一個精神與物質並重的人為環境為目標的理性創造活動。

　　綜合以上的各種說法，我們賦予「展示設計」一個客觀的定義：「展示設計是按照特定的目的，透過空間的環境營造，有計畫、有目的、合乎邏輯地將展示內容展現給觀眾，並且力求對觀眾的心理、思想、行為產生影響的綜合性創作活動。」

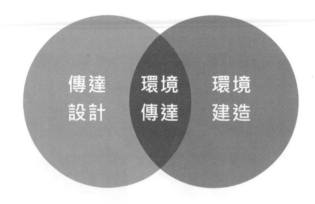

圖 1-4　展示設計是一種環境傳達。

02
現代展示的功能與特徵

現代展示所承載的使命，大致包括：政治、經濟貿易、科學技術、教育文化、觀賞娛樂五種面向。現代展示有以下五種功能：

1. 提供及時、全方位訊息的溝通與傳達。

2. 普及文化知識，傳播文明，促進交流。

3. 促進經濟合作，推動社會經濟的發展。

4. 達成國家、企業、個人知名度的宣傳。

5. 提升大眾文明素質，豐富人們的生活。

展示活動的目的和性質，決定了展示的不同功能，但現代社會的政治、經濟、科學、教育、娛樂之間的交互作用互為影響，上述的這些功能又往往彼此重疊交織，體現出現代展示的綜合性作用。

展示是視覺傳達的一種，其由三個基本元素所構成，即是：傳達者、展示內容和接收者。

展示的傳達者除了基於特定目的進行傳達工作外，還需要具備某些現實物和場地環境，並且要有觀眾的參與。當觀眾從展示現象中獲取或反映某些訊息時，展示功能才能實現。因此，展示的現場傳達方式會受到場地環境、地域、觀眾參與而產生侷限性，然而，展示的侷限性卻成為有別於大眾傳播媒體傳播方式的特殊優勢。

大眾傳播媒體雖然具有覆蓋面廣、視聽者眾、利用率高、傳播迅速的優點，同樣的大眾傳播媒體也具有間接的、音像的、非實體傳播方式等缺點。所以，展示與其他大眾傳播媒體的傳播方式具有互補效應，對現代行銷而言，將各種不同的傳播媒體進行整合，使之緊密結合以達到最佳的溝通效果，正是當代行銷經營共通的努力方向。現代展示設計因其具有現場傳達、實體傳達的溝通優勢，故具有以下六大特徵：

（一）開放與資訊的透明性

在智慧財產權法的保護下，現代展示以面向公眾、全面展現為賣點，其展示內容任人參觀、詢問、索取資料，展品資訊是公開透明的（圖 1-5），並且利用電子網路方便公眾共享其資源，提供了更多資訊公開的便利。

（二）實體與視覺的真實性

真實性是展示的重要特徵，俗語道：「百聞不如一見」，親眼所見總是比文字敘述或錄音更真實、更可信、更具說服力，有別於一般的大眾傳播廣告媒體。耳聽為虛，眼見為實，實物往往比書本的抽象知識更加直觀且生動，能令人加深印象（圖 1-6）。

圖 1-5 在智慧財產權法的保護下，台灣電路板國際展覽會的展示內容變得更加細節、更為全面。

圖 1-6 實體的恐龍化石展示物，令參觀者對展示資訊更加直觀、更加深刻。

圖 1-7 試吃試喝的賣場促銷活動，對商品訊息的傳達可以在五感的體驗下，獲得更加完整的內容。

（三）實作與五感的體驗性

大量研究結果顯示，經由親自參與操作，在視覺、聽覺、觸覺、嗅覺、味覺等五感的體驗活動中，必然會獲得更真實、更生動、更全面的訊息，以便引起觀眾更多的興趣，使其獲得真切實在的感受並加深記憶（圖 1-7）。

（四）訊息與載體的多樣性

現代展示中，通常整合應用了圖像、文字、音響、燈光、語言等各種媒材，利用聲、光、電、數位和其他新興科技，將虛擬真實的表現技術運用於展示設計之中，提升訊息對觀眾的感染力，比一般平面的文字圖像應用更為有效，並帶給觀眾更加逼真的臨場感（圖 1-8、1-9）。

（五）溝通與反饋的高效性

觀眾可透過觀察、操作體驗判斷展品的優劣，展出單位亦可透過工作人員、創作者、策展人與觀眾直接溝通，來獲得觀眾對展品的評價與建議回饋。這種物與人、企業與消費者的直接雙向溝通方式，可形成高效的訊息傳達效果（圖 1-10）。

（六）商業與文化的融合

隨著時代的進步，科技的發展，現代的展示無論在形式上或是內容上皆發生了重大的變革與突破，而從功能應用到服務的延展，則提供了更多的可能性。上述現代展示的六大特徵，可成為展示設計師作為未來設計規劃的檢驗項目，讓展示設計成果更加符合時代的需求，達到預期的行銷成果（圖 1-11）。

圖 **1-8**　擴充實境 (AR) 的展示輔助。

圖 **1-9**　3D 影像媒材的臨場感。

圖 **1-10**　教育及職業展覽會中，參觀者與現場服務人員的雙向溝通，可達到高效的訊息傳達。

圖 **1-11**　以漫畫人物的故事邏輯來為展示活動命名。

03
七種現代展示分類一覽

現代的展示種類繁多，以下將按照七種不同的方式來分類，讓我們經由此分類以對現代展示狀態有個初步的了解：

（一）按形式分類

世界博覽會、展覽會、博物館、商業空間、慶典活動等。

（二）按規模分類（圖 1-12）

1. 超大型展示（展示面積 50000 ㎡以上）。
2. 大型展示（展示面積 10000 ㎡～50000 ㎡）。
3. 中型展示（展示面積 1000 ㎡～10000 ㎡）。
4. 小型展示（展示面積 1000 ㎡以下）。

圖 1-12 由左至右，分別為中華藝術宮（超大型展示）、國立臺灣美術館（大型展示）、國立歷史博物館（中型展示）、台中文化創意園區 - 雅堂館（小型展示）。

圖 1-13 長期固定型。

圖 1-14 定期持續型 - 威尼斯雙年展。

圖 1-15 短期持續型 - 廟宇祭祀。

（三）按時間分類

1. 長期固定型展示，如博物館、美術館、主題樂園、小史館、企業展館、大型商業空間（圖 1-13）。

2. 定期持續型展示，如世博會、威尼斯雙年展、米蘭設計週、各大院校畢業展（圖 1-14）。

3. 短期臨時型展示，如服裝秀、櫥窗、產品特賣會、廟宇祭祀、集會遊行、開閉幕儀式（圖 1-15）。

（四）按空間分類

1. 室內型展示：此展示類型多依附在建築物內部空間而存在（圖 1-16）。

2. 戶外型展示：此展示類型常為體積龐大、運輸不便，或者難以在建築物內進行的展示的展品（圖 1-17）。

（五）按狀態分類

1. 靜態型展示：通常在空間閉合，邊界明確的位置進行，使觀眾產生安定感，具有拘束、壓抑的心理感受（圖 1-18）。

2. 動態型展示：通常在空間開放，邊界不明確的位置進行，給觀眾帶來連續性的流動感，具有舒適、自由的心理感受（圖 1-19）。

圖 1-16 室內型展示。

圖 1-17 戶外型展示。

圖 1-18 靜態型展示。

圖 1-19 動態型展示。

圖 **1-20** 觀賞型展示。

圖 **1-21** 教育型展示。

圖 **1-22** 商業型展示。

圖 **1-23** 道具設計製作。

（六）按性質分類

1. 觀賞型展示：是指提供具有美學價值、歷史價值展品的展示（圖 1-20）。

2. 教育型展示：內容具有宣導前衛觀念、先進知識、樹立正確觀念 的展示（圖 1-21）。

3. 商業型展示：以促進消費、提升經濟價值、宣傳品牌為目的展示 活動（圖 1-22）。

（七）按專業工作分類

1. 道具設計製作：設計製作機能性道具、觀賞性道具的專業工作（圖 1-23）。

2. 空間裝飾設計製作：以加法型態塑造、改變空間氣氛的專業工作 （圖 1-24）。

3. 空間規劃設計製作：以空間機能規劃為目的，塑造空間氣氛的專 業工作（圖 1-25）。

4. 櫥窗設計製作：整合上述三項專業技能的專業工作。

　　上述七種現代展示的分類，形式、規模、時間、空間、狀態與 性質的分類，主要是讓讀者能對現代展示的型態有通盤概略的認識， 而專業分工則是讓展示工作者能依此分類來招聘適當的專業人才， 整合專業技能，達成提升效率、品質又兼顧成本的展示目的。

圖 **1-24** 空間裝飾設計製作（白水木婚禮佈置）。

圖 **1-25** 空間規劃設計製作。

04
展示設計
專業分工的時代

現今展示設計工作的專業分工已經逐漸完備,不同專業屬性的分工現象,在市場上已有成熟、完整、專門的市場服務供應鏈。其中,就當代設計整合觀念的需求,對可運用的相關行業進行了解,已經成為當代設計人員不可或缺的基本知識。

圖 **1-26** 結合臺、板、架的承載性展示道具。

上一節所提到展示分類的道具設計製作、空間裝飾設計製作、空間規劃設計製作、櫥窗設計製作四種展示專業分工狀態,對於進入展示設計行業的新鮮人而言,絕對是必須具備的專業知識。以下就將各種展示設計工作專業服務的特色與價值來作一簡要介紹。

一、展示道具設計製作概要

對於一般的機能性展示道具,如臺、板、架等(圖1-26),設計師皆會結合專業木工來共同完成;但觀賞性展示道具(圖1-27),對於一般從事展示設計工作的新鮮人而言,就比較陌生,甚至不知從何尋找專業團隊來合作。

圖 **1-27** 保麗龍材質的陳述性展示道具。

　　觀賞性展示道具大多是木工使用板材所無法完成的專業工作，這種自然型、偶然型、有機型的造型物製作，必須尋求雕塑工廠合作才能有效率地達成這樣的工作。本書有關這方面的內容將在第十章「展示道具的設計製作」單元中，進行詳盡的介紹。

二、空間裝飾設計製作概要

　　空間裝飾這類專業工作對零售業賣場或短期的發表會而言，是一種有效率又低成本的展示方法；因為空間裝飾手法可以使零售店賣場空間，在無須暫停營業與相對成本低廉的前提下，利用非營業時間快速地營造出空間的氛圍，達到提示節慶購買的行銷作用。例如：百貨公司的聖誕佈置（圖 1-28、1-29）。有關空間裝飾設計這方面的深入內容，本書將在第九章「空間裝飾的應用與施工」單元中，進行完整的介紹。

圖 1-28 大量聖誕飾品垂掛，更顯節慶的歡樂氣息（2015 拉法葉百貨聖誕裝飾）。

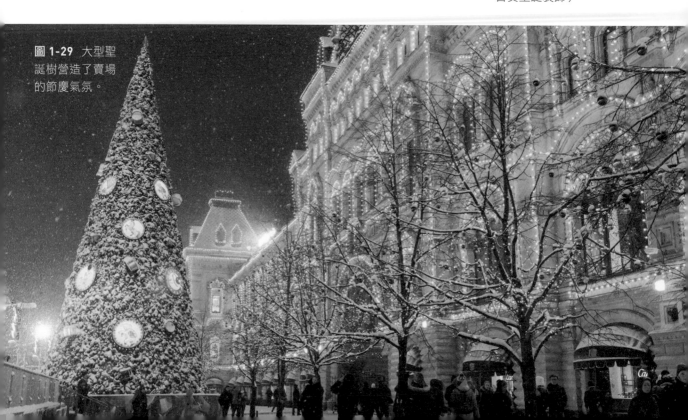

圖 1-29 大型聖誕樹營造了賣場的節慶氣氛。

三、櫥窗展示設計製作概要

　　櫥窗展示設計工作乃是將前述三項專業技能合而為一的專業工作；由於空間限制的因素，在設計、製作的過程中更需要精準的計算與安排。除了理性的施工規劃之外，其主題表達也必須兼顧意象傳達的感性考量，才能達成視覺化行銷的商業目的（圖1-30、1-31）。本書有關櫥窗設計製作這方面的完整內容，將在第十一章「櫥窗展示的手法與效果」單元中，進行更詳盡的介紹。

圖 1-30 以藝術表現的櫥窗。

圖 1-31 以商業訴求為主的櫥窗。

四、展示空間規劃設計概要

　　這項專業工作的屬性偏向室內設計裝潢，但在視覺設計上則以視覺刺激為目的。機能上具備室內設計的功能性，是以視覺吸引為手段，商業行銷為目的的專業展示工作。此類展示工作重視前期的資料蒐集與分析，建立合乎邏輯的設計理念，整理出設計規範，有效率地整合許多不同的專業工作人員以完成展示工作，例如：展場的空間設計（圖1-32）。

　　有關展示空間規劃設計這方面的完整內容，本書將在第十二章「空間設計的規劃與程序」單元中，進一步的探討與說明。

　　現代社會中，各類型的展示活動，正以其特有的訊息直觀性與集中性向群眾傳播訊息，最終成為提供人類多元生活訊息的媒介與橋梁。本章以概論性的方式，讓讀者對展示設計須具備的基礎觀念做粗略的說明，接下來的章節將依序對展示在商業設計領域須建立的相關知識做深入的解說。

圖 1-32　短期的商業會展空間。

 重點整理

1. 資訊傳達是展示的主要機能，而利用展示這種傳達形式的目的則各自有異。

2. 現代展示設計是一種綜合性的技術，可能使用各種媒體、展示裝置、電腦及環境造形，適足以反映當代之科技及社會意識。

3. 展示的表現型態沒有一定的型式，因目的不同，表現型態則各自有異。

4. 展示可傳達的資訊內容遍及政經文化等一切人類個人與社會活動的範圍，是現代社會經濟中不可或缺的媒體。

5. 展示在特定的時空下進行，空間有大小、固定式、移動式，時間有長短、有永久性、有臨時性，其功能往往重疊交織在一起，體現了現代展示的綜合性行銷作用。

6. 展示需要顯示目標客層未知的事物或重新詮釋已知的事物，吸引觀眾使之有所發現。

延伸思考

· 試著比較「展示設計」與「五大傳播媒體」在訊息傳達上有哪些差異？

展示設計的
基礎知識

2 1

展示設計
美的形式運用

展示設計的美感是由建築、空間、色彩、道具、展品、燈光、素材等要素所組合，進而構成一個實體的空間環境。展示設計具有 3D 空間特性，當提到美的形式時，與一般視覺傳達（平面構成）十種美的形式是有所差異的。故以下先簡單說明平面構成十種美的形式，再依序介紹展示設計六種美的形式。

一、平面構成的十種美的形式

受過美學教育的人都知道美是沒有標準的，那為何還有「美的形式」呢？美的形式的產生是來自於大多數人美感經驗的累積，經過無數世代的分析與歸納，統計整理出有系統的共通性的結論。從事設計工作的我們，遵循此一美的創作法則，便能獲得大多數人美的認同；並且，這十種美的形式也是展示設計美的形式之基礎來源，所以我們必須對這十種美的形式有所了解。

A 反覆

　　將單一相同或相似的基本單元，如色彩、造形、形式構成（角度、方向、質感）等，不分賓、主有規律的重複排列。視覺感受有單純且規律的美感效果。

B 比例

　　同一形體的粗細、高低、長短、寬窄等不同的關係，稱為比例。造形上常用的比例有黃金比例、等比級數比例、等差級數比例、費勃那齊數列比例、貝魯數列比例等，視覺上呈現秩序、理性的美感。

C 平衡

　　將二種以上的構成要素，相互均勻的配列而達到安定的狀態，稱之為平衡。平衡的構圖有一種張力的效果，可分為對稱與非對稱平衡，在視覺上可達到心理穩定的美感。

D 節奏

　　也稱為「律動」或「韻律」，是指將相同的構成基本元素（形、色、質感），以遞增或遞減的模式有規律的重覆循序配置，稱為節奏。元素經過反覆地變化安排後，會出現連續的動態感，視覺上呈現起伏、韻律、動態、輕快的美感。

E 秩序

　　將二種以上相同或相似的基本單元，如色彩、造形、形式構成（角度、方向、質感）等，進行有規則的重覆配置，視覺上呈現純粹且帶有變化的美感特質。

F 強調

　　在整體畫面中強調其中一元素，運用物件與環境的比對，或者心理經驗的比對，所產生襯托式的注目性效果。視覺上可達到簡潔、單純的美感效果。

G 對比

運用視覺特質將相對的二種構成要素，在相互比較之下產生強者更強，弱者更弱的視覺現象，構成要素可包含量感、色彩、質感、結構等。視覺效果將呈現強調對方特性的美感，也有相互襯托的矛盾之美。

H 對稱

於對稱軸的上下左右兩邊，有著相同的構成元素，且有鏡射的現象。對稱可說是所有美的形式原理裡最常見的手法，視覺呈現單純、簡潔、安定的美感。

I 調和

將性質相似的事物並置一處，其形、色、質感或個性，差距微小，融洽相合並不互相排斥，便是達到調和的狀態。因視覺上變化不大，故帶有靜態、愉悅、溫和、雅致的美感。

J 統一

同時運用多種美的形式，讓每個形式之間提高關係性，彼此具有主從的組織關係，強者統御了弱者，進而使主調成為領導的明確地位，產生整體個性一致的效果。視覺呈現協調又富含變化的美感。

這些美的形式原理從古希臘哲學家亞里斯多德以來，陸續有許多學者如德國哲學家康德、黑格爾等人的深入研究，再加上近代美學家的分析、整理，將不同條件中歸納出絕大部分人都認為是美的現象，彙集成可供依循的形式法則，使設計者能參考使用，亦是展示設計美的形式的基礎。

二、展示設計的六種美的形式

　　展示設計美的形式的基本用詞，雖然借用自平面構成十種美的形式，但由於展示設計的 3D 空間特性，使得對於美的形式之解釋與平面構成美的形式有所不同。

（一）比例與尺度

　　在古典美學中，有「美是和諧與比例」的說法，展示設計中的比例是指量與量之間的比例，如長度、面積、體積、強度等，存在於部分與部分、部分與整體的關係。展示設計的比例常依據具體的設計要求和視覺效果，採用不同的比例組合，展現誘人、誇張的藝術情境和視覺效果，以追求設計的新穎性進而突出展示的主題（圖 2-1）。「比例與尺度」的視覺美感效果，產生視覺經驗的衝擊，引起注目。

圖 2-1　應用「比例與尺度」視覺美感，突顯櫥窗展示的主題。

（二）對稱與均衡

　　展示設計中運用對稱手法，可表現出端莊、正統、高貴的特色，但絕對的對稱難免會給人呆版的印象。均衡是指左右、上下等量而不等形的構圖形式，能帶給觀賞者活潑的感覺；均衡形式重在心理性的感受，而非物理性量的均衡表現（圖 2-2）。「對稱與均衡」的視覺美感效果，產生安全、穩定的心理，專心觀賞。

圖 2-2　「對稱與均衡」的美感運用，是指左右、上下等量而不等形的構圖形式。

（三）對比與調和

展示設計中的對比，是指構成的各要素之間所產生的相異性，因而達到視覺上的衝突和緊張感；而展示設計中的調和，則是指構成的各要素中使其有秩序感，體現在相同要素或相近要素的關係上。

對比可運用構成物外型的大小、曲直、長短、多少、強弱、高低、疏密、動靜等要素來產生；除了上述的形體要素之外，質感、色彩或是背景與主體之間的對比，都是可以運用的元素。至於要在對比中求取調和，其構成元素間的同質要素與相近要素間的關聯性多寡，就成為設計者求取調和效果時必須注意的設計重點。

在對比中求調和，對展示設計而言是常用的設計美感策略，因為它既可產生視覺感官的衝擊，引起觀賞者的注目，也可在衝突中產生美感的規律，進而體現藝術性的視覺美感。其概念猶如中國工藝中的傳統手法：「粗中有細，巧中見拙，方中有圓，曲中有直，靜中寓動、剛柔相濟」（圖 2-3、2-4）。

圖 2-3　色彩元素間對比形式的關聯性多寡，是在「對比中求取調和」的設計關鍵。

圖 2-4　運用視覺藝術三要素的型、色、質感，擇其一作為共同的視覺規律，即可達到調和的作用。

（四）統一與變化

　　展示設計中的統一，是指對矛盾的視覺進行弱化或調和，意謂著在多樣化的視覺要素中尋求調和的元素。而變化是指製造差異，尋求豐富性，形成多樣化的手段，製造視覺差異的衝擊力，引起注目。在統一中求變化是展示設計中一條基本設計策略與目標，具有強烈的、動人的、醒目的視覺效果。

　　比如在展示的整體設計中運用統一的色調、統一的形式、統一的材質來獲得整體效果，再運用局部的變化來破除單調感，獲得活力與變化（圖2-5、2-6），「統一與變化」的視覺美感效果，弱化矛盾產生調和，製造差異破除單調尋求活潑感與豐富感。

圖 2-5　運用商品色彩彩度的突出變化，產生強烈的醒目效果，破除主色調的單調感。

圖 2-6　運用視覺藝術的三要素，型、色彩、質感，擇其一作為共同的視覺規律，即可達到調和的作用。

（五）反覆與漸變

　　展示設計中的反覆，是指使用相同或相似的形象反覆出現，形成統一的形象。而漸變則是指使用相同或相似的形象連續遞增或遞減的逐漸變化，是相近形象的有序排列，也是以相近形式完成統一的手法。

　　空間中的單純反覆再現，體現了現代社會提倡標準化、簡約美的追求，也因視覺的透視感，會帶給觀賞者具有條理的、秩序的美感；而這類型空間中的漸變美感，可運用在對立的要素之間加以強調，使兩極的對立就會轉化為和諧、有規律的循序變化，造就出視覺上遞進的速度感。「反覆與漸變」的視覺美感效果，藉由觀賞位置的流動，產生視覺循序變化規律的流動美感（圖 2-7、2-8）。

圖 2-8　「反覆與漸變」的空間透視效果，造就出視覺漸進的韻律感。

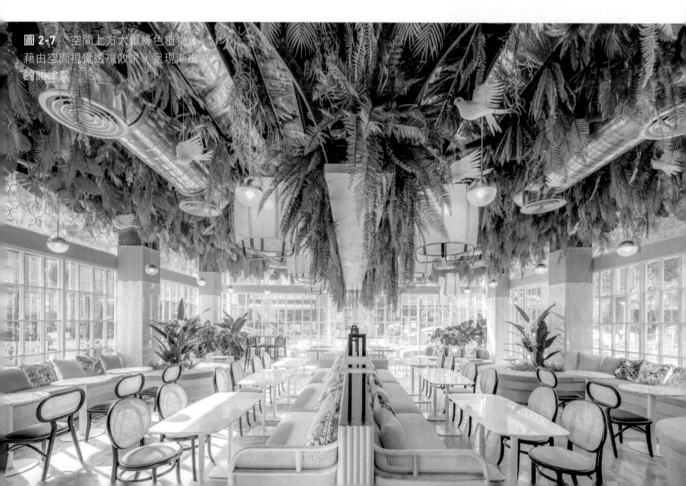

圖 2-7　空間上方大量綠色植物，藉由空間視覺透視效果，呈現漸進的韻律感。

（六）節奏與韻律

展示設計中的節奏與韻律，是指視覺元素的組織中以多次反覆形式或曲線、曲面型式，使之產生強弱、疏密、方向的變化。現代展示設計中，也常運用反覆與漸變二種形式，來求得節奏美感的變化，通常有「反覆的韻律」與「漸變的韻律」二種表現形式。

由於展示設計的 3D 特性，除了多次反覆形式之外，曲線、曲面的立體造型，也成為展示空間表現節奏與韻律的常用手法。「節奏與韻律」的視覺美感效果，運用比例的規劃與曲面、曲線的造型，產生動態、柔暢的視覺美感（圖 2-9、2-10）。

美的形式應用在展示設計三維立體的空間中，有其共通性，即是在類似中求差異、衝突，以顯「變化的注目」；在矛盾中求調和、秩序，以顯「主從的規律」。這樣的美感規律蘊含著「異中求同，同中求異」的哲學。

圖 2-9 「節奏與韻律」的美感運用，乃展示空間表現節奏與韻律的常用手法。

圖 2-10 空間的大幅白布，藉由布料的垂墜，製造出曲面的動態感與柔暢感。

2-2

展示設計的
立體構成基礎觀點

　　立體構成是藝術領域中研究 3D 造形活動的共同基礎學科。本單元利用抽象的材料和模擬構造等基本觀點探討，引導讀者從形態要素的立場出發，了解展示設計 3D 形體的造形基礎知識，提升立體、結構和設計策略的思維能力，建立空間藝術設計造形、設計結構方面的基礎，為展示設計活動的道具製作提供廣泛的構思。

一、立體構成的基礎觀點

　　大部分人在接觸到立體的形體時，來自觀賞者內心的藝術感受，在心中便會引發三種觀點來識別、批評眼前的立體物件。是哪三種觀點呢？就是心理性、生理性及物理性的觀點，而這三種觀點中，就是人與物、物與物之間的關係，然而這些觀點的具體內容又是什麼呢？

（一）心理性觀點

指的是社會的、藝術的、文化的心理反應，例如這個物件美不美；這個物件代表著甚麼樣的社會表徵；這個物件具有甚麼樣的抽象意義，以上的心理反應都是立體構成心理性觀點。

（二）生理性觀點

指的是舒適的、便利的、官能的生理反應，例如這個物件使用時是否舒適；這個物件操作時是否方便；與這個物件接觸時觸感如何。上述的生理反應都是立體構成生理性觀點。

（三）物理性觀點

指的是機能的、技術的、效率的物理現象，例如，這個物件與另一個物件的組成結構產生了甚麼樣的功能；這個物件的功能是由有哪些技術所造就的；這個物件所產生的效能是否滿足了使用者的期待。以上的物理現象都是立體構成物理性觀點。

對立體構成有了基礎的認識之後，接著藉由以下心理效能、生理效能與物理效能所產生的五種組合（圖 2-11），來進一步了解、思考立體構成的基礎觀點在工作中所做的設計取捨。

圖 **2-11** 心理效能、生理效能、物理效能的五種組合。

圖 2-12 超商的公仔收集活動，令消費者因收集齊備而感到愉悦

圖 2-13 美國費城藝術博物館大門階梯，引發口耳相傳的話題。

圖 2-14 兼具時尚、性能、舒適感的概念車。

A 組合的效能

屬於心理效能很高，生理效能次之，物理效能很低的物件。簡單來說，就是中看不中用的東西（圖 2-12、2-13）。這類型設計物件大都屬於商業設計類的成品，設計目標都是讓使用者因為擁有這類型物件，而感到愉悦、驕傲、榮耀的設計物，是屬於以滿足心理效能為目的的設計思維。

B 組合的效能

屬於心理效能、生理效能、物理效能需求都很高的物件。簡而言之，就是既美觀又舒適更要具有效能的物件（圖 2-14、2-15）。這類型的設計物件大都屬於工業設計類的成品，設計目標都是讓使用者在解決生活機能問題之外，還要講求美觀、舒適，具有彰顯社會表徵功用的設計物。是屬於需要同時兼顧心理、生理、物理效能的設計思維。

C 組合的效能

屬於物理效能很高，生理效能次之，心理效能很低的物件。簡單說就是只要達成效能、效率的目標，其他二項功效幾乎可以不考慮的物件（圖 2-16、2-17）。這類型設計物件大都屬於機械、武器設計類的成品，設計目標都是為達成特定效能的技術精準問題，而不考量美觀、舒適的設計物。是屬於專注在物理效能的設計思維。

圖 2-15 具有彰顯社會表徵功用的智能手機。

圖 2-16 匿蹤戰鬥機，設計目標在於特定機械物理效能，不專注在美觀、舒適的設計思維。

圖 2-17 遠距離（1000 公尺以上）反器材狙擊步槍。

圖 2-18 握筆式滑鼠，在於解決舒適性的生理效能問題作為設計目標。

圖 2-19 女用衛生棉的設計，在於解決女性生理期的生理官能性問題。

圖 2-20 男用的街頭廁所。

D 組合的效能

　　屬於生理效能很高，心理效能、物理效能次之的物件。簡單來說，就是為了生理的舒適、感官、便利效能，心理效能、物理效能都必須隨之調整的物件（圖 2-18 ～ 2-20）。這類型設計物件大都屬於工業設計類的成品，設計目標都是為了使用者解決生活生理的舒適、便利機能問題，而美觀功能、技術功能都只是這個目的下隨之增減的搭配元素，屬於專注在生理效能的設計思維。

E 組合的效能

　　屬於物理效能、心理效能要求很高，生理效能次之的物件。簡單說就是用高科技引發使用者注目的設計物（圖 2-21 ～ 2-23）。這類型設計物件大都屬於展示設計類的成品，設計目標都是為了達成引發觀賞者注目產生事件話題的目的，而借用物理性高的科技技術來達成的設計物。是屬於專注在心理效能、物理效能而忽略生理效能的設計思維。

圖 2-21 數位穿衣鏡。

　　綜合上述立體構成基礎觀點的內容，以及不同組合運用的特質，引導從構成的觀點出發，進而了解展示設計 3D 形體的造形思考意義。展示設計屬於立體構成的一環，具有展示機能的立體設計，故須以設計目的為考量，對結構、造型、機能之間的需求比重，做出合理的資源投入。就展示設計立體構成的心理觀點而言，「新奇的」視覺注目效果，成為心理觀點設計思考的主要重點。

圖 2-22 2009 年東京 HERMÈS 數位科技櫥窗。

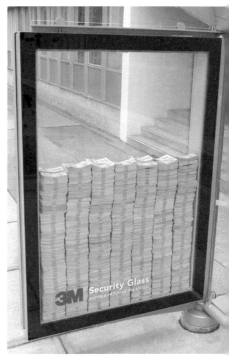

圖 2-23 3M 防彈玻璃戶外廣告。

二、立體構成的材料類型與特性

　　在立體構成中，了解材料是不可或缺的一項知識。材料的分類有很多種類型，依據材料的加工程度可分為天然材、加工材、合成材；依據材料的物質結構可分為金屬材、無機非金屬材、高分子材、複合材。然而，這一節主要以設計應用為出發點進行材料的探討。

　　以設計應用為目標，必須依據材料的外型特徵來分類，可分為線材、面材、塊材三種。這三種材料的外型特徵彼此之間因加工後，便產生一種循環的規律（圖2-24），運用加法原理進行材料加工，其外型的改變以順時鐘方向產生變化的循環；運用減法原理進行材料加工，其外型的改變則以逆時鐘方向產生變化的循環，而這樣的循環現象對展示設計的材料應用有何助益呢？

　　可以在圖中發現，從任何一個材料外型為起點，不論順時鐘還是逆時鐘方向循環一遍，其規律都是成立的，這現象說明任何一種材料都可以創造出我們想要的造型。

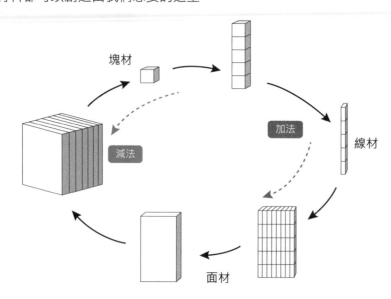

圖2-24 線材、面材、塊材之加工循環與規律。

圖 **2-25** 由線變成面的線材構成。

圖 **2-26** 由面變成塊的面材層面構造。

圖 **2-27** 由塊變成線的塊材的構成。

圖 **2-28** 由線變成面,再由面組成塊的線材構成。

圖 **2-29** 由線變成面,再由面組成塊的線材構成。

圖 **2-30** 由面變成塊的面材層面構造。

　　如圖 2-25 ～ 2-27,以非常態性的材料用法來完成造型,達成視覺的獨創性。然而,在設計職場上要把這樣的觀念應用在實務案中,還必須具備一個條件才能成立,就是要有充分的時間與預算(圖 2-28 ～ 2-30)。

三、平面構成的材料外型與心理特性

　　了解材料外型的循環特質，若不考慮時效與預算，大可以感性的應用於創作，達成視覺的獨創性，但展示設計畢竟屬於商業設計的一環，在商言商，時效、成本怎可能被忽略呢？以下將探討如何運用材料外型與心理特性，有效率的完成展示設計之專業工作。

（一）線材的心理特性

　　線材在展示設計實務應用之中，是屬於造型施工中較為耗時的材料類型，主要原因來自於「虛實交錯的間隙應用」的特質，因為在施工時除了考量「實」的造型之外，還須兼顧到「虛」的，兩者應用下就變得相當耗時。在安裝設置方面也是相對困難，因為線材所產生的「虛」洞部分，令安裝時支撐的結構不容易被隱藏、美化。所以線材在展示設計實務應用之中，是屬於施工較為耗時、安裝相對比較困難的材料類型（圖 2-31 ～ 2-33）。

（二）面材的心理特性

　　面材使用「加法」施工即可成為「塊材」，使用「減法」施工即可成為「線材」，這樣加工的方便性，成為我們生活中常見的材料外型。此外，面材還有一個常見的原因，就是便利於倉儲堆疊、運輸、搬運等（圖 2-34 ～ 2-36）。

圖 2-31 線材的造型運用所產生的編織孔洞，令視覺產生穿透，帶來了輕量感的效果。

圖 2-32 方向性的運動感。

圖 2-33 虛實交錯的間隙應用。

圖 2-34 緊繃感與強有力之充實感。

圖 2-35 具有輕薄感與伸延感。

（三）塊材的心理特性

　　塊材具有量感的閉鎖心理特性，常被觀賞者誤以為它是實心的物體，進而產生壓迫感。正因為這個原理，塊材的造形物大都避免將其懸空裝設，除非營造觀賞者壓迫感是設計的主要目的（圖 2-37 ～ 2 -39）。

　　在上述的材料外型與特性探討之後，我們不禁要問，了解這些特性的目的是什麼？答案是「因材施藝」。我們在了解材料基礎特性與心理特徵之後，就能揚長避短的運用材料特性，以有效率、低成本完成造型，並藉由想像力與工藝方法，開發出具有藝術性造型的潛能，達成商業設計的目的。展示設計的立體構成設計，不僅是立體理論的研究，還必須培養出對造形的感受力與直觀力，以及有計劃性、發展性的獨創能力，才算是一個成功的立體設計者。

圖 2-36 加工後具有塊材與線材雙重的特色。

圖 2-37 廣告裝置物，其閉鎖性特徵所產生的量感，具有強烈的視覺注目效果

圖 2-38 穩重的安定感、耐壓感。

圖 2-39 虛面封閉性的包覆，可產生塊材的量感。

四、立體構成材料結合的三大類型

立體構成中材料結合的方法有很多，雖無法詳盡說明，但我們可將材料結合的方法分為「滑接」、「剛接」、「鉸接」三種類型。以下將依序說明。

（一）滑接

指的是材料的堆疊，主要運用材料本身的重量與地心引力的作用，來達成材料的接合。滑接的優點是材料並不會因整體造型、結構的破壞導致部件受損，造成無法回收繼續使用。反之，缺點則是結構不夠堅固容易被破壞（圖 2-40）。

圖 2-40 運用材料本身的重量與地心引力作用的材料滑接。

（二）剛接

指的是材料與材料的完全結合，例如焊接、熔接、水泥灌鑄、金屬鑄造等結合。剛接的優點是整體造型、結構相當堅固，會遭破壞、崩潰的可能性較小。反之，缺點則是造型、結構一旦遭受破壞，材料部件會因受損而無法直接再次使用（圖2-41）。

（三）鉸接

介於滑接與剛接之間的材料結合方式，例如鎖螺絲、榫接、扣槽、編結、釘接、插接等。鉸接的優點是具有剛接結構的堅固不易遭到破壞；又具有滑接材料部件可直接回收再使用的優點（圖2-42）。

圖 2-41 運用材料與材料溶合作用的材料剛接。

上述材料結合的三大類型之優缺點，整理出滑接、剛接、鉸接受力破壞比較（圖2-43），發現鉸接是最適合展示設計使用的材料結合方法，因為使用鉸接對展示設計可產生以下三種效益，第一環保經濟：材料部件皆可重複使用，不浪費材料，節省經費；第二提升效率：部件皆可在現場組裝，降低製作工時，提升施工效率；第三方便倉儲：可拆卸的部件，利於人工搬運、交通運輸，方便倉儲收納。

針對展示設計的工程施工而言，設計者對於材料結合方法的選用，常基於材料特質、造型結構、造型機能的考量而有所改變。仔細考量選用材料結合的方法，除了提高展示視覺品質之外，也能提高效率、降低成本支出及增加商業利潤。

圖 2-42 具有剛接的堅固，又具有滑接回收再使用的優點。

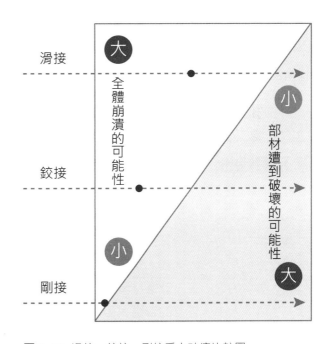

圖 2-43 滑接、鉸接、剛接受力破壞比較圖。

五、立體構成材料創新應用的二大概念

　　身處展示設計的專業工作裡，往往為了在資訊紛亂、眾多的展示會場中，能吸引觀眾的目光達到注目的效果，除了造型、色彩的設計之外，材料的選用更是令觀眾印象深刻的重要環節。因此，以下將依序說明立體構成材料的創新應用，有「馴質異化」與「異質馴化」二大原則。

（一）馴質異化

　　運用空間場所與材料間的違和，或藉由材料的替換產生生活經驗、視覺經驗的衝擊，展現「強調」的視覺美感，而引起觀眾注目的視覺創意方法，稱為「馴質異化」（圖2-44）。簡單的說，就是將地板用的材料拿到牆壁使用，再把牆壁用的材料拿到天花板使用，而天花板用的材料拿到地板使用。關鍵在於刻意違反一般既定的材料用法，即可達到材料應用的創意效果。

圖 **2-44**　「馴質異化」的創意在於材料一般，但運用場域特殊。

（二）異質馴化

　　將不同材質類型的材料，運用在同一個作品之中，使作品的視覺形態異於一般，但仍然可展現出「調和」的視覺美感，而引發觀眾注目的視覺創意方法，稱為「異質馴化」（圖2-45）。簡單的說，在設計選材時就必須注意形狀、色彩、大小、質感的合適與否，仔細選材將能避免作品最終產生不協調的視覺現象。此外，「異質馴化」的材料創意仰賴設計者的個人美感的成分很高，如要獲取觀賞者的藝術價值認同，比起「馴質異化」難度相對更具有挑戰性。

圖 **2-45**　「異質馴化」的創意在於將不同材質的材料，運用在同一個作品之中。

六、展示設計材料選用的原則

　　展示設計畢竟是商業設計的一環，在商言商的理性現實因素仍然無法迴避，因此以下本將針對展示設計材料選用的原則來說明，以便達到降低成本，提高效率的商業目的。展示設計材料選用的原則共有五項（圖 2-46）。

(1) 實用原則：材料價格高並不一定就是好，必須考慮時效預算的務實面因素。

(2) 創新原則：突破材料應用常規，並保有明確形象特色，令觀眾感動且讚嘆。

(3) 經濟原則：材料的價格、加工、運輸、回收的各種有關成本的問題，皆須以經濟、務實為原則。

(4) 防火原則：依照法規要求考量公眾安全，選擇適用等級（不助燃級、不自燃級）的防火材料。

(5) 環保原則：盡量選用不污染環境的材料，同時選用可回收再利用的材料。

　　展示設計材料選用的五原則，其實就是一種提醒作用的基礎知識，建議執行展示設計工作時，將這五大原則作為設計規範的檢驗項目，提醒設計者勿墜入設計思維的感性陷阱之中。

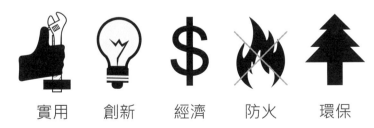

實用　　創新　　經濟　　防火　　環保

圖 2-46 展示設計材料五原則。

圖 **2-47** 玻璃櫃的阻隔裝置。

圖 **2-48** 繩阻隔裝置。

圖 **2-49** 屏障式阻隔裝置。

圖 **2-50** 暗示式阻隔裝置。

2 3

展示設計的人因考量

本節的「人因考量」聚焦在參觀者，是由心理產生生理反應的基礎知識，讓展示設計工作者對展示人因考量有基本的認識，以下針對參觀者展示的生理需求，與參觀的行為特性進行基礎的介紹。

一、展示的生理需求

雖稱為「生理需求」，事實卻是隱性的，因為參觀者的生理需求，並非能夠全面的顯現在外，部分的生理需求必須藉由觀察、調查、研究來發現，所以對展示生理需求的了解，即是具備做好展示設計工作的基礎知識之一。展示的生理需求有以下四大項，分別為「觸摸的需求」、「入口感受的需求」、「視覺高度的需求」、「端坐、倚靠的需求」。

（一）觸摸的需求

展示的參觀者對新奇、罕見的展品，皆有因好奇而產生觸摸的反應，以證實視覺能加強記憶的需求。因此為了加深展出效果，應該盡量滿足觸摸的需求；然而，並非所有展品都可被觸摸，不適合觸摸的展品就必須設置適當的空間阻隔裝置，以維護展品與參觀者的安全（圖 2-47 ～ 2-50）。

（二）入口感受的需求

　　展區入口處的氛圍是此一需求產生最直接的成因，也是傳達展出內容屬性的最直接的表達方式。塑造展區入口處的氛圍，吸引參觀者入內參觀，必須注意以下幾個要點：

1. 充足的光線，足以識別環境的特徵，並表達出展出內容的特殊屬性（圖2-51）。
2. 透空的空間，以忽隱忽現的方式，吸引觀眾一探究竟（圖2-52）。
3. 引導、探索的圖文，以圖文來識別、傳達展覽概要，產生心理的預期感（圖2-53）。

圖 2-51 充足的光線。

圖 2-52 透空的空間。

圖 2-53 引導、探索的圖文。

（三）視覺高度的需求

　　人體的一般高度差異並不大，只要針對展出的目標對象中等身高來擺置展品，就能兼顧到觀賞的舒適度。這類型的需求只要關注人體的各種姿勢尺寸，即可滿足視覺高度的需求（圖 2-54、2-55）。

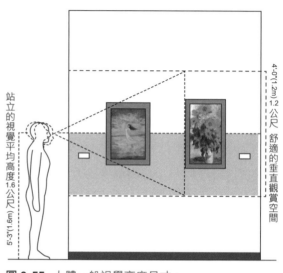

圖 2-55 人體一般視覺高度尺寸。

圖 2-54 觀賞時視覺高度之需求。

（四）端坐、依靠的需求

　　展示活動的參觀者，在長時間的參觀後，便會出現疲憊的狀態，觀賞的休憩設備便成為展示空間重要的設置（圖 2-56、2-57）。若在沒有足夠空間規劃休憩設備時，在設計承載性、儲藏性展示道具時就需特別注意端坐、依靠需求的滿足（圖 2-58）。

圖 2-56 2021 米蘭國際家具展中，Supersalone 的公共區域由設計師 Giorgio Donà 所設計，可以透過螢幕觀看直播，並在此休息。

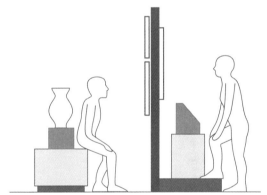

圖 2-57 休憩設備規劃。

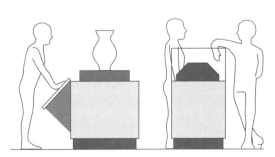

圖 2-58 端坐、依靠的習性。

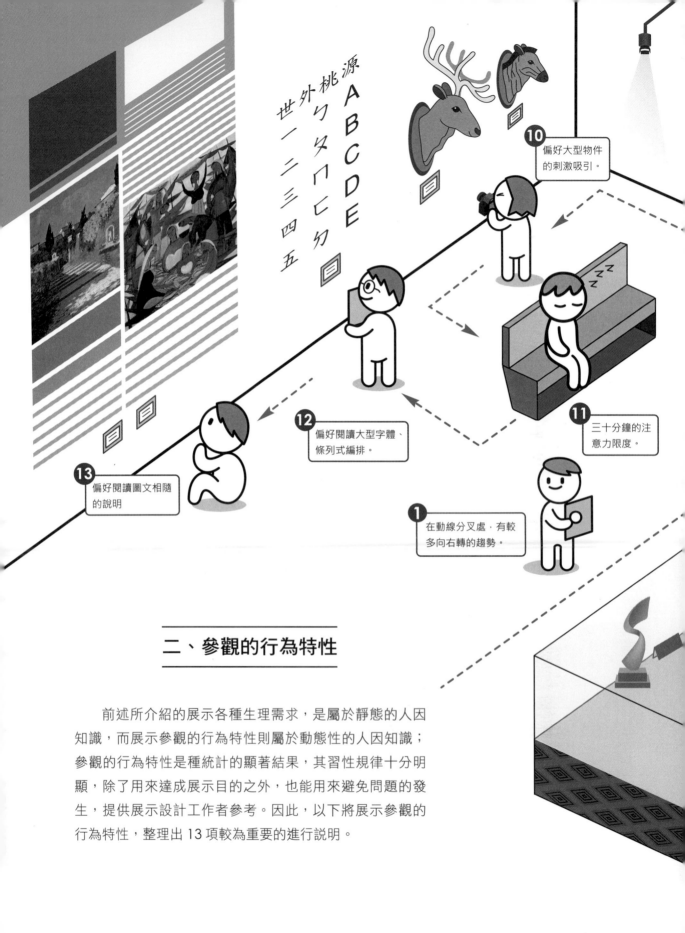

二、參觀的行為特性

前述所介紹的展示各種生理需求,是屬於靜態的人因知識,而展示參觀的行為特性則屬於動態性的人因知識;參觀的行為特性是種統計的顯著結果,其習性規律十分明顯,除了用來達成展示目的之外,也能用來避免問題的發生,提供展示設計工作者參考。因此,以下將展示參觀的行為特性,整理出 13 項較為重要的進行說明。

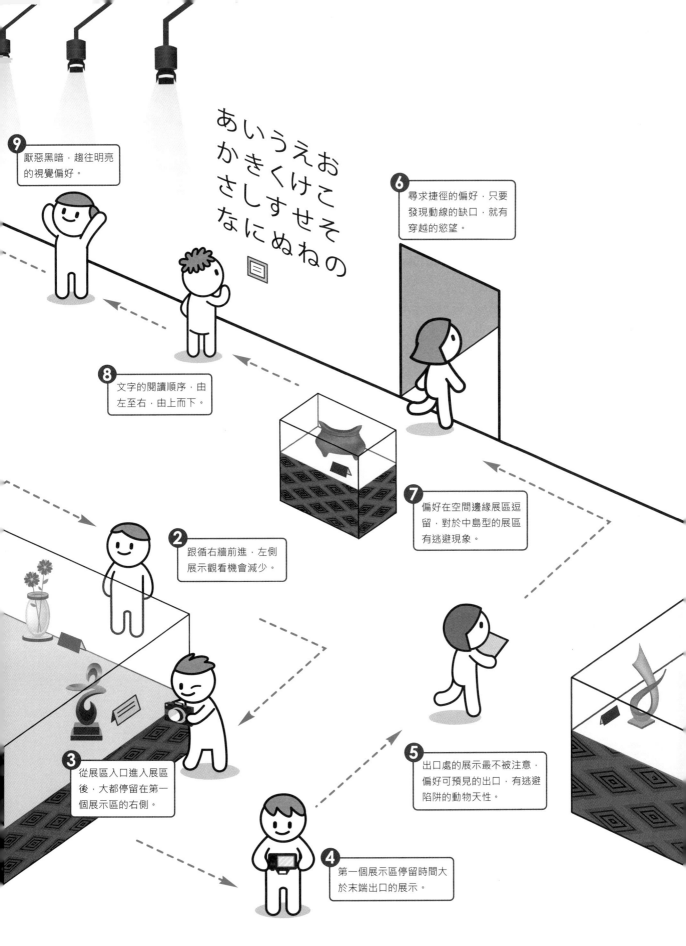

あいうえお
かきくけこ
さしすせそ
なにぬねの
目

9 厭惡黑暗，趨往明亮的視覺偏好。

6 尋求捷徑的偏好，只要發現動線的缺口，就有穿越的慾望。

8 文字的閱讀順序，由左至右，由上而下。

7 偏好在空間邊緣展區逗留，對於中島型的展區有逃避現象。

2 跟循右牆前進，左側展示觀看機會減少。

3 從展區入口進入展區後，大都停留在第一個展示區的右側。

5 出口處的展示最不被注意，偏好可預見的出口，有逃避陷阱的動物天性。

4 第一個展示區停留時間大於末端出口的展示。

2 4

展示設計師應具備的素養

　　展示活動的實施是一個諸多環節所組成的系統工程，設計師乃是展示設計執行的主導者。除了本章先前所述的基礎知識的具備之外，展示設計師的素養要求也相當高，以下乃是素養培育的四項層面（圖2-59）。

　　「術德兼修」在技職教育中是常見的教育目標，一個是具體的技能，另一個則是非具體的涵養，技能只要肯投入時間便能養成，而素養卻不一定是長期的經驗累積就可以達成。設計的價值不在於視覺化的技能部分，而是在引發觀眾心理共鳴後，產生那一絲絲的會心一笑。展示設計師能否「術德兼修」，顯然是「師」與「匠」差異之所在。

良好的藝術與行銷素養　抽象理念的表現能力　對新技術的了解與嘗試　協調能力與合作意識

圖 2-59 展示設計師須具備的四項素養。

（一）良好的藝術與行銷素養

商業氣息濃厚的展示設計工作，展示設計師除了要有良好的創新意識、開闊的設計思維之外，還應具備相當的文化與行銷素養；展示設計師對藝術須具有敏銳的鑑賞水準，以及善於結合藝術思潮和行銷趨勢的敏感度，以便從各類的藝術中汲取養分後，啟發展示設計創作的行銷靈感。

（二）抽象理念的表現能力

展示設計是一種綜合性的創造表現，對空間環境的組織能力，除了要了解相關建築、室內設計概念與相關法規外，也需要具備應用的技術語言，如施工圖、透視效果圖等來表達腦中抽象的設計意圖，達成對專業與非專業對象的溝通。

（三）對新技術的了解和嘗試

展示設計空間經常是新媒體應用、測試的場所，展示設計師為了獲取觀眾的目光關注，對新的媒體技術需要不斷的吸收，並不斷的將新工藝、新材料導入設計之中，以體現科技發展的前衛性是如何撼動觀眾的心靈。如今的新媒體發展快速、型態多元，當代的電腦數位科技，似乎已成為展示設計新媒體的共通名字了。

（四）協調能力與合作意識

展示設計是涉及許多專業技術和人員的設計工作，展示設計師應具備經營和服務的意識來「組織」及「統籌」工作的進行。

 重點整理

1. 展示設計屬於立體構成的一環,具展示機能的立體設計須以設計目的為考量,對結構、造型與機能之間的需求比重,做出合理的資源投入。

2. 就展示設計立體構成的心理觀點而言,「新奇的」視覺注目效果,成為心理觀點設計思考的主要重點。

3. 了解材料外型之間的循環特性,在不考量資源、時效的情況下,任何材料都能創造出具有創意的造型。

4. 展示設計材料的創新應用,常因預算受到限制,但有時也因預算限制,激發出替代材料應用的創意效果。

5. 展示設計的人因考量統計,除了用來達成展示目的之外,也可以用來避免問題的發生。

 延伸思考

· 如果將展示設計「馴質異化」的創意,用一個概念來表達,你認為是甚麼?

CHAPTER
02

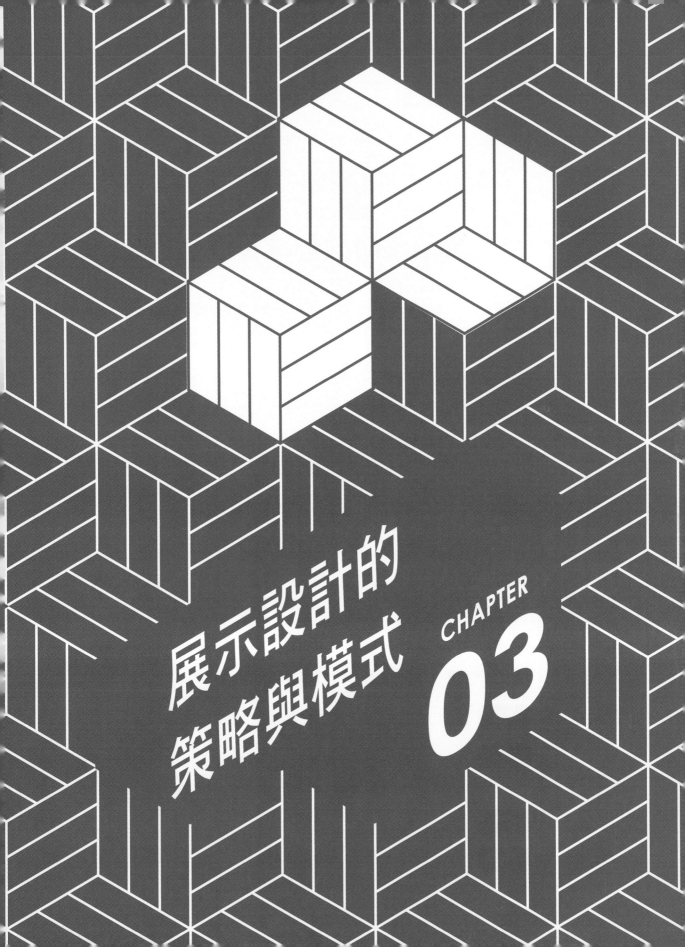

展示設計的
策略與模式

3 1

展示策略的形成背景

「姜太公釣魚，願者上鉤。」魚為什麼會願意上鉤呢？把魚喜歡吃什麼樣的餌，出沒習性都了解清楚，魚上鉤就不難了，同樣地，展示設計工作中的展示策略形成背景有基本的認識後，要訂定策略就顯得容易多了。

開始訂定展示策略前，有些資料是必須了解的，就是展出者、展出目的、展出場地、展出時間、展出預算、展出參觀者，這些便是展示策略形成的背景因素。我們以設計者觀點來審視展示規劃的構成，就能意識到如果不了解展示策略形成的背景因素，對展示媒體的選用就會顯得毫無依據（圖 3-1）。

例如：主題的設定、展出預算、展出手法的選定、展出媒體的規劃、展出空間的配置等就會顯得毫無依據，導致無法對參觀者投其所好，參觀者一旦無法前往參觀，展出的目的也就無法達成。

如何使展示設計的參觀者如姜太公釣魚般使魚兒願者上鉤？首先就是要了解展示策略的背景因素是什麼，才能了解參觀者的動機與目的是什麼？以生活經驗來推斷，我們都知道一般非商業性的展示活動參觀者的動機與目的，除了好奇、求知之外，恐怕休閒娛樂佔很大的一部分。

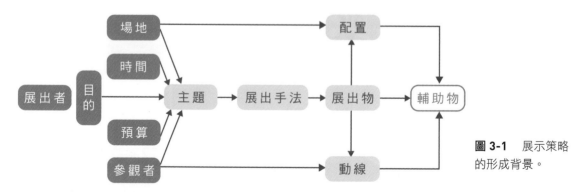

圖 3-1 展示策略的形成背景。

3|2
展示策略的
定義與形成因素

任何一項完整的設計都需具備三個階段：概念階段、視覺化階段、執行階段。每個階段皆有其特定的工作內容與目的，各階段之間也有其先後順序的邏輯關係（圖 3-2），展示設計工作也是如此。

展示設計在概念階段主要是訂定策略，展示策略的訂定須透過調查、理性分析、歸納所產生，是設計的價值所在。

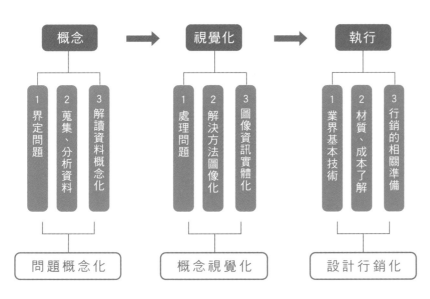

圖 **3-2** 完整設計的三階段。

當對展示策略的形成背景與設計三階段有所認識後，接著對「展示策略」做個定義。展示策略就是將展示資訊負載到展示媒體之上，並使展示媒體對參觀者產生如展示資訊般意義的方法。換言之，展示策略就是經調查後選用特定的方法，使抽象的展示資訊能透過具象的展示媒體傳達，而參觀者能從具體的展示媒體中，正確的理解設計者想傳達的抽象的展示資訊，甚至使參觀者願意主動參與設計者規劃的展示活動。

展示策略的形成因素有：展出者與贊助者、參觀者、展出場地與時間、展出物、展出預算、展出手法，以下乃六項因素的說明。

（一）展出者與贊助者因素

這項因素是最具主導性的因素，因為各種展示活動的背後都隱藏著特定的目的，有些是營利的商業目的，有些是非營利的教育、宣導目的。這些特定的宗旨、理念，通常也是展出者、贊助者投注大筆資金的原因，所以這項因素具有直接性影響展示策略的作用。

（二）參觀者因素

展示活動的目標觀眾比起大眾傳播媒體的目標觀眾，其動機、目的顯然是更為明確，也就是說參觀者的特性與行為是可推斷的，例如參觀者的反應、回饋與期待的滿足，都將成為展示策略訂定時重要的考量。

（三）展出場地與時間因素

場地的環境因素與時間因素，通常關係著展出設備的耐用性、維護性，甚至展出設備的費用都和場地與時間，有著直接或間接的關聯。

（四）展出物因素

針對參觀者的特性與行為，推斷出有效的展示溝通方式，選擇符合展出宗旨、理念的展示物，達到與參觀者產生良好溝通為主要目標，進行有效度的展示物篩選。

（五）展出預算因素

在有限的經費下，調整團隊組織或展出形式，甚至考量是否收費、尋求贊助等。常見案例如學生的作品展到博物館的展覽，都因預算產生一定的展出品質差異。

（六）構成展出手法的因素

展出手法必須吸引觀眾，選用符合預算的展示模式，或運用導覽輔助技巧，以滿足參觀者獲取展出訊息的需求。

透過上述可以發現，淺色部分屬於被動因素，深色部分為主動因素，主動因素牽動著被動因素；也就是說主動因素一有改變，被動因素即可能會隨之改變（圖 3-3）。這種現實的狀況，是從事展示設計策略擬定時必定會面臨的現象，所以要想有準確的展示策略規劃，那麼事先的問題界定、資料蒐集，便是展示策略擬定前必要的準備工作。

圖 3-3　影響展示策略的六大因素。

3|3 展示策略與資訊及媒體的關係

　　展示策略的擬定雖是一項理性的調查與研究工作，但策略過程中也有稍微偏向感性的一面。感性面在於對展出資訊的詮釋及表達的手法，這種手法便是在展示資訊與展示媒體搭配上所做的選擇。簡單來說，展示策略的功能即是將展示訊息準確的傳達，使展示效果得以發揮（圖 3-4）。

　　如圖 3-4，最上端三大組合，是設計者觀點的展示策略、展示資訊及展示媒體的關係；最下端由右至左，分別為吸引→注意→了解，屬於參觀者對展示內容的理解順序；中間部分由左至右則是展示實際執行工作時的順序。

　　設計師將展示資訊加諸於展示媒體之上，使參觀者能為其展示媒體外觀產生無意識的吸引，次而對視覺資訊產生有意識的注意，進而了解展示資訊的意義。

　　展示溝通的傳達效能是，由內在抽象的展示主題內容，發展到外在具象的展示表現；而參觀者理解的程序是由外在對具象展示的好奇產生吸引，進而發展到內心主動學習的動機，從中獲得這種「傳達順序」與「理解順序」相逆的關係，便是展示策略和展示資訊、展示媒體的關係。

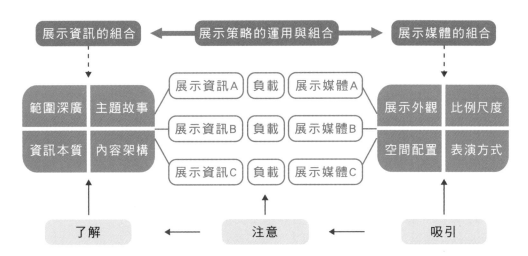

圖 3-4 展示策略、展示資訊及展示媒體的關係。

3.4 展示資訊的「負載」

　　所謂「負載」概念，其實就是視覺傳達中的符號學。符號學是十九世紀由語言學發展而來的，指人類對符號的理解是受到其生長地區的文化影響，進而對人類運用符號的現象，以語言學理論及符號學理論來分析。

　　那麼展示策略資訊的「負載」是什麼呢？指設計者將抽象的展示資訊賦予在具象的展示媒體上，借用該展示媒體來傳達展示資訊，使參觀者看到具象的展示媒體時，能夠領略到設計者原先要傳達的抽象意義。

　　然而，傳統文化是辨別符碼的依據，經由對傳統文化的學習、認知，才能了解符碼在各種社會現象所代表的意涵，不同文化背景對相同的符碼會有不同的解讀。例如：以蝙蝠的圖像來說，在中國會以諧音「福」來解讀，代表福氣的意義；而西方卻會以「吸血鬼的化身」來解讀，代表邪惡的意義。我們常見的單格政治漫畫（圖3-5、3-6），更是一個鮮明的例子，若非生長在同一地區，便無法理解其中所代表的意涵。

　　由此可知，傳統文化是整合符號形式（Signifer）與符號意義（Signified）兩者間關係的主導力量，若無傳統文化的經驗累積來進行資訊轉換，將無法正確地認知符碼在該文化所代表的訊息意義（圖 3-7）。

圖 3-5　傳統文化是正確解讀符碼意義的基礎。　　**圖 3-6**　一語雙關的解讀源自相同的傳統文化。

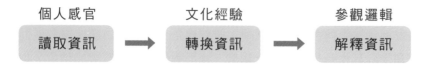

圖 3-7　文化與資訊的轉換關係。

在展示設計的領域中，為了要確保展示資訊「負載」的正確，就必須要編製一套完整的展示設計符碼系統，其文化符碼的架構分為策略、意義與技術三個層面：

（一）展示設計之文化符碼策略層

1. 設定展示主題與策略

應考慮在該社會背景下，政經文脈的立場與作用。其項目包括：文化背景、政策導向、市場走向、社區資源。

2. 擬定展示計劃書

應考慮在不同展出場地的規範與條件，屬於策略的組合規則。其項目包括：設立宗旨、展示地點、展示經費、時間限制。

3. 決定展示內容

應考慮現有展品條件的規範與限制，屬策略中最小的元素。其項目包括：展品特質、道具設備、空間坪數、活動搭配。

（二）展示設計之文化符碼意義層

1. 語用

應考慮展示主題在文化中的立場與作用，其項目包括：展示目的、文化特色、感性訴求、象徵意涵。

2. 語法

應考慮展示子主題的組合邏輯與規則，屬意義的組合規則。其項目包括：敘事結構、創新構想、系統規則、時空轉換。

3. 語意

應考慮展示媒體的象徵意義，屬於意義層的最小元素。其項目包括：文脈背景、展品特徵、輔助設備、材料運用。

（三）展示設計之文化符碼技術層

1. 美感意涵

應考慮展示內容在文化中的美感作用。其項目包括：典範美感、象徵美感、形式美感、媒材美感。

2. 使用機能

應考慮展品、展具、空間的使用機能。其項目包括：安全問題、舒適問題、實用性質、經濟原則。

3. 製作生產

應考慮展示內容具體呈現的視覺型式。其項目包括：呈現方式、搭配裝置、製作單位、選擇材質。

以「節約能源特展」為例（圖 3-8），思考並歸納出上述展示設計文化符碼三個層次的具體內容。

綜合上述，展示資訊本身就是一種符碼，整合所有的展示單元與展示媒體（符號），以傳達展示品所代表的符碼訊息為主。展示媒體是由展示主題、展示品、展示道具、空間氣氛、單元組織關係等所組成。

因此，小至裝飾圖案、作品說明牌、方向與空間指示牌；中至展示櫃、展品、燈光；大至展示主題、整個展示空間的組織關係，無不以傳達某種訊息為目標。其作用不僅是要傳達意義，還要有引起具體行為的共鳴功能，所以展示設計也必須考慮當地的文化，來編製完整的符碼系統，以進行展示資訊的「負載」。

展示設計策略層	展示主題	阿亮與小暗探遊電力觀園─節約能源特展			
	展示宗旨	提倡節約能源的觀念與方法，宣揚臺電公司供電、研究開發與環境保護的功績。			
	展示特色	以故事情節與漫畫人物表現展示內容，化解「節約能源」枯燥的訓誡式口號。			
	目標觀眾	以一般臺中居民為主要觀眾，學生團體與專業人士居次要。			
	展示地點	國立自然科學博物館			
	展示日期	**2000/4/1~2000/5/31**			
	展示經費	新臺幣**2,000,000**元			
	特別活動	論文發表會、有獎徵答			
	媒體宣傳	網路廣告	報紙廣告	廣播廣告	電視廣告 宣傳車
展示設計意義層	劇情大綱	遠古時代阿亮與小暗，因身處酷熱環境中用火烤肉，感到生活不便；此時出現小精靈一臺電寶寶，帶領兩人參觀電力大觀園，了解電力帶給人們舒適的生活。因此卻出現另一個小精靈─環保殺手，必須是阿亮、小暗與臺電寶寶來共同抵禦，才能維護美麗的桃花園地。			
	展示子題	電力科技城 (開發研究區)	節約能源堡 (節約能源區)	光輝涼風谷 (設備介紹區)	美麗桃花園 (環境保護區)
	展示題素	現有發電設備與原理、未來能源研究開發	負載管理措施、節約能源的方法與新技術	照明學會區、冷凍空調學會區	臺電環保目標與策略、環保獎項成果、各項環保措施(對抗環保殺手)
	輔助設備	模型、圖表	模型、圖表、電器設備與建築模型	圖表、高效率燈具省電空調產品	獎狀、獎牌、圖表、綠色景觀
展示設計技術層	呈現方式	以故事情節安排展示內容概念，塑造遠古空間情境(情境展示)，配合設備、模型展示、展劇展示等方式綜合呈現。			
	展示設備	展示牆、電動燈箱	家具、家電	燈具牆、冷氣機	展示牆、園藝造景
	使用材料	矽酸鈣版隔間	石膏版隔間、壁紙、窗簾、地毯	矽酸鈣版隔間	石膏版隔間、植栽、卵石
	製作廠商	裝潢公司、臺電配合	裝潢公司、家電廠商	裝潢公司、家電廠商	裝潢公司
	宣傳用品	邀請卡　摺頁簡介	A1海報	中型布旗	大型帆布廣告
	解說設備	小解說牌　大解說圖表	節約能源手冊	多媒體導覽	投影設備
	配合事項	導覽員解說、播放輕快音樂			

圖 3-8　「節約能源特展」之展示策略文化符碼架構。

3 5

展示的四大模式

　　經由展示策略的規劃與執行後，就可能會產生資訊傳達完整、參觀者反應極佳的展示效果，這些成功的展示策略所產生的展示方法，我將它稱為「展示模式」。此外，經專家分析整理後，有四大模式可供設計工作者參考，分別為「靜態展示模式」、「互動展示模式」、「情境展示模式」與「劇場展示模式」。以下將以展示的四大模式之內容、特徵與適用場域加以說明。

一、靜態展示模式

　　「靜態展示模式」指展示物經由固定的方式展示出來，不論是置於封閉的展示櫃內、開放的、半開放的展示臺上，或掛於牆上，配合燈光塑造氣氛，展示物與展示裝置，如櫃、臺、架等，基本上是不動的。靜態展示模式常出現於傳統的展示場所，如學生畢業展、畫廊、美術館、博物館、乃至於臨時性的商業展場佈置，是四大模式中相對成本較低的展示方式（圖3-9、3-10）。此外，商業的靜態展示模式，通常都會搭配導覽人員解說或文字展牌來作為輔助，以提高消費者對展品的理解程度。

二、互動展示模式

　　指展示物與參觀者之間具有互動性，早期互動展示是發展於兒童科學博物館，透過簡單、安全的科學實驗儀器，讓參觀者實地操作，而體驗與理解抽象的科學概念。由於現今博物館的展示設施精益求精，加上電腦、微電腦、網際網路的普及，所以互動展示模式也逐漸提高了，如電腦簡報系統、封閉式網站、電視、投影技術等，都可以成為互動展示的載體。其優點在於讓參觀者有更多的參與感與回饋，能產生更高的吸引力。

　　互動展示幾乎在所有的展示場所都可以運用，但運用最多的還是科學博物館、兒童博物館、遊樂園區等場所（圖3-11、3-12）。商業展示則將此模式轉換為試吃、試喝、試用、試穿等，與消費者產生溝通的展示活動。

圖 3-9　藉由燈具的特殊效果，令展示空間照明顯得格外柔和，吸引參觀者入內。

圖 3-11　數位觸控技術配合高效能的硬體設備，使得參觀者能夠變更展品樣貌，即時的得到回饋。

圖 3-10　借助展示空間裝潢設計的燈光隱藏，塑造獨特的空間風格，增添許多注目效果。

圖 3-12　藉由親自操作所產生的參與感、體驗感，令參觀者印象深刻。

三、情境展示模式

指展示物集結成一個完整的場域,參觀者不只可以觀看個別展示物,還可以從展場中體驗整體的空間(環境)氣氛(圖 3-13)。情境展示模式最早出現於「再現式(復原式)考古遺址」與「古裝戲棚」,而後因 1980 年代興起的主題公園、主題遊樂園區而更為互相引介、發揚。情境展示模式目前最常運用於大規模的主題示展覽活動,如迪士尼樂園。

一般的展覽,乃至於服裝設計的發表,也都可以適度的運用情境展示模式,而商業展示則將此模式的特性保留,以縮小規模來塑造出具特色的餐廳,使消費者享受美食之餘,還能感受特殊的空間情境(圖 3-14)。

圖 3-14 情境展示模式塑造出具特殊空間情境的餐廳。

圖 3-13 情境展示模式能讓參觀者感受特殊的空間氛圍

四、劇場展示模式

劇場展示模式裡的觀眾，只能從固定角度觀賞展示設施，也指以戲劇演出的展示設施，通常是戲劇的片段或定格畫面。這兩者與情境展示模式的不同之處，在於劇場展示模式參觀者並不進入展示空間，而是透過舞臺鏡框來參觀，同時劇場展示模式也較注重觀賞的視點與戲劇效果（圖3-15）。在此模式的概念延伸下，商業展示運用當代的數位科技硬體、軟體技術，數位看板播放具有時間設計的數位影音檔（圖3-16），使賣場中商品展示訊息傳達的品質更為全面化與透澈。

圖 3-15 採用說故事的劇場形式，使參觀者全面的了解展出訊息的脈絡，在輕鬆的情境下獲取更全面的展示資訊。

圖 3-16 劇場展示模式概念延伸下，運用數位技術播放具有時間設計的數位影音訊息。

五、展示模式實際案例

　　展示設計的四種模式並不是一種截然的區分，而是一種觀念上的釐清，因此真正進入執行展示設計時，也可能有模式之間的混合應用。在今日技術發達的行銷時代，我們生活中常常可以預見這種混合多種展示模式的行銷活動，以下將分別介紹兩種案例。

（一）雀巢檸檬茶寶特瓶包裝上市的行銷活動

　　假日人潮聚集的商圈展開。開頭由電視廣告影片中的企鵝人偶在動感音樂聲中載歌載舞，聚集觀眾圍觀。接著主持人以詼諧的口吻介紹企鵝與產品間的故事，繼而以故事背景冰山情境為遊戲場地，邀請觀眾參與遊戲，以商品為獎品贈與參與遊戲的觀眾。

　　活動結束前主持人並告知現場未參與遊戲的觀眾，現場也有價格低廉的新上市商品提供給現場的觀眾限量購買。以一小時（活動 30 分鐘，限量購買 30 分鐘）為一循環重覆進行。在這行銷活動當中，四大展示模式巧妙的安排其中（圖 3-17 ～ 3-19）。

圖 3-17 產品形象人偶在情境道具前動感舞蹈後，吸引現場觀眾合照留念，混合了情境展示模式與劇場展示模式。

圖 3-18 採取大型道具塑造商品的情境氛圍，令觀眾穿梭其中感受商品特性，乃情境展示模式。

圖 3-19 現場以特別優惠的價格販售商品，吸引觀眾飲用購買商品，乃互動（體驗）展示模式。

（二）電視卡通影集走出螢幕與觀眾接觸的展出活動

　　活動共分為九個任務，讓參觀的小朋友體驗劇中人物的工作特質，包含劇場式交通規則講解、工程車工作體驗、消防指揮中心消防員出動救火的情境，以及坐著小火車的巡邏工作等項目。藉由四大展示模式的綜合應用，令參觀的小朋友在特定的故事脈絡情境下，體驗熟知的劇中人物工作特性，達到了解社會分工的策展目的（圖3-20～3-24）。

圖 **3-20** 將多位主角的模型採靜態展示形式呈現，作為「招牌」吸引參觀者。

圖 **3-21** 依主題（小工地）布置情境，使參觀者身歷其境，乃情境展示模式。

圖 **3-22** 情境展示模式（小車站），使參觀者學習身處在公共設施中的禮貌與規範。

圖 **3-23** 使用互動展示模式（乘坐大眾運輸）體驗其中的趣味。

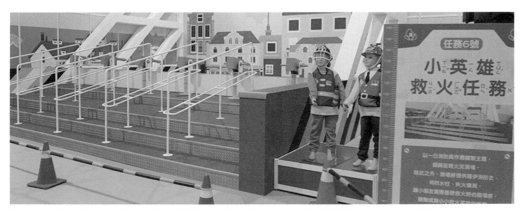

圖 **3-24** 依照主題（消防隊）布置情境，將學習資訊融入空間情境之中，寓教於樂。

 重點整理

1. 展示策略的六項形成因素,直接影響展出的原始觀點,並且間接的影響參觀者的理解效果。

2. 展示策略的精準,可使觀眾在符合相關認知背景的學習環境下,主動獲得學習的驅動力,並引發學習效果。

3. 展示的溝通傳達效能,是從外(展示表現)而內(展示主題內容)發展的;而觀眾理解的程序是由內(產生好奇、動機)而外(學習行為表現)獲得的。

4. 為了要確保展示資訊的「負載」正確,就必須要編製一套完整的展示設計符碼系統,其文化符碼的架構可分為策略、意義、技術三個層面。

5. 展示資訊的「負載」關鍵在於參觀者的傳統文化,傳統文化是整合展示媒體與展示資訊兩者間關係的主導力量,若無傳統文化的經驗來進行資訊轉換,將無法正確認知符碼在該文化所代表的訊息意義。

6. 展示表現與學習效益的關係並非是原則性規範,而是依其目標觀眾之特性與需求為考量來設計安排,這也是展示策略的重要性。

 延伸思考

· 互動展示模式應用在商業展示中,一般都轉換為那些方式與顧客溝通?

CHAPTER
03

展示解說的
溝通技巧

CHAPTER
04

4-1

展示解說前的準備工作

「溝通直接的高效性」是現代展示六大特徵之一，展示解說在活動中擔任著參觀者與展出單位溝通、互動的橋樑。展示解說與一般口語溝通並不完全相同，主要是當下普遍在訊息紛雜的環境中進行，且必須在非常短的時間內把話說清楚、講明白，因此如何將展示的內容有效的傳遞給不同的參觀者，將是展示解說員必須面臨的挑戰。

在尚未說明相關的技巧之前，必須先了解溝通訊息劣化的原因有哪些，溝通訊息劣化的原因有以下二種，分別為「因語言化而訊息劣化」以及「因心智模式而訊息劣化」。所謂「因語言化而訊息劣化」是指溝通時之所以會產生誤解，主要原因是為腦中的訊息被轉換成語言的方式來傳遞；而「因心智模式而訊息劣化」則是指發訊者與收訊者的心智模式的落差，在解讀對方的語言訊息產生不同的意義。

由此可知，展示解說並非以一般的口語閒聊的方式就可以達成，而是必須先從展示解說前的五項準備工作開始，分別為「分析解說對象」、「勘查解說場地」、「選定適當主題」、「選定解說形式」及「蒐集視覺化資料」。

一、分析解說對象

對解說對象的背景了解，如性別、年齡、地位、態度、專業度等，綜合起來便可推斷出對象的需求。使用對象所熟悉的語言與溝通方式，能提高溝通的親密性、迎合解說對象的價值觀、暢談解說對象的利益，例如面對具專業背景的解說對象，則可省略前提敘述，多用專業術語提供嶄新的概念。

二、勘查解說場地

事先到現場進行完整的了解，如場地的大小、設備與燈光位置，能對解說環境的特殊狀況加以掌握。例如：現場光照明亮以及投影機的流明度不足，該如何因應做準備。事先勘查場地便可防止突發狀況，避免陷入窘境。

三、選定適當主題

展示解說的目的就是「引發興趣，產生行動」。在此前提之下，選題就顯得相當重要；要以解說對象的利益為目標，來選定適當主題，吸引目標對象。例如：「縮短開發的關鍵三分之一」、「不必管理就上軌道」等，以展品的優勢功能來設定主題，吸引目標族群的注意力，在興趣集中的情境下，完成解說任務。

四、選定解說形式

　　解說形式因目的的不同，會延伸出不同的形式。例如：傳統演講式、雙向溝通式、操作式、體驗式等。其目的都會成為解說形式選用、設計的主因，為了能有效說服目標對象，先說什麼再說什麼的邏輯性安排，就顯得格外重要了。例如：「遊說策略金字塔」的三點要素，「動之以情」→「說之以理」→「誘之以利」。

五、蒐集視覺化資料

　　當沒有佐證資料，解說就變成了各說各話的獨角戲，缺乏說服力。蒐集的相關資料必須有四項功能：一、幫助理解的功能；二、引發興趣的功能；三、加深印象的功能；四、節省時間的功能。只要具備這四種功能其中一項的資料都可以將之蒐集應用。

　　以上五項展示解說前的準備工作都是缺一不可的，展示解說者如能盡力準備有關上述五項準備工作，便可滿足解說對象較多的期待，那麼要說服他們就不是件難事了。

42
展示解說的三大心法

何謂展示解說的三大心法？展示解說和簡報的組成相似度極高，都是由三個要素所組成，這三個要素包含「個人意見」、「事實資料」以及「情感表現」，具備這三個要素就擁有高說服力的展示解說。接下來將以這三要素為主題，介紹展示解說的構成內容，分別為「展示解說內容規劃三原則」、「展示解說的輔助道具」以及「展示解說的演出表現」的技巧。

一、展示解說內容規劃三原則

首先要介紹展示解說內容規劃三原則，分別為「架構層次分明」、「內容分類條列」、「例證輔助說明」。

（一）架構層次分明

我們來看看以下這篇將口語轉換為文字的文章，看完後不知你對此內容的了解有多少？你認為這篇短文應該給它一個什麼樣的主題？這篇文章中作者提到換工作應該要考慮的條件各是什麼？在各個條件中又包含什麼樣的內容呢？

由於想換工作，一直在思考要到什麼樣的公司。工作內容還是很重要。既然要換工作，當然希望能活用以往的經歷。儘管如此，如果不能保障生活，還是很困擾。我個人每個月最低開銷要三萬元，所以如果薪資沒有到這個範圍……還有，工作的前瞻性與加薪也很重要喔！包括這些條件在內，如果不是適合自己的工作也努力不下去吧。當然，我並不認為可以輕輕鬆鬆賺到錢，所以還是要適合自己的個性，才會有意願努力下去。最後是每天要上下班，所以工作地點最好要在交通便利的區域，不管怎樣，最好是在住家附近。希望通勤時間能在一小時以內。如果從車站走路就可以到公司，那就太方便了。

這篇短文我們可以給它一個簡略的主題：「換工作」。文中作者提到換工作應該要考慮的三個條件：「工作內容」、「薪資」、「上班地點」。「工作內容」項目

中包含了「活用工作資歷」和「適合個性」二項內容；「薪資」項目中包含了「加薪的期望」和「月入三萬元」；「上班地點」項目中包含了「通勤一小時」和「距離車站近」。經過分析之後，把它整理成一個樹狀圖（圖 4-1），由此圖可看出文章以鳥瞰的角度，將所要表達的內容，整理成架構層次分明，一目了然容易理解的形式，使接收訊息的一方能快速、正確的理解其中的內容：

換工作時，選擇公司有三項要點，即「工作內容」、「薪資」、「上班地點」。第一點「工作內容」，我認為，重要的是看「是否適合自己的個性」、「是否可運用到以往的經歷」。其次是「薪資」，就是要賺取「生活費」，我個人生活的最低開銷為三萬元，還有我在意工作的前瞻性，是否會「加薪」等。最後關鍵是「上班地點」希望盡量離家近，「通勤時間一個小時以內」，如果是「距離車站很近的公司」，那就沒什麼好挑剔了。

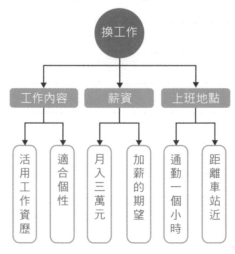

圖 4-1 談話內容經分類後，整理成架構層次分明的樹狀圖。

　　經上述的內容整理過程可得出，在展示解說的內容應盡量簡化表達，使溝通的時間縮短。為什麼要將內容簡化呢？由布朗‧彼得森（Brown-Peterson paradigm）關於「短期記憶」關鍵17秒的實驗研究發現，口語溝通的時間一旦超過十七秒，人們就會開始忘記一開頭所說的話（圖4-2）；所以，十七秒是可以簡潔整理說話內容的極限範圍。就展示解說而言，除了內容的架構層次要分明之外，精簡也是整理解說內容時要注意的一項重要工作。

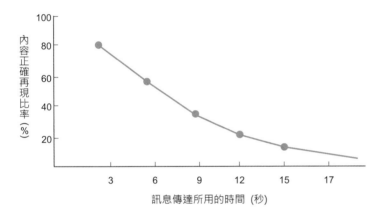

圖 4-2　布朗‧彼得森短期記憶實驗的記憶保持時間表。

（二）內容分類條列

　　展示解說的內容並非是提供參觀者深入閱讀的紙本報告，而是單純的輔助資料，整體口語表達的直覺印象，才是展示解說訴求的重點。展示解說時的訊息傳達如能使用圖像、模型等視覺化的道具是最好的，但非得使用文字時，盡量以簡短的句子來表現，才是最有效的方法，而將內容分類條列的方法有以下幾項：

1. 刪除連接詞

　　我們往往都會使用「不過」、「以及」、「還有」等連接詞來增加句子的順暢程度，但在製作展示解說的文字稿時，通常不使用連接詞來連接句子，反而是將句子分開。例如：「呼叫器的缺點是

即使收到訊息，也必須先找到電話，才能取得聯繫。不過，行動電話在需要聯絡的時候可直接通話，甚至在無法通話時，也可以透過簡訊來聯絡。」如果直接把連接詞去掉，分成數個短句，就簡潔多了：「呼叫器的缺點，必須主動回電確認聯絡內容；行動電話的優點，一、可直接通話，二、能透過簡訊取得聯繫。」

2.「三」是訊息傳達的有效數字

　　口語溝通時，一般人都只能記住二項、三項重點，最多也無法超過五項。由此可知，由於一般人記憶力有限，一口氣釋出太多訊息也是白費工夫，更別說是在參觀展示場合那種漫不經心的精神狀態下。因此，哪幾項是容易被記住的？答案是「三」。假如將每項文字簡化的字數都一樣並且有押韻，那在聽覺上就會更令人印象深刻了（圖4-3）。

　　如果解說的重點就是有五項，那該怎麼辦呢？可以將五項分為二大類，分別給一個主題；或者捨去其中二項，保留最吸引參觀者的三項。這些都是在解說內容分類條列的時候，要注意的幾項關鍵技巧。

3. 例證輔助說明

　　沒有例證資料的解說，就像吃一塊沒有肉的漢堡一樣，索然無味。解說容易變成自說自話，缺乏說服力，所以在內容規劃中肯定少不了佐證資料及案例。例證輔助資料來源，大致上分為以下幾項：

(1) 動態資料：又稱為一手資料，指特地為解說內容佐證需求，而加以進行的調查或統計所獲得的資料。

非三核原則
不擁有（核武）
不製造（核武）
不攜帶（核武）

三高(伴侶選擇條件)
高學歷
高收入
高個子

臺灣有三寶
健保
勞保
199吃到飽

圖 4-3　經有效分類後的內容，可令聽眾印象深刻。

(2) 靜態資料：又稱為二手資料，包括書籍、網站與報章雜誌，現成的企業內部資料，政府出版的普查與統計資料、登記資料，現成的調查報告、論文。這類型的資料不是為這個解說而著手調查的結果，都是別人早已完成的資料，剛好和解說內容相關的有力佐證，所以更具說服力。

(3) 生活故事：「故事」這類型的佐證資料，屬於大多數的聽眾都會被所吸引且樂於接受「故事」的佐證，因此令人低迴不已的「故事」通常具有六個關鍵原則：一、簡潔俐落；二、出人意料；三、真實具體；四、可信度高；五、富有情感；六、具故事性。具備這六個原則會比起表列的資料，更能吸引參觀者的注意，好的展示解說通常都會隱藏著故事成分在其中。

(4) 視覺資料：所謂的視覺資料，是指能將抽象的資訊或難以說清楚的狀況，運用圖像來解釋、說明。例如：圖表、照片、影片、簡報軟體等經過單純化變成一看就懂的圖像資料。

　　上述的展示解說內容規劃三原則，之所以要「架構層次分明」，目的就是要讓整體內容清晰、容易懂；而「內容分類條列」的目的，就是要讓展示參觀者容易記且理解；至於「例證輔助說明」的功能，則是要讓參觀者容易相信並產生記憶。

　　這三項內容規畫原則都有一個共通特性，就是「節制」；為什麼是節制，而不是「精簡」呢？因為在整理展示解說內容資料時，會發現大約有 80% 的資料皆不適用，適用的資料僅僅只剩下 20%，為了豐富內容，往往會從不適用的 80% 再利用，而模糊了主題的焦點。因此，展示解說「內容規劃的最高原則」就是：節制。

二、展示解說的輔助道具

　　當展示解說必須解釋較為抽象、複雜的內容時，與其利用語言描述，不如用視覺圖像說明來得更清楚。因為視覺輔助讓人一看就知道內容是什麼，有助聽者理解，還可以引起參觀者興趣。語言溝通很容易聽過就忘記，如果有了圖像、插畫的視覺輔助物，便可增加印象與記憶。

（一）符合目標的視覺道具

　　符合展示解說目標的視覺輔助道具，必須有以下四種功能：一、幫助理解；二、引發興趣；三、加深印象；四、節省時間。視覺輔助道具只要具有上述四種功能中的一種，就可以拿來運用。視覺道具的運用目的在於讓參觀者容易理解，所以不要使用過於複雜的視覺，例如充滿圖紋的背景、艱深難懂的專業圖表等，掌握簡單、易懂是選用視覺道具的重要原則。

（二）展示解說的輔助道具

　　展示解說的輔助道具種類繁多，只要符合上述視覺輔助道具的四大原則，皆可運用。一般最常使用的三種視覺輔助道具：「POWER POINT 簡報軟體」、「實體模型」、「服裝」。

1. POWER POINT 製作要點

　　POWER POINT 製作要點包括：一、文字的字型：盡量使用電腦系統預設的字型，如：新細明體、標楷體、微軟正黑體等，以免因現場播放的電腦設備中缺少特殊的字型，導致畫面編排改變而失去原先編排的目的。二、文字的級數：POWER POINT 製作的解說輔助畫面，文字的級數切勿小於 20 級。一旦用了小於 20 級的字，便會讓視力不佳的聽講者無法清楚識別畫面的文字。

一旦用了小於 20 級的字，很有可能是因為文字內容未經分類、精簡所造成。三、多用圖表、圖像：文字是一種符號，人類對文字的理解是必須經由經驗轉換才能達成，並非如圖像的理解是直覺的；所以文字要少，多使用圖像，將文字當做重點式的引導。

2. 實體模型

關於模型（Model）這個名詞，許多研究者均有不同的解釋，在這些不同意義之間，有一個共同的核心意義，即是模型代表在某些情況下所呈現的另有表徵。在此，實體模型所指的是，具體物件的材料屬性和結構，借用實體模型外顯的視覺效果，來完成解釋、描述、溝通。

實體模型如樣本、標本、3D 模型等，可提供深刻理解以及想像的媒介，對於複雜現象予以簡化，提供抽象事件更容易理解的方式，所以實體模型便成為無可或缺的視覺輔助道具。

3. 服裝

西方學者雅伯特‧馬伯藍比（Albert Mebrablan）教授研究出的「7/38/55 定律」，說明了一般人都會「以貌取人」。其研究結果指出，在整體的表現上旁人對一位初次見面的人，只有 7% 的觀感取決於真正的談話內容，而有 38% 的觀感來自於輔助表達這些話的方法，如口氣手勢等等。然而，有高達 55% 的觀感取決於此人看起來夠不夠分量和說服力。可見在專業形象上，第一印象外表的重要性還比內在更勝一籌。

所以，外表正是讓內在得以與外界溝通的橋樑，唯有恰如其分的外表，方能有效率地將內在的訊息傳達出去。展示解說人員的服裝選定，以建立專業形象為目標，共有三項原則，分別為「舒適」、「自信」及「專業」。

(1) 舒適原則：為了讓展示解說有好的表現，不要因服裝穿著而分心，一定要以舒適為優先。例如：簡報時儘量不要穿著新鞋子，容易造成腳底破皮，影響解說的表現；女生的高跟鞋不可過高要適中，才不會影響走路姿勢；另外不適當的衣服，也會讓我們的肢體動作產生綁手綁腳、不自然的體態。

(2) 自信原則：如果穿上一套衣服，感覺格外有信心；或者可修飾身形的穿著，讓我們看起來更幹練，那麼這一套衣服，就是可以幫我們展現自信的衣服。平時就要找出讓自己有自信的服裝，協助我們專心完成展示解說。

(3) 專業原則：前面兩個原則，皆是從展示解說者的角度出發，但專業原則是要讓聽眾感覺很專業、信任，因此服裝的顏色、款式、剪裁與整體的感覺就顯得更為重要了。顏色以素色最佳，過於華麗或五彩繽紛，都不適合，像深藍色、黑色、灰色是不錯的選擇，會讓人感覺專業、穩重、成熟。

　　特別是社會的新鮮人，想要增加權威感，可穿著深色西裝，裡面要穿長袖的襯衫，顏色以淺藍色、白色最佳，領帶應以簡單素色為主，女性則以套裝為主，裙子不宜過短或過長，鞋子以深色最佳，並且一定要擦拭乾淨。

　　人類的溝通模式在不知不覺中，變得比以往更加重視視覺溝通。由於講者多半只能靠著身體語言或聲音語言表達內容，聽眾多半也只能用耳朵「聽到」講者所要傳達的理念，如果講者還能透過播放電腦簡報、實體模型甚至是服裝，讓聽眾「看到」所想表達的內容，這種綜合聽覺、視覺及其他感官的訊息，就會產生溝通學者丹斯和拉森所指出「跨模態支持」現象，形成不同的傳播方式，有助於強化訊息印象，增進溝通效果。

　　無論是展示解說還是簡報，視覺輔助道具的目的就是提高聽眾的理解效率。經簡化後的訊息才能快速的被聽眾吸收，過多的訊息只會混淆解說的重點。將解說內容中運用慎選的圖表、圖片、影片、模型，越是簡單越是容易被記住，將展示解說的輔助道具簡單化、視覺化呈現，更容易獲取聽眾的認同，並提高理解的效率，所以展示解說「輔助道具製作的最高原則」就是：簡單。

三、展示解說的演出表現

　　擔任一位展示解說員，除了必須具備語言溝通的能力之外，也必須對非語言溝通有所了解。非語言溝通所指的是什麼呢？在展示解說中非語言溝通包括：肢體動作、眼神。故此節將展示解說的最後一項要素「情感表現」，加以介紹「語言表達」與「非語言表達」的重點。

（一）語言表現

1. 語音

　　語音要清晰、咬字要清楚。語音隨感情變化而更動，能區分出輕重緩急。音量要大，要有自信，並做到流暢、響亮。

2. 語意

　　語意要精準，須使用解說對象的慣用語。通俗易懂的句子和詞彙，會讓展示解說顯得更有活力且親切。展示解說的語意重點，在於直接明確、讓人聽懂，而不是賣弄學問使用過多的專業術語。展示解說也並非是閒聊，須特別注意語言結構的完整性、準確度，避免讓聽眾對解說內容產生誤解。

3. 語速

要根據場合說話，內容運用恰當的語速，做到快慢適度的調解，使解說速度富有節奏感。以平穩的速度進行，別急著要把解說結束，可利用停頓來緩衝緊張。說到關鍵字或重要概念時，不妨把速度放慢且提高音量的唸出來，就像在幫聽眾畫重點一樣。

（二）非語言表現

1. 肢體

一般人看見「肢體語言」這四個字時，直接聯想到的便是演說時的手勢，但其實所謂的肢體語言不止是手勢而已，它還包括整個身體的移動、動向等。適時的走動，可以吸引聽眾的注意力，讓聽眾視覺生動化，以免令聽眾覺得單調、乏味。基本上，保持適度的微笑、放鬆心情、表現出自然與親切。平衡身體重心，使姿態端正，展現權威與自信，過程適時應用手勢強化重點，不用手勢時則兩手平放兩側。

2. 眼神

拿破崙曾說：「想要人們瞭解你，首先必須對他們的眼睛說話。」展示解說者必須與聽眾的目光有所接觸，並關照在場的每一個人，要讓對方有眼神接觸的感覺，目光接觸的時間至少要有 2 ～ 3 秒鐘，才能讓每位聽眾感受到被注視與重視的感覺。

聽眾想看的是一場理念傳達的表演，並非螢幕的投影片，解說者的表現技巧才是感動聽眾的關鍵。不管是語言還是非語言類的演出表現，都需要不斷的練習，使在解說時表現自然，充滿自信的侃侃而談，贏得聽眾的信任與喝采，所以展示解說「演出表現的最高原則」就是：自然。

一個完整、有效的展示解說都是由「個人意見」、「事實資料」、「情感表現」三項要素所組成的。前述的「內容規劃」、「輔助道具」、「演出表現」的技巧，正是一一的對應到「個人意見」、「事實資料」、「情感表現」三要素之上，因此展示解說技巧三大心法，便是在此對應的現象中產生（圖4-4）。

首先，「個人意見」的準備要節制，遵守去蕪存菁的原則，與主題目無關的資料一律不採用，並運用分類條列的方式來組構解說內容；「事實資料」設計要簡單，以易懂、易記為目標，簡單表現為手法，將展示解說的輔助道具簡單化、視覺化呈現，以獲取聽眾的認同，提高理解的效率；「情感表現」要呈現自然，語言、肢體、眼神三方面的技巧，經由不斷的練習方能達到表現自然的效果，而贏得聽眾的信任與喝采。因此，展示解說的三大心法即是：

1. 準備要節制（節制才會突顯目的）。
2. 設計要簡單（簡單才會容易記住）。
3. 表現要自然（自然才能產生信任）。

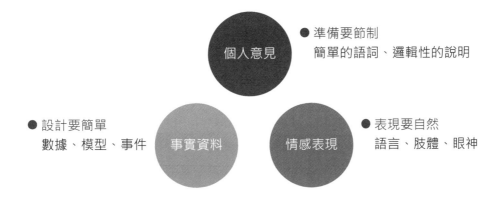

圖 4-4　展示解說的三大心法。

43
導覽解說的工作實務

在了解展示解說的相關知識之後，經過不斷的練習，便可登場成為展品的代言人。可是在走馬上任之前，有一些實務上的相關工作經驗還是必須了解的，以下將依序說明導覽解說實務上幾個重要的項目。

一、廣泛深入的認識展品

導覽員在為參觀者進行導覽解說前，必須要對展品做一系列的認識與瞭解，才能做好展品與觀眾間的橋樑。博物館內的典藏品或科學模型都是導覽員解說的對象，然而每個博物館屬性不同，對導覽員所安排的訓練也不一樣。對於各項文物展品、藝術畫作或科學類等專業知識的準備是沒有範圍的，沒有任何導覽解說員會自大地說，我已具有全部的知識。

因為，不管是出土文物或是各種物理、化學知識，會在近代學者或科學家不斷努力研究下，常常有新的研究結果發表，並且推翻先前的說法。

有時也會發現，越是鑽研某項小範圍的主題，例如青銅器、陶器或瓷器，越會發現其中的知識是相當浩瀚，因此導覽解說員也不必感到灰心，只要盡力準備即可。準備的方法有：

（一）聆聽課程

　　參加各博物館所開設的演講課程，其內容就各家博物館的藏品而設計，通常會安排一系列的演講，演講者通常是該館的研究員或相關的研究學者，例如國立歷史博物館曾為新進志工安排一系列認識館藏品課程，課程內容包括青銅器、陶瓷器、玉器等。

（二）閱讀相關書籍

　　閱讀的順序，當然是由淺入深比較好。不論是參加課程或是閱讀書籍、報章雜誌等，更重要的是廣泛地閱讀，因為知識涉獵廣泛後，對事情的看法會較為寬廣，也比較有自己的見解，此時在導覽解說上，較具說服力及自信。聆聽課程與閱讀相關書籍都是為導覽解說進行資料蒐集的工作。

（三）展場氛圍感受

　　除了認識瞭解展品外，也需要用心感受展覽空間，現在博物館策劃展覽時都很用心，除了精心安排展品的擺放，在展示空間也做了許多設計，例如運用情境展示模式的概念，模仿當時的樣貌或場景，國立歷史博物館曾舉辦過米開朗基羅特展，在展示廳當中還設計了當時畫室的樣貌（圖 4-5），這些都可加入在解說中和觀眾分享。

圖 4-5　展示解説的展場氛圍感受，猶如看圖説故事，借用展場氛圍説出展示訊息。

二、不同的參觀者不同的導覽技巧

為了使導覽解說員在解說時，更貼近參觀者的需要，應對解說對象有更多瞭解。一般非預約的定時導覽解說，參觀者的年齡層是無法掌握的，可能從 1~99 歲都有，因此，在解說時用語要較為中性，讓解說對象感到有點深度又不會艱澀難懂。另外一種是團體預約導覽，這類的導覽解說可以事先了解他們年齡層，是國小生、國中生、大學生、一般社會人士還是研究生，參觀者對展品認識的程度如何，必須多瞭解預約團體的需要做客製化的準備，以增進溝通的親密性。以下就不同對象，予以介紹說明。

（一）國小生

國小生由於年紀還小，自制力較差，在展場中非常容易分心，但是喜歡熱情分享，互動較為熱烈。小學生們在學校的上課時間大約四十分鐘，因此導覽員在解說時，盡量和平常上課時間相同，時間拖得越長，孩子們的耐力就越顯得不足。講解內容求好不求多，且在可掌控情況下，多請孩童們分享觀察結果，製造即時的互動、溝通（圖 4-6）。

圖 **4-6** 小學生是屬於自制力較差的參觀者，少說理論，多說故事，解說內容求好不求多。

（二）國、高中生

由於正值青春叛逆階段，不見得會像小學生們熱情參與問答，直述的解說方式也許較為適合。一般而言，這時期的學生在博物館裡感到很不自由，而且博物館中的典藏品和展示似乎與他們的生活毫不相關。因此，導覽員在接待這群大孩子們，最好多選些展出主題與學生們在課堂上有相關的內容，引起他們的興趣，畢竟在博物館中能親眼看到真實物件或畫作還是會令他們興奮的。

（三）大學生或研究生

這年齡層的參觀者較為沉穩有定性，多是與自己所學有相關而自願前來，並非像前者團體是被老師要求來的。這樣的團體，大多為了參觀博物館特定的展覽，在參觀時與導覽員互動較為頻繁，導覽員也可以多留些時間讓他們自由觀賞，並隨時等待他們的提問（圖 4-7）。

（四）成人團體

成人觀眾有豐富的人生經驗，大部分也經歷過正式且完整的教育系統，性格上穩定，能承受較長時間聆聽導覽，因此可適時延長時間，如 70～80 分鐘，亦可增加內容深度（圖 4-8）。成人團體會預約導覽大約有幾個原因：
1. 展覽與工作相關聯，可增加見識與成長。
2. 為旅程的其中一站，增加一些藝文氣息。
3. 博物館展出著名畫家作品，如梵谷畫展、畢卡索畫展，引起喜愛人士前往，擔心會不瞭解作品內容，於是自組團體申請導覽解說，獲得深入瞭解。

圖 4-7　大學生、研究生屬於沉著、有定性的參觀者，說理論也說故事，可多留時間給予提問。

圖 4-8　成人的參觀者，可依參觀動機（旅遊、專業社等）來設定解說內容的深入程度。

（五）銀髮族

其團體特質大致與成人團體相同，唯導覽時間須較成人團體短且精簡，因為參觀者年歲較長，體力較差，無法站立太久，若導覽時間過久，導覽效果也會隨著變差。這類參觀者還要特別注意他們慣用的方言，如果其慣用的方言並非導覽者所熟練的語言，應盡早準備（圖4-9）。

圖 4-9 銀髮族的參觀者，因受限於體力，解說時間不可過長，並盡量採用其熟悉的方言解說。

（六）身心障礙者

1. 視障者

國立歷史博物館曾針對視障者設計展覽，是由法國巴黎羅浮宮所製作的複製雕塑品，可供視障者任意觸摸，文字說明也特別做一套點字版，供視障者閱讀。導覽員在培訓時，特別在展品描述上做過一番訓練，因此導覽時間也較長，要有耐心等待視障者觸摸展品。

2. 聽障者

此團體在臺灣預約導覽時，通常會表明屆時有精通手語人員陪同前往，避免參觀單位沒有手語專業人員的情況。導覽員只需按照平常的解說方式即可，只是花費的時間較長，需要多些耐心。

3. 其他

罹患較輕微的精神病患或是身心障礙的小朋友。這些團體有時也會受展覽主題吸引而前來參觀，通常都會預先告知上述情況，亦有醫護人員或家長共同前往。導覽員對此一參觀團體無須慌張，按照平時導覽直接講述即可，不要介意沒有互動或回應。

 重點整理

1. 聽眾是展示解說中的主角，了解他們的需求，表達你的意圖，使其產生行動才是解說整體設計的重點。

2. 聽眾想看的是一場理念傳達的表演，並非螢幕的投影片，解說者的表現技巧才是感動聽眾的關鍵。

3. 內容運用慎選的圖表、圖片、影片等佐證資料，將其簡單化、視覺化的呈現，更容易獲取聽眾的認同。

4. 簡化後的訊息才能快速被聽眾吸收，過多的訊息只會混淆了重點。

5. 螢幕的投影片只是簡報者的舞臺背景，它只是工具，簡報者只有透過不斷的練習，才能做出有效的傳達方式。

6. 展示解說的三大心法，涵蓋「準備要節制」、「設計要簡單」以及「表現要自然」。

延伸思考

· 為什麼展示解說時，選用「靜態資料」會比選用「動態資料」更具佐證的說服力？

展示商品的
陳列技巧

CHAPTER
05

01

商品展示的陳列與行銷

商品陳列的目的,是將商品特色傳遞給消費者,引起消費者注意,進而引發購買的慾望。商品陳列工作大多由門市人員來執行,因此具有一定的規劃與原則,陳列人員必須清楚地了解各項商品陳列的原則,形塑出每家店的形象。

在商業展示的範疇內,「商品陳列」包含視覺陳列與銷售商品陳列二種,本章所探討的範圍在於店內的「靜態商品陳列」。

一、何謂商品展示陳列?

「商品展示陳列」乃商業「視覺行銷」中的一種手法;將展示技術、視覺技術與商品行銷策略相結合,與採購、行銷部門共同將商品呈現給消費者的展示販賣方法。我們只要將消費者購買的步驟做個初步的了解,便很容易理解商品展示陳列對零售業有多麼重要。

消費者購買的步驟是「我看到 → 我喜歡 → 我購買」。換言之,讓消費者注意到商品是完成購買的第一步。一般在衝動性購物的行

銷環境下，若沒有展示消費者就看不到商品，看不到商品就無法完成購買的行為，由此可見商品展示陳列對零售業的重要性。

何謂「商品展示陳列」？即是依照行銷計劃從市售商品中選出代表性的商品，根據適當的構想將商品視覺化，以達到吸引消費者目光、誘導消費者購買之目的，並達成美化賣場的佈置行為。

商品陳列的優劣，快速決定了顧客對店舖的第一印象，在旁人看來陳列只是簡單的排列貨物，而這簡單排列的效果卻能產生迥然不同的影響。

二、商品陳列的行銷功能有哪些？

商品陳列可以達到吸引目光，引發興趣，產生購買行為的作用。那商品陳列的具體行銷功能有哪些呢？商品陳列的行銷功能有三項，分別為「銷售功能」、「告知功能」及「啟發功能」。

（一）銷售功能

就行銷而言，商品陳列有二大類型：「視覺式陳列」與「銷售式陳列」。視覺式陳列的功能是形象與提案功能，銷售式陳列的功能則是販售功能，所以商品陳列的銷售同時擁有形象、提案與販售功能（圖 5-1）。

（二）告知功能

商品展示本是視覺傳達的一環，藉由實體店面的展示來達到商品訊息的傳遞，所以說明商品利益、轉化價值觀點、傳達行銷目的，便成為告知消費者主要內容。例如：促銷陳列（圖 5-2）。

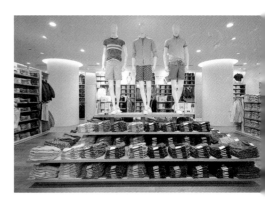

圖 5-1 視覺式商品陳列的銷售，同時擁有形象與販售功能。

圖 5-2 促銷陳列能說明商品利益、轉化價值觀點，成為告知消費者的主要內容。

（三）啟發功能

　　商品展示的傳達除了單純的告知之外，還有從告知的過程中，達到啟發的作用，也就是告知新觀念，傳達新訊息。例如：新品上市陳列（圖 5-3）。

　　商品的陳列是讓消費者決定是否購買的因素之一，尤其是在面對各式各樣品牌不斷湧入市場，其競爭加劇，相對的消費者對於商品的了解以及視覺感受要求，也都隨之提高，所以必須對商品陳列的行銷功能有所了解，才能將店內外的商品，做到符合商業行銷需求的陳列擺放方式，進而提升商店與品牌的競爭力。

圖 **5-3** 從新品上市陳列的告知過程中，達到啟發的作用，傳達產品新訊息。

02
商品陳列的 AIDCA 原則

　　商品陳列不僅僅是商品的羅列，而是針對重點商品與訴求商品，具有喚起購買欲望的能力。因此，除了遵循陳列原理和原則，再加上獨特的創意至關重要。巧妙的陳列能實現銷售額的提升，引導顧客衝動購買，其重要性是不可忽視的。

　　AIDCA 法則是一個有效的零售市場行銷法則，它來自於行銷學，以一種消費者購物的心理歷程，將消費者的購物行為過程分解為五個步驟：關注（Attention）→興趣（Interest）→需要（Desire）→確認（Confirmation）→行動（Action）。就商品陳列而言：關注就是產生注目；興趣是激發好奇；需要是製造幻想；確認就是引發認同；行動是引發購買或品牌嚮往。因此在進行商品陳列工作時，為了有效達成購買的目的，在五個階段中各要完成哪些設計動作呢？從圖 5-4 中可以發現，每個階段都有各階段的目的，為了完成各階段的目的就必須做相關的準備。

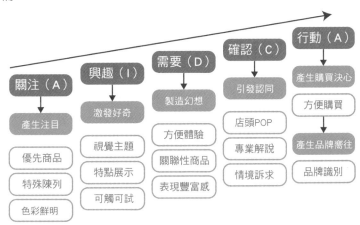

圖 5-4　商品陳列的 AIDCA 原則。

一、關注（A）

通過差異化設計引起注意，在短時間內贏得關注（Attention）。只有能夠區別於環境的主體才能產生視覺識別（對比與調和），並具有特徵的信息方能在競爭中吸引顧客的注意。環境指的是商品所處的商業環境，包括展櫃、店內等，如果商品的視覺設計沒有脫穎而出的特徵，那只能是大森林裡普通的一棵樹。如果希望商品能夠脫穎而出，就需要精選優先商品，改變展櫃的顏色、燈光，運用道具形狀、高度或狀態，來達成視覺生理上的刺激而產生注目。

二、興趣（I）

通過誇張化設計激發好奇，挖掘顧客的潛在需求。這裡所謂的誇張包括兩方面的含意：誇大或縮小（比例與尺度）。例如：把高跟鞋放大 100 倍來震撼眼球，足夠霸氣的誇大，商品魅力被無限誇張；又如將縮小 100 倍的男偶道具置於正常女模道具身旁，極盡偏執的貶抑男性，令女性產品主題被巧妙抬升。無論是誇大還是縮小，最終的目的都是突出商品的功能和價值。

三、需要（D）

通過完美演繹引發想象，製造顧客需要的體驗（Desire）。例如：時裝商品搭配完整到和真實的生活一樣，或者超過真實的生活。這種接近完美的演繹，就會激發顧客的體驗聯想，即產生想象引起體驗、擁有商品後的感受。簡而言之，就是以方便體驗的方式，將關聯性商品帶入商品陳列之中，表現豐富感並製造需要的幻想。

四、確認（C）

通過完整的信息和持續的品質得到顧客的認可和信任（Confirmation）。當顧客產生商品體驗的聯想時，馬上會繼續考慮的事情是它到底是否適合我？需要花費多少才能擁有？是否要馬上獲得等等？這時，顧客會開始關注商品展示的細節了，例如：商品整潔、面料、色彩種類、價位、道具品質、文化特徵，這個過程就引發認同效果。簡而言之，就是運用店頭廣告、專業解說、情境訴求的手法，引發體驗聯想的認同感。

五、行動（A）

　　完整的商品信息滿足了顧客是否現場購買的疑問，即使沒有馬上購買，優異的品質展現也可以在消費者心目中，樹立起值得期待的形象。商品展示充滿創意和變化，持續地在消費者心目中創造正向的認同效果，一部分顧客最後會由「對該品牌商品展示的喜愛」轉化為「對品牌的認同忠誠」，特別是對品牌價值的認可。這時，商品展示的商業信息傳播功能，就與企業品牌的整合營銷戰略達成一致，實現了品牌的價值運營，商品展示營銷的功能也通過顧客的 Action 實現了商業使命。

　　從上述的 AIDCA 原則，我們發現消費者在購物的歷程中，某些階段是感性、某些是理性的。感性的歷程是：A 關注、I 興趣、D 需要三個階段；理性的歷程是：C 確認、A 行動二個階段，不同的階段有不同的設計和道具應用。當了解 AIDCA 原則之目的，藉由這樣的分析，令商品陳列設計工作者，可以更精準有效的完成商品陳列工作。

　　商品陳列是少數幾個花小錢就能增加店鋪吸引力的方法之一，並能夠輕易地實踐與驗證，立即知道效果。只要遵循商品陳列原理和原則，再加上獨特的創意，便能經營出品牌的特質，所以巧妙的商品陳列能引導顧客的衝動性購買，實現銷售額的提升，只要積極研究陳列原理、技巧，便能容易的拉大與競爭對手的差距。

53
商品陳列的
二大功能類型

從上一節的 AIDCA 原則，我們發現購物的歷程中，某些階段是感性、某些是理性的。商品陳列的二大功能類型，就是以此來分類的，不同類型的商品陳列，分別完成不同階段的任務，二種功能類型的商品陳列結合在一起，就可達成促進商品銷售的最終目的。接下來這一節就是要介紹商品陳列的二大功能類型，分別為「視覺式陳列（感性的陳列）」與「銷售式陳列（理性的陳列）」。

一、視覺式陳列

視覺式商品陳列的目的，在於表達店鋪賣場的整體印象，引導顧客進入店內賣場，注重情景氛圍營造，強調主題與商品使用的提案，是吸引顧客第一視線的重要商品陳列點。視覺式商品陳列位置，經常被規劃在櫥窗、賣場入口、中島展臺、平面展桌（圖 5-5）。此外，視覺式商品陳列工作大都是由設計師、陳列師來擔任執行。

二、銷售式陳列

　　銷售式商品陳列的目的，在於將銷售商品的種類、型號、色彩加以整理，擺放置貨架上，使消費者在選購時，容易接觸、選擇與銷售。銷售式陳列空間是賣場主要的儲存空間，也是顧客最後形成購買的必要觸及空間，例如：展櫃、展架、吊架等（圖5-6）。此外，銷售式商品陳列工作大都是由售貨員來執行。

　　在視覺行銷的當代潮流中，必須具備商品陳列的分類概念，這種概念的購物空間，不僅是理性與感性兼具的空間結合，也是提供給消費者舒適、便利的購物環境。

圖 5-5 視覺式商品陳列除了表達商店形象外，也是吸引顧客視線的第一個商品陳列點。

圖 5-6 銷售式商品陳列，將銷售商品加以整理，使消費者在選購時，容易接觸與選擇。

54

銷售式商品陳列的
七大基本原則

銷售式陳列在現代的賣場中,陳列貨架整齊地配置,商品就可以井然有序了,但這種整齊的配置和有秩序的陳列,往往不是銷售式陳列的主要目的。銷售式商品陳列除了將商品的種類、型號、色彩加以整理之外,還必須遵守以下七大原則,才算是真正完成銷售式商品陳列的功能。

一、安全性原則

商品放置於陳列架上的穩定性,是銷售式商品陳列很重要的一項基本要求。商品的堆疊不可過高,尤其是重量偏重的商品,必須特別防範掉落所產生的危險。安全性原則不僅是減低商品損耗,也是對消費者安全的一種責任。

二、清潔感原則

要按整齊、清潔的原則做好貨架的清理工作，保持陳列的商品乾淨、完整，有破損污物或外觀不合乎販售要求的要即時下架。在不影響整體效果的條件下，對局部的貨架商品陳列隨時進行清潔，帶給顧客感到可親、可近、舒適乾淨的購物感受。

三、容易看原則

在賣場中商品陳列是最直接的銷售手段，要做到讓商品在貨架上容易被看見，必須做好以下幾項工作：一、貼有商品品名和價格的標籤，包裝正面必須面向顧客；二、各類商品之間不能互相擋住視線；三、商品的價目牌應擺放在商品的相對應位置；四、商品分類明確，關聯性商品應集中陳列進行銷售（圖 5-7）。

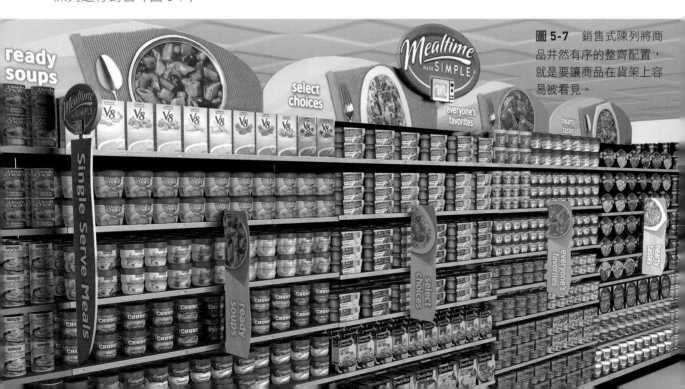

圖 5-7　銷售式陳列將商品井然有序的整齊配置，就是要讓商品在貨架上容易被看見。

四、容易摸原則

商品陳列容易讓顧客觸摸、拿取和挑選，就必須針對貨架的高度來進行討論。統計資料顯示，就貨架的高度而言，其陳列的商品內容、銷售量百分比高度配置分布（圖5-8）。方便顧客隨手拿取的貨架黃金陳列區，其範圍離地面距離約 60 ～ 160 公分之間，這段貨架空間也是銷售百分比相對較高的位置。因此，可見容易看到、容易觸摸的位置對銷售的影響有多麼直接與絕對。

五、先進先出原則

先進先出原則也可稱為「前進陳列原則」。當商品第一次在貨架上陳列後，隨著時間的推移，商品就不斷被銷售出去。這時就需要進行商品補充陳列的動作。其原則是將新補充的商品放在貨架的後排，尚未售出的商品放在最前面。因為商品的銷售是從前排開始的，為了保證商品生產的有效期，補充新商品必須是從後排開始。採用先進先出的方法來進行商品補充陳列，可以在一定程度上保證顧客購買商品的「新鮮」度，這也是保護消費者權益的一個重要方法。

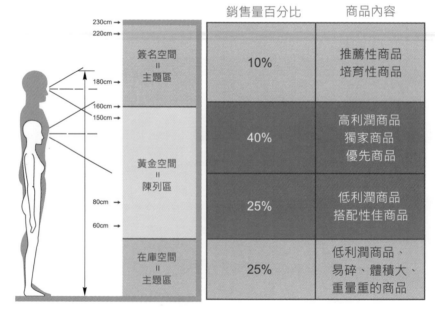

圖 5-8 貨架商品陳列配置分佈圖。

六、容易比較原則

進行商品陳列設計時,必須從消費者的角度去思考問題,把容易選購作為基本原則,當商品一目了然,顧客就能方便比較,還能在短時間內找到所要購買的商品。此外,還必須注意一點,根據一般顧客習慣對商品進行反覆比較的購買行為,故陳列商品時必須將同類商品往縱向排列,可符合顧客視線上下移動的規律(圖5-9)。根據專家調查資料顯示,系列商品縱向陳列會使20%～80%的商品銷售量提高。

圖 5-9 從消費者的立場,把容易選購作為陳列目標,使顧客能夠在短時間內找到所要購買的商品。

七、具豐富感原則

銷售陳列的商品做到具豐富感陳列,可以給顧客一個商品繁多、品項齊全的良好直觀印象,同時也可以提高貨架的銷售能力和儲存功能,相應地減少了超市的庫存量,並加速商品周轉速度,產生相對較好的銷售效益(圖5-10)。根據美國一項調查資料顯示,將「做不到滿陳列」的超市和「放滿陳列」的超市相比較,其銷售量按照不同種類的商品,分別降低14-39%,平均降低24%。

商品陳列工作者在進行商品陳列時,若能確實遵守銷售式商品陳列七大原則,將能達成銷售式商品陳列真正的銷售目的。

圖 5-10 銷售陳列做到具豐富感陳列,便能滿足顧客購物時的選擇慾望。

05

視覺化商品陳列的
手法與構圖

法國人有一句經商諺語：「即使是蔬菜水果，也要像一幅靜物寫生畫那樣藝術地排列，因為商品的美感能撩起顧客的購買慾望。」視覺化的商品展示陳列是以商品為主體來進行陳列，這種強調感性效果的商品陳列是否有規律可循呢？怎樣的陳列手法才能吸引消費者目光？什麼樣陳列的構圖才能突出商品的特徵，並方便消費者觀看商品與認識商品呢？這是學習商品展示陳列必要的基礎知識。針對視覺化商品陳列，以下將分為兩個部分來介紹：一、視覺化商品陳列的手法；二、視覺化商品陳列的構圖。

一、視覺化商品陳列的手法

本節所謂的「手法」指的是視覺化商品陳列的規劃策略；也就是依照行銷需求為目標，兼顧商品陳列環境的特性，所規劃的商品陳列計劃。依照各種不同的行銷需求，我們將感性、豐富多樣的視覺化商品陳列手法概括分為以下七種類型。

（一）關聯式陳列法

所謂關聯，是指同類的事物按照一定的關係聯合起來，成為一個有組織的整體。在展示陳列中運用這種方法可將眾多商品按照系統關係進行組合、配置，提供消費者豐富多樣並且有條不紊的感受（圖 5-11）。關聯式陳列法又有以下五種做法：

1. 同質同類

同是針織內衣商品，便可將女性、男性、兒童的汗衫與背心一併陳列出來，帶給消費者一種材料與用途一致，但款式、規格、花色各不相同的豐富感受。

2. 同質不同類

將同是竹編製品的竹筐、竹籃、竹籮、竹凳、竹墊組成一個整體而陳列。

3. 同類不同質

將皮鞋、布鞋、休閒鞋、男鞋、女鞋、兒童鞋等鞋類展品一併陳列出來。

4. 不同類不同質

將臉盆、毛巾、鏡子、香皂、牙膏、牙刷、梳子等衛浴用品組合在一起展示，雖然展品的類與質各異，但在使用的情境上是相關聯的。

5. 同類商品不同品牌

將品牌耐克（Nike）、阿迪達斯（Adidas）、彪馬（PUMA）等運動用品的運動衣、運動褲、鞋、帽等，以及相關的運動器材一同展出，使消費者對各品牌有全方位的比較與了解。

關聯式陳列法具有表現各商品之間內在與外在關聯的優點，從而達到整體有序且豐富多樣的傳達品牌訊息，以及宣傳展品的行銷作用。

圖 5-11 園藝用品的組合關聯，屬於不同類不同質，但使用情境是相關聯的。

（二）分類式陳列法

分類式陳列就是將整體劃分為幾個不同類別來進行商品陳列。若以鞋為例，可以從性別來分類，如男鞋、女鞋；從材料來分類，如皮鞋、帆布鞋、塑膠鞋等；從用途來分類，如紳士鞋、休閒鞋、運動鞋、旅遊鞋。另外，更可從年齡、用途、款式、個性、製造方法、商品品質等來進行分類。分類式陳列法在百貨購物環境的商品陳列中，能使商品組合明確、清晰、層次分明，是運用最廣的一種商品陳列手法，可以讓消費者深入了解、判斷、挑選商品塑造良好的比較條件（圖 5-12）。

（三）專題式陳列法

專題式陳列就是把注意力集中在某一個事物或一個主題上，通過各種相互獨立，又有關聯的要素形成一個整體，從而更細緻、深刻的主題表現。這種方法就是以某個主題為綱要，以類別相同或相異的商品帷幕，形成一個貫穿主題的面貌。

以商品使用對象為考量，如兒童、女性、紳士用品的專題陳列。以商品使用環境為發想，如廚房、衛浴、滑雪為專題；從商品使用時間為考量，如夏令營、新鮮人求職季、郊遊為專題。

也可以由品牌為專題進行商品陳列，如索尼（Sony）、蘋果（Apple）、三星（Samsung）為題。專題式陳列的優點在於通過專門的主題，將各種不同的商品連結在一起，成為具有連貫性、邏輯性的整體，給予顧客完整、全面的視覺感受（圖 5-13）。

圖 5-12 短統靴與長統靴商品，設計者運用獨輪車為道具，塑造出風格屬性，屬於分類式陳列手法，讓消費者有比較、選擇的作用。

圖 5-13 運用海灘用具，塑造該商品的關聯情境，屬於專題式陳列手法，能讓消費者對商品有完整、全面的視覺感受。

（四）特寫式陳列法

商品特寫式陳列是為了集中或突出的介紹商品某個特質，運用不同的藝術形式與處理方法，集中介紹某一商品，把商品的某個小細節、零件詳細放大或誇張地呈現出來，使消費者能清晰的觀察和理解。

此方法可緩解顧客對商品的疑問，進而傳達商品的優勢，強化品牌的印象，達到很好的宣傳作用。常見的表現手法是將商品的局部特徵，以模型放大數倍的來呈現，造成異常、逼真的視覺震撼效果，給消費者留下清晰又強烈的印象。特寫式陳列法是宣傳新產品、優質商品和名牌商品有效的表現手法，可將商品特質集中，充分的展現給消費者，幫助消費者快速的了解、認識商品的諸多特點（圖 5-14）。

圖 5-14 採用特寫式手法，運動鞋被縱向剖開來作為說明道具，將商品的優點充分展現，有助消費者快速理解商品。

（五）綜合式陳列法

綜合式陳列是購物環境中最常見的一種手法，主要將許多不相關的商品綜合陳列在一起，以組成一個完整、全面的商品訊息為目的。其特點是商店為了顯現自己經營的品項、花色的豐富和齊全，盡可能的將多種不同類型商品組合在一起，給消費者帶來豐富且多采多姿的印象，消費者便容易從中來選擇自己所需的商品。

由於商品之間的差異較大，設計時一定要謹慎，避免顯得雜亂無章。此外，運用綜合式陳列法要注意，記得選擇具代表性的商品、新上市的商品或暢銷的商品作為主要內容，並盡量以特定的主題來串連這些商品的差異。形式上更要注意不能只是滿滿的堆放，必須進行分組（分類），組與組之間疏密有致、層次分明、前後有序，方可減少雜亂無章的感覺（圖 5-15）。

圖 5-15 採用綜合式手法，將不相關的商品集中在一起，其關聯為特定的主題（節慶、品牌、使用情境等），將商品的分類方法，成為設計的巧思所在，如此方可減少雜亂無章的感覺。

（六）季節式陳列法

　　主要根據季節變化，把當季商品集中進行陳列，具有提示消費，滿足顧客因季購買的心理特點，能利於擴大銷售。大部分的商品皆有淡季與旺季之分，季節性因素對商品銷售有絕大的制約作用，許多商家都以季節來作為商品陳列的依據，加以制定店的營銷計劃，因此對於商品展示而言，季節式陳列法不僅是一種創意的直接來源，也是展示設計能否起到宣傳效應的重要因素。

　　季節式陳列法必須注意當地的生活習慣、風土民情等因素，才能進行針對性的展示規劃。季節式陳列，也能有效的提示消費者因季節交替的購物時機，往往可以給因工作繁忙而淡化季節感的城市生活，帶來換季與辭舊迎新的生活新提案（圖 5-16）。

（七）節慶式陳列法

　　節慶陳列可說是最能體現想像力、新奇性、藝術性的商品展示。每當節慶展示時節，商店街猶如藝術展覽，呈現競相比試與相交輝映。此外，這陳列也淡化了商品直接式的營銷宣傳，掩去了赤裸裸的商業目的，而以濃郁的文化色彩為主導，訴諸人的感性、娛樂性以及審美性。在形式上常採用戲劇化的情節、場面、舞臺效果來創造展示形象與意境。

　　無論是舊有的傳統節慶，亦是外來的西洋節日，都能給銷售帶來正面影響，總之節慶陳列，必須根據特定節日的文化脈絡來進行設計，這樣才能有效的推銷商品、宣傳商店形象，為節日創造熱鬧、歡樂的消費提示（圖 5-17）。

圖 5-16 季節式陳列也是制定營銷計劃的宣傳手法，可運用其中獨特的風土節日作為主題，來告知換季，進而提示消費。

圖 5-17 節慶陳列往往淡化了商品的行銷宣傳，而以濃郁的文化色彩為主題，訴諸感性、娛樂性以及審美性，掩去了赤裸裸的商業目的。

二、視覺化商品陳列的構圖

美感是人類高層次的需求,而商品販售時,除了商品本身的造形之外,經由陳列組合所散發出的商品魅力,還可以增加產品的附加價值,並提高顧客消費的滿意度。然而過於強調網路購物的便利性、效率性,往往忽略了網路購物商品(圖片)的陳列美感,讓消費者瀏覽購物網頁之後,無法感覺商品的差異性,使得消費者遲遲無法下決定購買。

構圖其實就是對於觀賞畫面的配置與取捨,怎樣安排畫面的構成,畫面裡應該放什麼、不放什麼。因此,視覺化商品陳列的「構圖法則」是將傳統美術法則套進商品陳列之中,進而突出商品陳列的主體(或主題),對於商品陳列新手而言,會是個不錯的有效指引。如圖 5-18 是一般常用的九種商品陳列的構圖形式。

圖 5-18 常用的九種商品陳列的構圖形式。

(一)三角形構圖法

三角形構圖法是陳列的基本模式之一,也是最常被使用的構圖形式,因為它的適用性最廣,效果最佳。以下介紹幾種常用的基本三角形構圖法:

1. 等邊三角形

屬於等邊三角形構圖,宛如一個金字塔的前視圖,其特色就是左右兩邊對稱,可做到完美的平衡,視覺上有安定、穩重、莊嚴與高格調的感覺(圖 5-19),適用於高端商品的陳列。

圖 5-19 等邊三角形構圖,視覺上有穩重、莊嚴與高格調的感覺,適用於高端商品陳列。

2. 鈍角等邊三角形

　　鈍角指其中一個角大於 90 度（圖 5-20），由於開度大，更顯出穩重、沈穩、肅穆、莊嚴的感覺，適合於陳列有質感的高價位或高級商品。

3. 銳角三角形

　　銳角指每一角都小於 90 度（圖 5-21），垂直高度高，開度小，最高頂點形成尖銳點，強調高聳垂直的垂直線，有前衛、衝刺、強調的意味，適合於高級的新產品陳列。

4. 不等邊三角形

　　當陳列商品數量少，這類構圖水平張力強烈，並具有引導消費者視覺移動方向的構圖，就能吸引消費者目光的作用，適合主題式、系列式的商品展示，也適合陳列面水平長度較長的橫向商品（圖 5-22）。

5. 倒三角形

　　給人危險、不安定、搖搖欲墜的危機感，可輕易地吸引消費者目光，適合運用於強調主題的流行訊息傳達。但因為倒三角造型，無法豎立於桌面，不適合運用於檯面陳列，較適合應用於壁面的陳列（圖 5-23）。

6. 重疊三角形

　　當商品陳列數量較多，而陳列空間也較大時，可以將各個不同大小的三角形重疊起來，整體的視覺感仍是個三角形，而被重疊的最大三角形則是整體的視覺焦點。重疊三角形構圖法適用於陳列面水平寬與垂直高度比例差異不大，並且縱深足夠的陳列空間（圖 5-24）。

圖 5-20 鈍角三角形構圖更顯出穩重適合於有質感的高價位、高級商品的陳列。

圖 5-21 銳角三角形構圖，有前衛、衝刺的意味，適合於高級的新產品的陳列。

7. 重複三角形

　　取適當的間隔距離，重複排列幾個三角形，令人有輕鬆、可愛的感覺，但注意間隔距離要適當、保持適度的空間，否則一味的強調同形狀的三角形排列，反而有呆板、遲滯的負面感覺，失去了意義。此外，重複的三角形總數要注意成為奇數，因為這樣，會比偶數更容易做出有變化的間隔與流暢的節奏感。重複三角形構圖法適用於陳列面水平寬度與垂直高度比例懸殊，並且縱深不足的扁平形陳列空間（圖 5-25）。

圖 5-22 不等邊三角形構圖張力強烈，具有吸引消費者目光的作用。

圖 5-24 重疊三角形構圖法適用於空間大、商品多，並且縱深足夠的陳列空間。

圖 5-23 倒三角造構圖無法豎立於桌面，適合應用於壁面的陳列。

圖 5-25 重複三角形構圖法，適用於陳列面水平寬度與垂直高度比例懸殊，並且縱深不足的扁平形陳列空間，但要注意三角形構圖間隔距離要適當，而且要保持適度的空間，避免產生擁擠感覺。

8. 立體三角形

屬於立體的複合式排列，簡單說，就是將數個平面的三角構圖，組成一個立體三角錐。由於從每個角度觀賞都是一個三角構圖，所以適用於沒有背景的陳列空間，以及店頭的中島式陳列（圖 5-26）。

（二）水平構圖法

在商品陳列的構圖中，水平構圖適用於長寬比例成橫向的展示空間，因為橫向的展示空間本身就已經存在一個定向張力，再加上橫向的水平構圖的定向張力，就能產生加乘的張力作用，特別容易吸引消費者的目光。水平構圖採用水平狀的畫面構成，常給人安適、恬靜之感（圖 5-27）。

（三）垂直構圖法

垂直構圖法其運用時機、原理和水平構圖法相同，適用於長寬比例成直向的展示空間，效果最佳。垂直構圖採用豎直狀的畫面構成，給人挺拔向上和有力的感受，具有陽剛的聯想（圖 5-28）。

圖 5-26 立體三角錐構圖，每一面皆是觀賞面，適合無背景的商品陳列或者中島式陳列。

圖 5-27 造型的定向張力運用，可使視覺張力加乘，無需過多的道具依舊能吸引注目。

圖 5-28 垂直造型的定向張力運用，其功效如水平構圖法，以及挺拔的意象，更具有陽剛的風格表現。

（四）十字構圖法

　　十字構圖法也稱為縱橫構圖，其「中心交叉點」是放置主體的位置。這種構圖能為畫面增添安全感、和平感、莊重和神秘感，並給人肯定、直率的安全感。不過缺點則是過於呆板，缺乏動感，因此適合用在表現穩重、莊嚴的對稱式美感（圖5-29）。

（五）放射構圖法

　　放射構圖採用放射狀的畫面構成，具有陽剛、開放、擴展、愉快的感受。放射構圖之放射線等長給人穩定感。反之，放射線長短參差不一，則給人動感、輕快之感受。此類構圖也具有視覺指引作用，對小型的展品能有強調的功用（圖5-30）。

（六）斜線構圖法

　　斜線構圖採用斜線狀的畫面構成，具有動感的感受，因此而獲取較高的注目性。此外，也常被運用於空間大、商品少的條件下，不僅能有效的對留白過多的陳列空間產生穩定畫面作用，其斜線的畫面構成也能生成環境，襯托主題的強調、單純的美感（圖5-31）。

圖 5-29 十字構圖的交叉點，成為畫面的焦點所在，適合設置重點訊息於其中。

圖 5-30 放射構圖的中心點，自然成為視覺指引的焦點，具有強調小型商品的功用。

圖 5-31 斜線構圖產生的不穩定動態特性，具有吸引目光的作用，也適用於商品數量少的構圖方法。

（七）曲線構圖法

　　曲線構圖採用曲線狀的畫面構成，具有輕柔、流暢、浪漫的動感，以及女性化柔美的感受。運用在商品陳列的構圖中，它不僅有流動、激烈的感受，還可以增加畫面輕微的動態美感，所以輕柔的織物、女裝、兒童用品的展示陳列，皆適合採用曲線構圖（圖5-32）。

（八）圓形構圖法

　　圓形構圖採用圓形狀的畫面構成，給人豐滿、完整的單純美感。此外，中空的圓形狀，也具有視覺聚焦的引導作用。圓形有完整、深邃的特質，能吸引觀者往中心窺視，是一個具有視線凝聚力的形狀，因此將主體放在圓形之內是一件理所當然的事，因為它會輕易地被觀賞者注意（圖5-33）。

（九）半圓形構圖法

　　半圓形構圖採用半圓形狀的畫面構成，有舒展、開放的美感。此類構圖適合應用於單一展品或同類不同質、同類不同花色的展品上，以顯示展品的差異，方便消費者比較（圖5-34）。

圖 **5-32** 曲線構圖的柔美動態特性，可產生浪漫的意象，相當適合女性商品的構圖方法。

圖 **5-33** 圓形構圖的簡潔與親和個性，具有凝聚的作用，當主要商品設置其中，變能輕易的吸引消費者的目光。

圖 **5-34** 半圓形構圖有舒展的美感，具有展示差異，方便消費者比較的作用。

06
商品陳列的黃金點

統一流通次集團董事長徐重仁（2004）在 7-11 便利商店的觀察中發現，現在消費者花愈來愈少的時間在購買上，消費者往往一眼見到，在五秒內就做好決策購買，所以商品陳列主要功能是要能吸引消費者注意。由此可見，終端陳列對零售店是多麼重要，消費者在如此短的時間內便改變購物決策，店家該把那些商品擺在容易被看見的位置，這就是成為直接影響銷售業績的重要因素。

零售店的商品黃金陳列點分為「平面黃金陳列點」、「垂直黃金陳列點」二種。平面黃金陳列點，指的是整個賣場銷售區中，消費者通行量多的位置，或是消費者停留時間較長的位置；而垂直黃金陳列點，則是指在貨架中消費者容易看到商品，摸得到商品的位置。

一、平面黃金陳列點

意指「賣場空間」的好位置,我們常會聽見磁石點理論(Magnetic Theory),指的是如磁石般吸引顧客的商品或種類。平面黃金陳列點雖然適用於整個賣場,但依重要性和功用,可分為五個黃金陳列點(圖5-35)。

(一)第一平面黃金陳列點

配置在主通道的兩側,通常占據了大部分的牆面。此處顧客的通行量最多,扮演塑造店鋪形象的重要角色。通常會配置主力商品、消費量多的商品、消費頻率高的商品。

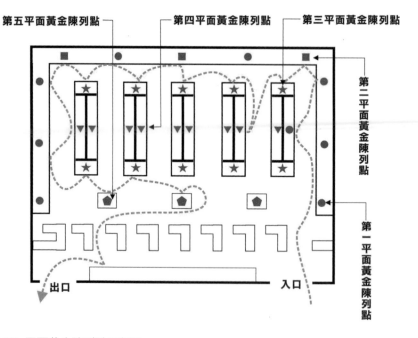

圖 5-35 平面黃金陳列點示意圖。

（二）第二平面黃金陳列點

配置在主通道的盡頭，它的任務是與第一平面黃金陳列點連動，以求發揮相乘效果，同時誘導客人一直往店裡面移動，因此一般皆配置專案性、表演性強的商品，或具有季節感的商品、流行、時尚的商品。

（三）第三平面黃金陳列點

配置在主要販售常備商品的陳列架尾端（端架部分），要讓顧客在店內到處走動、提高回游性，簡而言之，必須誘使顧客往陳列架移動。通常情況可配置特價品、高利潤的商品、季節商品、購買頻率較高的商品、促銷商品。

（四）第四平面黃金陳列點

指賣場副通道的兩側，主要讓消費者在陳列線中間引起注意的位置，這個位置的配置不能以商品群來規劃，而必須以單品的方法，對消費者的表達強烈訴求。包括熱門商品、刻意大量陳列商品、廣告宣傳商品。

（五）第五平面黃金陳列點

指的是賣場位於結算區（收銀區）域前面的中間賣場，可根據各種節日組織大型促銷、特賣的非固定性花車或中島型陳列為主。

平面黃金陳列點必須配置合適的商品以促進銷售，並引導顧客逛完整個賣場，以提高顧客衝動性購買的比重，並最大限度的增加顧客購買率。

二、垂直黃金陳列點

指的是「貨架空間」的好位置。垂直黃金陳列點是指與人水平視線，基本平行範圍內的貨架陳列空間，一般是離地高度 140 ～ 170 公分之間的貨架位置（圖 5-36），它是貨架的第二、三層，是眼睛最容易看到、手最容易拿到商品的最佳陳列位置。此位置一般用來陳列高利潤商品、自有品牌商品、獨家代理或經銷的商品。最忌諱陳列無毛利或低毛利的商品，那樣對零售店來講是利潤的損失。

其他兩段位的陳列中，最上層通常陳列需要推薦的商品；下層通常是銷售周期進入衰退期的商品。

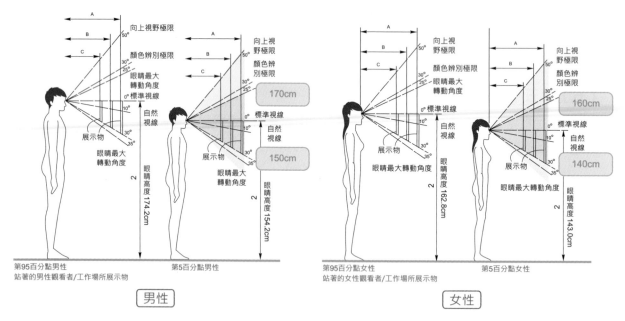

圖 5-36 人體水平視線的範圍。

　　垂直黃金陳列點必須陳列的商品有：一、暢銷排行榜上的主力商品；二、有足夠存貨的暢銷商品；三、重點商品和重點推薦的商品；四、需要大量出清的商品（圖 5-37）。如果黃金陳列點上的商品暫時數量不夠，零售商應該暫時從黃金陳列點上撤下，等到貨後再重新調整上來，以免顧客選上此品種後，發生因商品不全而不能成交的尷尬。

　　黃金陳列點原理不管是平面黃金陳列點，還是垂直黃金陳列點，都是基於顧客心理、經過實踐檢驗、證明、比較行之有效的理論，對商品陳列有很強的現實指導意義。所有零售業者都面臨同樣的問題：「商品愈多，消費者的注意力愈難掌握。」，除了精心安排過的賣場商品陳列之外，當顧客踏進店裡的那一秒，該如何吸引他們開心選購，買最多的商品呢？

　　就黃金陳列點原理而言，應該先配置平面黃金陳列點，再配置垂直黃金陳列點；也就是先把賣場空間的動線設計完成之後，再來配置貨架的細部空間。當顧客實際到販售的現場所感受到的購物體驗，是網路購物學不來的。來店購物時眼睛所見並親手挑選的過程，正是實體店面能帶給消費者的最佳體驗，而賣場內的商品陳列，在這場體驗中扮演不可或缺的一環。

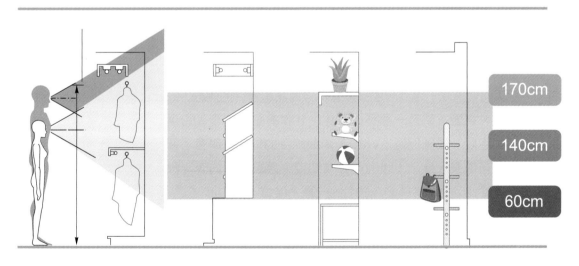

圖 5-37 貨架垂直陳列的範圍。

57
商品陳列的 VMD
視覺行銷策略

VMD 是 "Visual Merchandising Display" 的縮寫，一般稱為「視覺行銷」或者「商品的視覺化」。視覺行銷是將商品企劃（Merchandising Design,MD）、賣場設計與佈局（Store Design,SD）、陳列技法（Merchandise Presentation,MP），有機結合而營造的一種店鋪氛圍，完美的展示給目標群體一種視覺表現手法。這種氛圍明確的傳達出品牌風格與定位，同時迎合目標消費者的心理與消費需求，達到一種品牌宣傳與商品銷售目的過程。

簡而言之，視覺行銷是一種通過店鋪設計和貨品陳列來吸引潛在顧客的行銷手段，視覺行銷（VMD）的最終目的是促進銷售。結合創新、藝術、商業、展示、陳列等專業知識，通過視覺的表現形式吸引潛在購買者，並將其轉變為顧客的一種「促銷」方式。

在這裡我們僅介紹陳列技法，至於與展示設計有關的賣場設計與佈局，將安排於展示空間後續的單元再做介紹。

一、陳列技法（Merchandise Presentatio）中主要包含三個內容：VP、PP、IP

（一）VP（Visual Presentation）

是指視覺展示區，視覺展示區的主要任務是讓顧客目光停留，通常擺放在顯眼的商場動線入口處或店鋪主要的櫥窗位置，由兩個以上道具模特兒組合而成的區域，突顯個性化，反映品牌當季主題和風格。

VP 也是吸引顧客第一視線的重要演示空間，其主要功能是表達店鋪賣場的整體印象，引導顧客進入店內賣場，注重情景氛圍營造，強調主題、生活提案。VP 展示地點，往往設置在客流量最大的入口處或者店鋪內的中心位置，如櫥窗、賣場入口、中島展檯、平面展桌等。

（二）PP（Point Presentation）

是指視覺重點展示區，視覺重點展示的主要任務是吸引顧客對每個單項商品的關注，引導顧客進人各專櫃賣場深處。通常擺放在店內展櫃之間或掛牆、較高的位置上單獨展示。

功能方面，主要是傳達賣場各區域的印象、商品特性，展示商品的特徵和使用搭配，引導顧客進入各區專櫃進行選購。

PP 是顧客進入店鋪後，視覺主要落腳點，也是商品賣點的主要展示區域。傳統的 PP，多以道具模特兒來做主推款、暢銷款的樣式呈現，與其他商品搭配，提供消費者更多實際建議與參考，以此激發消費者進一步嘗試的欲望。PP 展示地點，通常設置在賣場中容易被看見的位置，如展櫃上、展架上、加高檯座的道具模特兒、賣場柱體等。

（三）IP（Item Presentation）

是指商品的單品陳列展示，IP 區占據了賣場大部分面積，也是顧客最後形成消費的必要觸及空間。單品陳列展示的主要任務是將相同的商品按顏色、型號大小依照順序擺放，讓顧客可從 IP 區擺放的規律中，輕鬆選擇自己所需要的款式和尺寸。

IP 主要功能是將賣場銷售的商品進行分類整理，以商品有規律的、整齊的擺放為主要目標。除了要求視覺呈現的美觀之外，還需要考慮消費者在拿取商品時的便利性。

簡而言之，IP 就是清晰易見、易接觸、易選擇的銷售陳列。IP 展示地點一般都是收納量大的展櫃和展架。

通過上述三項 VP、PP、IP 的認識，可以發現陳列技法（MP）就是一種通過有計劃性的商品陳列，吸引潛在的店外顧客進門，迅速的在賣場中搜尋到自己需要的商品，進而輕鬆選擇款式、色彩和尺寸的一種行銷手段（圖 5-38）。因此，VP 就是吸引目光，再藉由 PP 誘導搜尋，最後使用 IP 作購買的選擇，表現有效、快速的完成 AIDCA 的購買歷程（圖 5-39）。

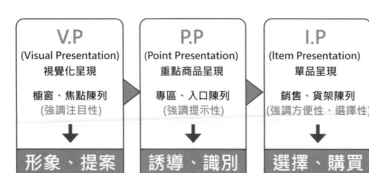

圖 **5-38** MP（陳列技法）三大要項 VP、PP、IP 的功能。

圖 **5-39** 將 VP、PP、IP 對應於 1、2、3、4，你知道如何對應嗎？

二、VMD 視覺行銷四大檢視法則

（一）7 秒法則

行走中的顧客在經過店鋪 7 秒之前（一般顧客行走的速度在 1 米／秒，在距離店鋪 7-8 米時，也就是 7 秒的可視距離），不能判斷這是「什麼店鋪」的時候，便不能引起興趣而略過此店家，因此 VP 展示區在這個階段顯得格外重要，道具模特兒的擺放角度，最好與走過來的行人產生對視感，才能加強交流，吸引顧客走進來（圖 5-40）。

（二）3 秒法則

當顧客走進店鋪 3 秒的距離時，如果沒有好的 PP 指引，就無法讓顧客對商品產生興趣，因為顧客不擅長迅速的掌握過多商品信息。掌握 PP 的工作重點在於要有突出的單個商品，並在色彩上跳脫出視線中的背景，讓消費者第一眼就能輕鬆的辨識 PP 展示區商品，而被引導前往選購（圖 5-41）。

圖 5-40 入口處的 VP 展示，具有表現商店特質與反映品牌當季風格的作用。

圖 5-41 各商品區的 PP 陳列，具有強調的提示作用，可引導消費者識別商品的分類，快速的找到所需的商品。

（三）規律性法則

IP 是商品的展示存放區，切忌給人造成「堆砌」印象，那樣就彷彿是「清倉拍賣中」。例如銷售基礎款背心，VMD 的擺放通常很在意顏色上的漸變感，不至於冷色、暖色交錯擺放，尤其是同款有多種顏色的情況下，這一點便顯得更加重要，例如每種物品適合的展示量都不一樣，過多會眼花繚亂無從下手，過少會缺乏豐富感而放棄（圖 5-42）。

（四）中心線法則

人的視覺原理最初都是以中心線作為關注點，再從中心線往兩旁看過去，因此中心線在幫助釐清主題時也發揮了關鍵作用。不僅是視覺上要有中心線，店鋪內設計的動線也需要有中心線。如果店鋪縱深很長，建議用中心線引導顧客往裡走，最好用的辦法是在盡頭擺置色彩明度高的暖色商品，以增強對顧客的吸引。中心線法則，簡單說就是二分法或三分法，為進店的顧客整理出簡單的分類模式，避免因選項過雜而放棄選購的意願（圖 5-43）。

圖 5-42 貨架的 IP 陳列具有方便選擇、購買的功用，以商品的規律、整齊排列為目標。

圖 5-43 IP 展示區具有方便選擇、購買的功能。

　　賣場商品陳列的目的，就是引起消費者注意，將商品特色傳遞給消費者，進而引發購買的欲望。商品展示皆有一定的規劃原則，須配合消費者購物的身體尺寸、心理歷程，否則將導致消費者對商品的搜尋無所適從，而影響銷售。

　　人是複雜的感性動物，消費歷程和最終的決策受到各種環境因素的影響，所以 MP 中的 VP → PP → IP 規劃也無法獨立運行，需要結合消費者的購物心理因素，給予適時、適當的誘導。

　　以日用品購物的視覺營銷為例，將 MP 與 A.I.D.C.A 顧客消費行為相對應，便可得到以下關聯的陳列模組，使未來商業空間規劃和陳列佈置時參考與實施（圖 5-44）。消費者在商場上選購商品時，都會以為是依照自己的自由意志在進行購物行為，但事實上當消費者進入店家時，就已經進入商家為他（她）佈置的天羅地網之中。

顧客消費行為	顧客消費心理		VMD陳列模組
第一階段 A：關注（Attention）	在賣場中受視覺主題吸引，放慢腳步仔細觀看，因商品有吸引力而注目。		VP
第二階段 I：興趣（Interest）	顧客覺得商品好像不錯，只是不知道是否真的那麼好，因而拿起商品檢視、觸摸。		VP＋PP
第三階段 D：需要（Desire）	注意力集中在商品，開始幻想著使用的結果、情境，產生體驗的嚮往。		VP＋PP
第四階段 C：確認（Confirmation）	商品衡量：需要嗎？適合我嗎？ 可搭配嗎？價格合理嗎？品牌服務好嗎？		PP＋IP
第五階段 A：行動（Action）	確認購買	好吧！現在就買下它。	IP
	品牌認同	雖然不買，但記住這個認可的品牌。	VP＋PP＋IP

圖 5-44 VMD 與消費行為、心理歷程的關係表。

重點整理

1. 賣場中的商品陳列，主要是將顧客需求的、符合店家行銷計畫的商品，正確無誤放在賣場適當的位置。

2. 視覺式商品陳列主要目的 是提昇商品的形象、吸引目光，進而引發銷售。

3. 銷售式商品陳列主要目的是要將高利潤商品擺設於顧客容易看見的位置，以求銷售並快速獲取最大利潤。

4. 商品陳列平面配置黃金點，乃是屬於零售業空間配置設計的優先考量因素。

5. 商品陳列不只是視覺的展示，更是一種行銷的技能與策略。

6. 視覺營銷（VMD）的最終目的是促進銷售。結合創新、藝術、商業、展示、陳列等專業知識，通過視覺的表現形式吸引潛在購買者，並將其轉變為顧客的一種「促銷」方式。

延伸思考

· 以顧客的觀點來評判，目前台灣零售業的賣場商品展示陳列，哪一個品牌店家的 VMD 做得最令你滿意？為什麼？

CHAPTER
05

展示設計的
配色原理

CHAPTER
06

6-1
展示設計的配色意義

　　「形體」、「色彩」與「質感」是構成人類視覺的三大要素，亦是展示空間環境的基本元素。「色彩」能使「形體」產生醒目的視覺效果，在通過人眼視覺系統時傳達豐富的訊息，進而影響人的注意力和思維。在行銷環境當中，亦能藉助色彩具有的象徵性功能，體現品牌的形象與特色。

　　在生活中，色彩很難單獨存在，因為我們在觀看某一色彩時，會很自然地受到周圍其他色彩所影響，進而產生合適與否的色彩意象，故為了傳達展示設計所預定的色彩意象給觀賞者，就必須學會適當的配色，而適當的配色除了需要理解色彩理論，更要參考許多實際的色彩感覺經驗。

　　在色彩意象的概念中，若想呈現溫暖感，可以使用 2 ～ 3 種暖色系的組合之配色，這便可稱為「多色配色之意象」。良好的配色指具有某種秩序的色彩組合，並考慮色彩面積型態與位置等因素。

　　由此可見，展示設計的配色意義，即是將兩種以上的色彩透過特意且有秩序的配置，當兩種以上的色彩同時存在、並置，彼此互相共鳴而協調，稱為「色彩調和（color harmony）」，而要想達到「調和配色」之目的，則必須依其特定的原則，即是「統一」與「變化」二大原則。

一、統一原則

配色的「統一」原則，主要使色彩與色彩之間具有某種共通性或類似性，其手法包含：

1. 選定支配整體視覺意象的主要色彩調性。
2. 思考主色彩與搭配色彩之間的構成關係。
3. 主調的色彩與搭配色彩之間的刺激規律。

依循上述的共通性或類似性特點，可產生規律的愉悅感，令觀賞者降低心理抗性，提高接受度（圖 6-1）。

二、變化原則

一般為了避免過度統一而導致單調，應採取「變化」色彩屬性及色調，使色彩差異性增加。變化原則可供應用的包含：

1. 色相變化。
2. 明度變化。
3. 彩度變化。
4. 色彩的刺激間隔變化。

透過如此的落差變化，產生活潑感而引發注目，打造獨特的風格加深印象（圖 6-2）。

從上述「統一」與「變化」二項原則中，可發現與第二章「展示設計的六種美的形式」中的「統一與變化」概念極為相似，皆是用「統一」來弱化矛盾產生調和，或用「變化」來製造視覺差異破除單調，因此展示設計配色二大原則的概念為：

1. 藉由色彩面積大小分配，達成主從關係，形成配色統一感。
2. 運用統一與變化之間的比重落差，尋求活潑感而產生注目效果。如此宏觀的展示配色設計，同樣也蘊含著「異中求同、同中求異」的陰陽哲學。

圖 6-1 「白、藍」二個顏色能帶給人正向且穩定的聯想，白色（主色）是科技的代表色，藍色（輔助色）則代表未來數位風格，這樣的共通性規劃使展示空間色調的統一感清晰可見。

圖 6-2 運用「黃、黑」二色的色相（有彩色與無彩色）、明度（高明度與低明度）的落差變化，引發注目，打造獨特的品牌色彩風格。

6 2

展示空間
色彩構成的要素

　　展示設計是一種環境傳達的視覺設計，其美感則由建築、空間、色彩、道具、展品、燈光、素材等要素所構成，這便是展示設計和一般視覺傳達媒體的不同之處。

　　由於展示設計 3D 空間的特性，其色彩構成元素與一般視覺傳達平面構成的元素有所差異，因此在配色時，必須先了解影響展示空間的色彩構成元素有哪些，故以下將依序介紹「環境色」、「展品色」、「展示版面色」、「道具色」與「光照色」，以便正確達成配色之目的。

圖 6-3　展示空間內，建築物的天花板、地面與牆壁的顏色，皆是影響色彩構成的最大因素。

一、環境色

　　展示空間內的天花板、地面與牆壁的顏色,會對展示環境色調之構成產生主導的作用,而大環境的色調通常不容易改變,只能做有限度的調整,因此這種情況在租賃的商業流動展覽場地,是經常遇到的問題,尤其在會展空間中,更是影響色彩構成的最大因素(圖6-3)。

二、展品色

　　一般來說,展品的顏色是展示設計的中心和主體,亦是視覺的焦點,而其它色彩因素則是為了襯托或美化展品而存在的。由於大部分的展品色彩都不是設計者所能改變,因此為了整體的色彩統一性,只能藉由展示道具的色彩規劃來進行調整(圖6-4)。

圖 6-4　兩張圖中展品的色彩,面對展示空間色彩皆構成強烈的對比。

三、展示版面色

在一般設計上，展示板的顏色是介於大環境和產品之間的中間媒介，主要作為傳達展示訊息的重要載體和視覺焦點，同時也具有展示空間的圍合功能，可達到修改、減弱環境色的作用，所以展示版面色的規劃，是展示設計配色時必須特別關注的色彩構成元素（圖 6-5）。

圖 6-5 展示版具有展示空間的圍合功能，是展示空間配色時必須特別注意的色彩構成元素。

四、道具色

由於道具色所佔的視覺面積，相對小於展示版面色的視覺面積，因此一般都會將道具色的規劃納入輔助色來設計（圖 6-6）。同時，在先前展品色中，已說明道具色的規劃便是圍繞著展品色所進行，目的是提升展品的醒目程度。

圖 6-6 展示道具的色彩規劃，運用不同色相的調和，使空間氛圍顯得更活潑，也兼顧特定的風格。

五、光照色

　　「光照色」即是照明的光色,其規劃是整體展示色彩體系中最重要的組成部分。光照色具有強化或柔化,以及統一空間色調的顯著作用,甚至能夠渲染展示環境的感性氛圍。因此,設計者可藉由光照色的運用,加以修正、補強展示色彩的主色調,達到整體展示空間視覺個性化之效果(圖6-7)。

　　認識展示空間的色彩構成元素,能有助於設計者清楚呈現整體色彩規劃之風格,達到揚長避短的設計作用。

圖 6-7　光照色具有渲染展示環境的感性氛圍,達到修正、補強整體展示空間的個性化效果。

63

展示設計的
配色美感原理

　　展示設計的配色是色彩知識的實踐，因此色彩設計作為檢驗是不能夠脫離觀賞者的心理感受。展示配色不再是簡單的自由藝術創作，而是具有很強的針對性、目的性和計畫性的設計創作，主要作為展示訊息與觀賞者之間的橋樑，更是從色彩配色到商業運用的拓展。

　　色彩配色的美感概念來自於美的十種形式，從事設計工作者遵循此一法則，便能獲得大多數人的認同，故要想從事這行業，就必須對配色美感原理有所了解，以下將介紹展示設計常見的五種配色之美感原理。

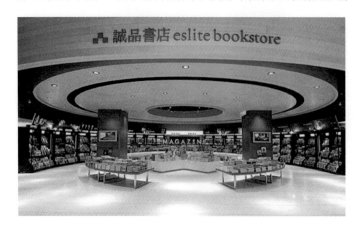

圖 6-8　誠品書店的賣場空間，始終採用「木紋色」作為主要配色，使消費者對品牌印象保持著一貫的形象。

一、「一致性」美感原理

　　指有計劃的重複使用經設定的標準色規範（主色、輔助色、裝飾色），使整體有一致的協調美感。使用上一般是從各種色彩中，加入或找出一個共通性色相；或是利用加黑或加白的方式，使明度差異減小、變化相近，進而強化主色調之效果，使觀賞者容易識別（圖6-8）。

二、「平衡性」美感原理

　　指在所配置的位置中，影響著均衡感。例如：高明度色彩感覺較輕，應配置於上方；低明度色彩感覺較重，則配置於下方，才能產生穩定的均衡感，反之則會產生不穩定的動態感。

　　由此可見，「平衡性」配色美感與心理感覺有關，當心理感覺（寒與暖、興奮與沈靜、輕與重）力求安定、均衡，其色彩的質與量便要發揮適度的平衡效果，觀賞者才能有穩定的心理狀態，進而安心地觀賞，有效率地接收各種展示訊息（圖6-9）。

圖6-9 展示會場的配色以藍色在下方，白色在上方，產生視覺均衡的穩定感。

三、「比例性」美感原理

色彩的比例性，即是調整明度與彩度份量的對比差距，以及色彩面積搭配的大小比例。它存在著部分與部分，部分與整體的關係，藉由固定的比例關係來維持所設定的色彩印象。然而，在展示設計的配色中，可以誇大配色的對比差距，追求新穎的視覺驚豔，引發觀賞者的注目（圖 6-10）。

四、「強調性」美感原理

指色彩具有簡潔，能明顯表現展示空間的個性，以及主題的配色氣氛。強調性的配色目的在於突出重點，因此色彩數量不宜超過三種，面積亦不宜太大，且要安排在容易觀看的位置，進而與其它色彩產生對比，才能達到良好的強調性配色效果。此一配色原理，能在紛亂的展示空間中，迅速強化觀賞者對品牌的識別效果（圖 6-11）。

圖 6-10 橘色牆面在整體白色（主色）中所佔的比例恰當，令觀賞者驚豔（圖源：藝瓦設計）。

圖 6-11 強調性配色，藉由環境色來襯托主題色，使面積不大的主體依舊顯得相當突出。

五、「韻律性」美感原理

　　指運用中間色的搭配，呈現色彩的色階漸層變化，且有規則性的使用，能使色彩連貫產生節奏感。簡而言之，韻律性美感原理主要在視覺上產生律動效果，配色則更有動態變化與豐富的層次，令人感覺平順、舒適與流暢（圖6-12）。

　　上述五種色彩配色的美感，皆源自於美的十種形式延伸。在從事展示設計配色工作時，為了獲得大多數觀賞者美感的認同，則必須對參照配色美感原理的表現法則進行配色風格的選定，以確保設定的視覺效果能夠實現。因此，以上配色美感原理僅是色彩表現風格的選定，至於更精確的調和配色之方法，將於下一個單元介紹。

圖 6-12 銷售式商品陳列中，運用商品色彩的漸層排列，使賣場空間具有豐富的層次感。

6 4
展示設計的
配色調和方法

　　一般來説，色相關係是配色時普遍考量的基本要素；在傳統的配色調和理論中，色相的研究則較多，但歷經長期的發展，現代的色彩調和配色已發展許多不同方法。為了方便説明，以下分別以色彩三屬性「色相」（Hue）、「明度」（Value）、「彩度」（Chroma）作為區分（圖 6-13），對其相關調和配色方法加以説明。

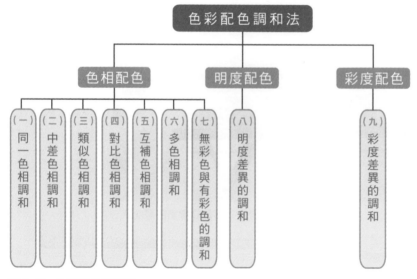

圖 6-13 色彩配色調和法。

（一）同一色相調和

1. 方法：同一色相的調和，屬於一致性很高且穩定的配色方式，適合作為基底色（圖 6-14）。

2. 意象：配色範圍只有單色的明暗與深淺變化，帶給人穩定、柔和與樸素的感覺。

3. 注意：此配色的色彩變化細微，可利用明度與彩度進行調整加大落差，以避免色彩之間差異度太小而顯得單調。

（二）中差色相調和

1. 方法：在色相環中，距離主色 90° 範圍之內的色彩組合（圖 6-15），可稍微彌補同類色相對比的不足，並且色相的冷暖特徵可增進視覺注目效果，顯得更有力量。

2. 意象：搭配上有一定程度的色彩差異效果，給人豐富、活潑與生動的感覺（圖 6-16）。

3. 注意：不易保有統一、調和、單純、雅致、柔和的特點，但適合應用於展示設計的注目性配色（請避免二個色彩的面積比例過於相近），而最佳的運用是將其列為主色與輔助色。

圖 6-15 90° 範圍之內的色彩組合。

圖 6-14 由於同一色相調和法，只有單色的明暗深淺變化，因此運用時要特別注意背景色的單純，才能達到凸顯主題的效果。

圖 6-16 在展示設計中，中差色相調和應用要先以商品色為出發點，再選定另一個色彩作為背景色。

（三）類似色相調和

1. 方法：在色相環中，距離主色 30°～ 60° 範圍之內的
 色彩組合（圖 6-17），彼此都基於共有的色彩因子而
 達到調和，即為類似色相調和。例如：黃橙、黃與黃
 綠均有黃色因子；藍綠、藍與藍紫則均有藍色因子，
 可形成類似色相的調和。

2. 意象：類似色相調和因色彩分布均勻，較無主賓之分，
 給人和諧、浪漫、柔和與甜美的感覺（圖 6-18）。

3. 注意：此配色的視覺效果較為靜謐、柔和，注目性並
 不強烈，如若運用於展示設計工作上，必須多加思考
 其配色後的色彩意象，是否是行銷策略中所需的配色。

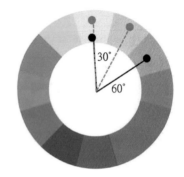

圖 6-17 30°～ 60° 範圍之內
的色彩組合。

圖 6-18 類似色相調和法的注目性較為柔和且單純，需注意整體空間（天、地、壁）的色彩一致性，才能將表
現大面積的強勢感，產生更好的商業注目效果。

（四）對比色相調和

1. 方法：位於色相環上 180° 補色的左、右兩邊之色相配色（圖 6-19），其色彩性質相差甚遠，但配色會比補色配色的排斥感稍弱一些。 如：紅色的補色為綠色，故紅色與黃綠、藍綠即是對比色相，而黃綠、綠色與藍綠則為類似色。

2. 意象：具有活潑、跳躍、華麗與璀璨的效果（圖 6-20）。

3. 注意：此配色的色彩意象注目性極佳，適合展示設計應用，但若兩色都同屬高彩度配置，則對比會過於強烈而顯得刺眼、眩目，因此進行配色的過程，要檢視配色美感的原理，避免顧此失彼。

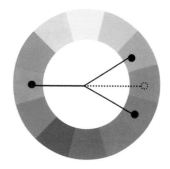

圖 6-19 180° 補色的左、右兩邊之色相配色。

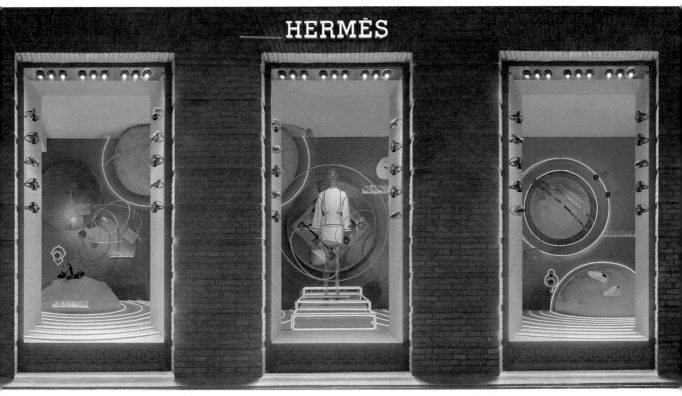

圖 6-20 引人注目的商業展示，應採取降低彩度或提高明度來緩和華麗、璀璨的刺激感。

（五）互補色相調和

1. 方法：補色指位於色相環直徑兩端 180°相對的色彩（圖 6-21），具有互相吸收對方殘像的強化作用，使彩度更為飽和、亮麗而達到調和。

2. 意象：互補色相調和會給人強烈的華麗感（圖 6-22）。

3. 注意：注目性極佳，適用於展示設計。然而，若彩度都相當高會給人刺激、強烈、不調和的視覺感，此時可用明度、彩度變化的方式稍作調和，以避免令觀賞者產生視覺不適。

圖 6-21 直徑兩端 180° 相對的色彩。

圖 6-22 藍色與橙色雖為互補配色，但藍色的彩度弱化緩和了刺激感，使整體華麗卻又不失沉穩。

（六）多色相調和

1. 方法：由三種以上不同色相互相配合所產生的調和，稱為多色相調和。調和方式中，通常以一色相為主色，再搭配副色（類似色、對比色或其他色相）。另外，也可以在色相環中以正三角形、等腰三角形、正方形等「平均」的方式選擇色相配置（圖 6-23），使彼此之間的色相差異為均等，以達成調和。

2. 意象：多色相調和會給人強烈的活力感與豐富感（圖 6-24）。

3. 注意：在展示設計應用上，若無特定的企業標準需要遵循時，此種多色相的配色是相當適合的。然而，多色相的配色變化多，為避免產生雜亂感，則要特別注重五種配色美感原理的運用，以防止弄巧成拙。

圖 6-23 以「平均」方式選擇色相配置，如正方形、正三角形、等腰三角形。

（七）無彩色與有彩色的調和

1. 方法：無彩色指「黑色」、「白色」，以及介於兩者之間的「灰色」。無彩色與有彩色搭配時，大多作為輔助的角色，亦可作為緩衝的（調和）色彩使用（圖6-25）。例如：紅色配綠色時，再加個小比例面積的白色作為緩衝，即可達到色彩調和的作用。

2. 意象：主賓關係相當明確的搭配，時常表現出現代的、高級的低調奢華色感。

3. 注意：在展示設計工作中活用無色彩，可使整體活潑或激烈的配色獲得良好的統合效果，既可達到注目的功效，也可使觀賞者的視覺獲得愉悅感受。

圖 6-25 金黃色的背景襯托著白色與黑色的商品，其特有的低調奢華色感，提升了商品的價值。

圖 6-24 在商業應用中，多色相色塊的排列相當合適，能產生豐富感與注目感，但要注意配色美感原理，以避免產生雜亂的感覺。

（八）明度差異的調和

1. 方法：明度差較大的色彩搭配，視覺明確性較高；反之視覺趨於模糊、不易辨識 。明度一致的配色，即使運用多種色彩，也能讓整體富有均衡的印象（圖 6-26）。

2. 意象：(A) 高明度的搭配，給人清雅、輕快與開朗感。(B) 中明度的搭配，給人穩定、端莊與古典的感覺。(C) 低明度的搭配，效果較為沉穩、厚重與幽靜。(D) 明度差較大的配色，給人明快、俐落與眩目的感覺。

3. 注意：以上明度變化搭配的調和方法與意象，仍然適用於七種不同色相的配色方法中，不用拘泥於同色系的配色。

圖 6-26 高明度的商品搭配高彩度的鮮豔背景，能明顯提高視覺落差的效果，卻又不失端莊與典雅。

（九）彩度差異的調和

1. 方法：兩色彩之間的彩度差異愈大，
 視覺明確性愈好。彩度差異大的配
 色，可為設計添加戲劇效果，並在同
 色相的搭配中達到調和。另外，彩度
 差異調整亦可將要選定的色彩加入
 黑、白、灰，使彩度產生變化（圖
 6-27、6-28）。

2. 意象：高彩度且彩度一致的配色，其
 色彩飽和強烈，給人刺激、有精神、
 輝煌的感覺；彩度低的配色，整體印
 象則呈現穩重、沉著、典雅、樸素的
 感覺。

3. 注意：當彩度過低（加過多黑或白）
 時，其色相的顯現會降低，使得色彩
 感覺變弱，導致畫面變得冷清、暗沉。
 因此，彩度差異調和法應用在展示設
 計上時，必須避免此一情況發生。

　　綜合上述的內容，展示設計色彩的
規劃中，必須涵蓋空間、環境、展品以
及其他不同的條件來完成色彩的構成。
一般情況下，展品的顏色是色彩規劃的
中心，故要想正確的處理色相、明度與
彩度三者之間的關係，形成有秩序、有
規律的配色變化，進而創造理想的和諧
色彩，就必須遵循色彩美感原理。此外，
色彩能表現不同意象，無論是感染力、
象徵性和色彩的獨特魅力，皆是強化展
示主題和企業形象不可或缺的重要元素。

圖 6-26 帶灰的藍與鮮豔的黃所產生的彩度對比，顯得
溫和中依舊具有醒目效果。

圖 6-26 櫥窗中的裝飾道具，其色彩加了灰而產生的沉
穩，與黑色背景搭配出典雅的視覺印象。

 重點整理

1. 展示設計的配色二大原則：

 (1) 統一原則，使色彩與色彩之間具有共通性，產生規律的愉悅感。

 (2) 變化原則，使色彩的差異性增加，打造出注目性的風格而加深印象。

2. 展示空間的色彩構成元素：環境色、展品色、展示版面色、道具色、光照色。

3. 展示設計的配色美感原理：

 (1) 一致性：有計畫的重複使用經設定的標準色。

 (2) 平衡性：使色彩的質與量發揮適度的平衡效果，令觀賞者產生穩定的心理狀態。

 (3) 比例性：以固定的面積、強度比例關係來維持所設定的色彩印象。

 (4) 強調性：色彩數量不宜超過三種，強調色的面積也不宜太大，而且要安排在容易看見的位置。

 (5) 韻律性：運用中間色的搭配，將色彩的色階產生漸層變化。

 延伸思考

· 九種展示設計的配色調和方法，似乎夠用了，萬一覺得不夠時，還可以用什麼樣理性的方法，令它產生更多配色調和的組合？

展示設計的
圖文傳達法則 CHAPTER 07

7 1

版面設計的基本原則

　　展示設計的圖文傳達是指與展示活動相關的圖文表達方式，包括展版圖文訊息、宣傳海報、平面廣告、請柬、招牌、展示攤位的識別標誌設計、吉祥物造型、派發的宣傳印刷品，甚至門票、環境引導系統、展出的 VI（Visual Identity）識別系統。然而，現代的展示中，多媒體的技術引入和應用，已經使傳統的展示方式產生變化，大量的圖文訊息皆可透過多媒體設備來進行傳達。

　　但是身為設計工作者的我們可千萬別忽略了，多媒體技術僅是一種輔助的手段，圖文傳達設計才是主要的訊息傳遞工作。展示設計的圖文傳達如同是戲劇的臺詞，它藉由版面、文案、色彩作為材料，以平實、幽默、激昂的語調，講述著有關展品和品牌的故事（圖 7-1、7-2）。

圖 7-1　展示空間靜態的訊息傳達還是必須依賴著文字和圖像。

圖 7-2　圖像的訊息傳達比文字更為直接，還能表達展示空間的風格特色，體現不同的意境。

一、版面三大基本原則

（一）層次分明

　　根據展示的主題與內容的要求，分門別類整理出各種不同的層次，如主標題、副標題、標語、說明文字、圖片等，在依照其大小、輕重、主次等關係在版面上編排完成。

（二）風格一致

　　在展示設計的圖文傳達設計中，除了要注意傳達內容的精確性之外，也要考量整體圖文傳達設計版式的風格、內容、形式的統一感，塑造整體性鮮明的視覺印象。

（三）創意新穎

　　可運用各種版面編排形式的構成類型，如標題型、標準型、重疊型、縱軸型、中軸型、字圖形、重複型、分割形、傾斜型、自由型等形式進行編排（圖 7-3 ～ 7-12）。並遵循人的視覺閱讀慣性，創造出合理、舒適、優美的視覺閱讀動線。

圖 7-3　標題型。

圖 7-4　標準型。

圖 7-5　重疊型。

圖 7-6　縱軸型。

圖 7-7 中軸型。

圖 7-8 字圖形。

圖 7-9 重複型。

圖 7-10 分割形。

圖 7-11 傾斜型。

圖 7-12 自由型。

7/2
展示設計圖文傳達的
四大構成要素

　　展示設計的圖文傳達與一般平面設計概念、方法其實都是相同的，差異在於環境不同必須要有所調整。展示設計大多是在訊息紛雜的環境中進行，甚至有許多其他干擾因素，所以圖文傳達的設計就無法用一般的版面編排形式來進行設計。以下將依序介紹展示設計中圖文傳達的四項構成要素：「圖版」、「文案」、「文字造型」以及「色彩」。

一、圖版應用

　　「圖版」乃是在平面編排中對於非文字元素的一種統稱，它包括照片、圖表、繪畫作品、標誌、插畫等。圖版比文字更具有感染力、直覺力，視覺衝擊力強，不論是彩色還是黑白，都可以做成燈片，使在展示現場中更加醒目。圖版在展版上的編排形式很多，不僅可

以形成不同的風格，亦可以體現不同的意境和意涵。

圖版可分「廣告圖形」與「產品圖形」兩種形態，「廣告圖形」指與廣告主題相關的圖形，如人物、動物、植物、器具、環境等，目的在於情境、形象的表達；「產品圖形」是指要推銷和介紹的商品圖形，目的在於重現商品的面貌風采，使受眾看清楚它的外形和內在功能特點。因此，在圖版設計時要力求簡潔醒目，放在視覺焦點的位置，才能有效地抓住觀者視線，引導他們進一步閱讀廣告文案而激發共鳴。

圖版於展示設計圖文傳達中，具有三項功能：一、視覺功能：具有吸引讀者注意的注目性功能（圖 7-13）；二、看讀功能：具有傳達內容給讀者理解的功能（圖 7-14）；三、誘導功能：具有誘導讀者視線至文案的功能（圖 7-15）。在訊息紛雜的展示環境中，一張適當的圖版，就可突出視覺的張力並爭取觀眾的注目，從而達到訊息傳遞的第一步。

數位影像的解析度，在展示設計圖文傳達中至關重要，一般完稿的影像尺寸下，其解析度的需求會因不同的媒體製作而有所差異，例如：彩色印刷需要的解析度為300dpi，噴圖輸出則只要 150dpi~200dpi 就足夠了。而圖版的編排處理，其位置要根據展示的環境或現場狀況而定，並以此為調整大小、調整位置的依據。注意常見的錯誤是未考量現場環境狀況，導致在張貼完畢後，才發現重要的圖像被展品或人員給遮擋，而完全失去原先預設的效果。

圖 7-13 視覺功能。

圖 7-14 看讀功能。

圖 7-15 誘導功能。

二、文案應用

除了圖形設計以外，還要搭配生動的文案設計，這樣才能體現出展示設計的真實性、傳播性、說服性和鼓動性的特點。文案在展示設計中的地位十分顯著，好的文案能起到畫龍點睛的作用。展示設計的文案設計完全不同於報紙、雜誌等媒體的文案撰寫設計，因為展示現場通常處在人們來回流動的狀態，不可能有更多時間閱讀，所以展示設計文案力求簡潔有力。

一般的文案內容分為標題、正文、廣告語、隨文等幾個部分，但展示設計一般都是以一句引人注目的文句，醒目地刺激受眾，再附上簡短有力的幾句隨文說明即可。即使有主標題文案設計，一般不要超過十個字，以七八字為佳，否則閱讀效果會相對降低。而主文案盡可能分條編排，分條編排最多五條左右為限，每條文字以 15 字為宜，並且把最具魅力的訊息，編排在最前面（圖7-16）。展示設計的文案應用，要盡力做到言簡意賅、惜字如金、以一當十、易讀易記、風趣幽默、有號召力，這樣才能使展示設計的圖文傳達富有感染力和生命力。

圖 7-16 言簡意賅的文案設計，讓圖文傳達呈現易讀易記的效果。

三、文字造型意象

文字不僅是傳達或紀錄事物的符碼，也是傳達思想意象與品味的視覺媒介。然而，在各種視覺媒介之中，文字不同於造型媒介或色彩媒介，不具超越時代與地域的共通性和國際性。在視覺傳達設計中，漢字字體設計作為一種文字造型和圖形符號，既是為了傳達文字含意，也是為了從視覺和認知心理的角度營造特定的視覺氛圍。

文字造型因應眾多媒體與廣告文宣需求，其目的在於別出心裁與加強印象，就「組版工學研究會」2001 研究指出，字型的評價排序為：誘目性、判別性、可讀性。

字型評價順序	視覺傳達功能	展示設圖文傳達字型選用
誘目性	吸引目光的造型	標題文字筆畫要粗，視覺衝擊力明顯。
判別性	訊息屬性的判別	掌握商品個性與文字造型的意象、情感特性的契合。
可讀性	訊息內容的接收	充分完整的表達商品個性與企業特有的形象。

圖 7-17　字型的評價排序與之傳達功能

分別對應的視覺傳達功能是：吸引目光的造型、訊息屬性的判別、訊息內容的接收。如果將上述研究結果應用於展示設計圖文傳達的字型選用上，則是：標題文字筆劃要粗，視覺衝擊力明顯，富有張力提高遠視效果；掌握商品個性與文字造型的意象、情感特性的契合；充分完整的表達商品個性與企業特有的形象（圖 7-17）。

在展示設計的視覺傳達設計領域，字型的應用既是視覺上的裝飾設計，也是文字內涵的視覺化傳達，其中包含了文字內容及其表現主題之間的情感（圖 7-18、7-19）。利用人的視覺感知對字型進行選用，乃是基於文字的涵義及其情感的基礎，在看似直覺的展示圖文傳達設計中，總有一條隱形的線牽引著設計的進行。

圖 7-18 主標題文字選用軟筆字型，體現設計物傳統文化背景的特色。

四、色彩應用

圖 7-19 桂林山水甲天下，將「桂林」二字融合於山水景觀中。

色彩對於展示設計圖文傳達的作用極大，不僅能夠美化畫面、增強現場氛圍，還可以增強傳播的個性訴求，具有吸引目光注意，表現圖文傳

達特性。以下是展示設計圖文傳達的色彩應用，必須注意幾項特性：

（一）鮮明性

配色鮮明，具有提高注目力的效用，可引起消費者的注意。通常採取色彩三屬性的對比方法：色相對比、彩度對比、明度對比，便可達到配色鮮明的注目效果（圖7-20）。

圖 7-20 紅、綠對比配色除了表達配色鮮明的衝擊感，也提升了在展示空間的注目性。

（二）特異性

運用色彩的區隔策略，獨樹一格，令消費者對該商品印象強烈。特異性在展示設計圖文傳達的色彩應用中，要以配色的手法達到此一目的比較不容易。運用特殊的材質或特別色的印刷，反而會變得容易多了（圖7-21）。

圖 7-21 賣場中除了以商品屬性來選用色彩之外，還需考量競爭品牌色彩用色，以區隔品牌間的差異。

（三）適切性

考慮色彩的情感意涵，符合消費者一般的生活經驗。在色彩聯想的基本知識中，要特別思考如何迎合消費者的色彩習性和心理聯想，例如清涼飲料就採用寒色系作為主色，暖冬商品則採用暖色系作為主色；也就是符合展示主題本身的意象訴求、風格色調，便能增進觀眾對展示的好感與認同（圖7-22）。

圖 7-22 寒暖色系的聯想意涵，迎合消費者的色彩習性，增進觀眾的認同。

（四）注目性

色彩注目性特質，與上述的鮮明性配色有所不同，色彩注目性所指的是與展示環境（背景色）對比配色，強烈而引人注目，容易被消費者發現，而產生興趣達到接觸的目的。一般採用高明度的色彩為主色，以期能與賣場中灰暗的環境色彩，產生強烈對比的注目性（圖7-23）。

圖 7-23 黃、紅的配色意象除表達廉價之外，黃色的高明度性也在展示空間中產生強烈的注目性作用。

（五）真實性

呈現商品圖片的真實色彩與質感。在針對商品類的圖形，其色彩重現的誤差不可太明顯，應避免使用雙套色、三套色、特別色套印，以免誤導觀眾的認知。

（六）識別性

貫徹 VI 色彩計劃的規範，以利消費者對品牌的識別。不過在展示設計圖文傳達的色彩應用中，經常發生企業標準色的配色不夠鮮明（配色對比的強度不足），在全面執行 VI 色彩計劃的規範後，卻使得在展示現場中注目性不佳，而失去了觀眾的關注。

上述狀況雖然正確的執行了企業 VI 色彩計劃的規範，卻失去了觀眾的關注目光，所以，展示設計者對執行 VI 色彩計劃規範時，不得不特別注意（圖 7-24）。

色彩是最能引起心境共鳴和情緒認知的感性元素，展示設計圖文傳達的色彩應用配色時，可以摒棄一些傳統的默認樣式，深入了解展示設計背後的特殊需求與目的，思考色彩對展示設計圖文傳達表現、情感傳達等作用，從而有依據、有條理、有方法的構建展示設計圖文傳達的合適方案。

圖 7-24 該品牌為粉紅系的 VI 識別，但現場需要寒色系的空間色來烘托，如此一來消費者對品牌識別反而容易產生錯亂。

7/3
展示設計圖文傳達的 四大設計原則

展示設計圖文傳達設計與一般的平面媒體設計有所差異，最關鍵的原因在於展示的現場是訊息紛雜的，人是處於流動的狀態，所以在圖文傳達設計的原則上有些許的不同。以下為展示設計圖文傳達設計四大原則：

一、獨特性

展示設計圖文傳達的對象是動態中的參觀者，參觀者通過可視的圖文形象來接受展示訊息，所以展示設計圖文傳達設計要通盤考慮「距離」、「視角」及「環境」三個因素。舉例來說，在擁擠的展示會場通道上，參觀者在 10 米以外的距離，看高於頭部 5 米的物體比較方便，因此展示設計圖文的位置、大小，便是依據上述的三個因素所決定。

常見的展示設計圖文傳達物一般為長方形、方形，在設計時須根據具體環境而定，使圖文傳達物的外形與背景協調，產生視覺美感。色彩、形狀不必強求統一，可以因達到注目效果而有所變化，大小也應根據實際空間而定。展示設計圖文傳達著重創造良好

的注視效果，因為展示設計的成功來自參觀者的注視與接觸率（圖 7-25、7-26）。

二、提示性

既然展示圖文傳達的受眾是流動的參觀者，那麼在設計中就要考慮到參觀者經過廣告的時間點。繁瑣的畫面，訊息過多的文案，參觀者是不願意接受的，只有出奇制勝地以簡潔的畫面和揭示性的形式，才能引起參觀者的注目，吸引參觀者觀看展示的圖文。所以展示設計圖文傳達設計要注重提示性，圖文並茂，以圖像為主導，文字為輔助，使用文字要簡單明快，切忌冗長（圖 7-27）。

圖 7-25 動態性的圖板與文字呈交叉狀態，其獨特性效果明顯。

圖 7-26 使用交通標誌為主要圖版元素，獨樹一格，與其他展示單位明顯產生區隔。

圖 7-27 挑選最吸引人的特點作為主要內容，簡單明快的表達。別試圖告訴快速走動的消費者過多的訊息。

三、簡潔性

簡潔性是展示圖文傳達設計中的一個重要原則,整個畫面至整個設施都應盡可能簡潔,設計時要獨具匠心,始終堅持在少而精的原則下去冥思苦想,力圖給參觀者留有充分的想像空間。我們都知道消費者對廣告宣傳的注意值與畫面上訊息量的多少是成反比現象的,因此畫面形象越繁雜,給參觀者的感覺就越紊亂;畫面越單純,參觀者的注意值也就越高,這正是簡潔性原則的最終作用(圖 7-28)。

圖 7-28 畫面越單純,消費者就越容易產生印象。匠心獨具的設計,給消費者留下充分的餘韻。

四、計劃性

成功的展示圖文傳達必須同其他展示廣告一樣有其嚴密的計劃。展示圖文傳達設計者如果沒有一定的目標和策略,便會失去了方向,所以在進行圖文傳達規劃前,首先要進行展示現場調查、分析、勘查的動作,在此基礎上制定出圖文傳達的圖像、文案、色彩、對象、宣傳層面的策略,才能將展示圖文傳達效能發揮出來(圖 7-29)。

總而言之,展示的圖文傳達設計工作,文案必須挑選重要的訊息呈現,內容要節制,盡量不要超過三項;文字編排以條列式呈現,容易閱讀是首要的編排目標,設計要單純;色彩、字型、圖版的注目性強度要高,表現要注目。只要謹守:「內容節制」、「設計單純」、「表現注目」的三大設計心法,以及上述的四個設計原則,便能有效地呈現展示圖文傳達的設計功效。

圖 7-29 圖文傳達的規劃除了平面設計元素的思考之外,還呼應了展示空間規劃的特色。

重點整理

1. 展示設計的圖文傳達有別於一般的平面設計，這是因為使用的場所具有人員流動的特性。

2. 展示設計圖文傳達的四項構成要素：圖版、文案、文字造型、色彩。

3. 展示設計圖文傳達設計四大原則：獨特性、提示性、簡潔性、計劃性。

4. 在訊息紛亂的展示環境中，有三項圖文編排心法，能快速地傳達圖文訊息，即是「內容節制」、「設計簡單」與「表現注目」。

延伸思考

· 展示設計圖文傳達的對象是處於動態的參觀者，圖文設計物的大小、設置位置要通盤考慮距離、視角、環境三個因素，請問：設計前要獲取環境因素的方法有哪些？

展示設計的
照明規劃

CHAPTER
08

8 1

光與照明的關係

　　現代的照明設計已提升到藝術創作的層面，渲染了空間氣氛，影響了人的情緒。在展示設計中，通過光的塑造將展品完美的呈現出來，並且迅速有效的傳播訊息；現代的展示設計師運用光知識作為表現素材，為展示活動渲染出有主題、有劇情的展示情境，使展品所乘載的價值觀與意義，被參觀者所認同，這便是展示照明設計的最終目標，也是本章講述的重點。

　　光線具有塑造物體的型態、色彩、質感的作用，有效地運用照明來表現物體，使物體呈現更完美的面貌。展示照明的理念與手法建立在廣泛的照明機能與條件上。本節主要概括地介紹照明設計的基本知識，為深入探討展示照明奠定基礎。

一、光的來源

（一）自然光

　　有照明價值的自然光是白天的晝光，晝光由直接照射地面的陽光（Sun light）和天空光（Sky light）所組合而成。在照明設計中，一般把晝光稱為自然光。

圖 8-1　建築物內的自然光引入，成為表達建築創意、顯現建築技術的一種手法。

圖 8-2　大型展覽會場引入自然光作為環境照明，具有節能的作用。

正常的情況下，自然光是沒有特定型態的，在某些特定的情況下，自然光會表現出可被視覺認知的具體型態。比如，陰霾的空中瞬間霹下的閃電，具有線的特徵；夜晚天空的繁星雨水面粼粼的波光，具有點的特性特徵；清晨透過樹葉灑下的道道光束，具有柱體的特徵；日出時分，地平線上的陽光有面的特徵；雨後的彩虹，具有弧線的特徵。

自然光是優質的光源，高效且視覺感受最為舒適，然而對於展示設計而言，自然光的不穩定性，無法被運用於要求環境穩定的展示空間之中，以確保展品的視覺效果。

儘管自然光並不是那麼適合展示設計作為照明使用，但設計師也沒有完全摒棄自然光。在權衡各方利弊之後，為了最大限度的確保展示照明的品質，博物館不使用自然光或有條件的使用自然光；大型購物中心、百貨公司也小範圍的使用自然光，來作為商業空間的環境照明（圖 8-1）；大型展覽會場從節能的角度出發，也有使用了自然光源作為環境照明（圖 8-2）。

自然光美感給人們帶來豐富的啟發，使人們開始有意識地使用照明設計的各種手法，對無形的光進行塑造，將偶然出現的自然光美感帶入人工環境中，使其昇華。總而言之，自然光是照明設計藝術的發想泉源。

（二）人工光源

火是人類最早掌握的光源，在相當長的一段歷史中，跳動的火苗是人類照亮環境的唯一方式。為了提高火光的亮度與使用的時間，人類相繼的嘗試各種燃料，設計了各種燈具來保護火苗，增加燃燒值或提高亮度。跳動的火苗由於光源的亮度很低，在古代僅能作為照亮漆黑環境的人工照明，為人們夜間活動帶來些許的方便。

工業革命之後，現代科技的飛速進步，人類發明了許多新式的光源與燈具，照明的領域因此發生了巨大的變革。這一系列的發明中，最終改變整個世界的面貌是電光源和電燈的發明。現代建築的發展推動下，建築師開始關注燈光對建築內部和外部形象的作用，因此獨立的照明設計師逐漸出現。

經時間的推移，照明設計逐漸地從量的重視，轉移到質的關注，如從視覺的角度、藝術的角度來認識並運用人工照明。

二戰後，照明技術的蓬勃發展給人們帶來更多高品質的光源，以及各式各樣不同用途的燈具。因此，光有了更加自由的表達途徑與形式，使現代照明的概念與理論逐漸形成，進而邁入一個嶄新的階段。

綜觀上述，現代照明設計不僅在「數量」的層面上滿足了照亮環境的需求，更在「質量」上提供了更優質的照明效果，營造動人的環境氣氛。關注光本身所具有的美學價值，將照明設計提升到藝術創作的層面，是現代照明設計的重要特徵（圖 8-3、8-4）。

圖 8-3 運用人工光源塑造裝飾的功效，具有提升美感的意義。

圖 8-4 現代建築運用人工光源提升建築的藝術功效，成為現代照明設計運用的新場域。

8 2
展示空間的照明層次

現代展示設計注重塑造舞臺般的體驗感,照明設計往往也追求著如舞臺燈光設計般具有的強烈視覺衝擊力與藝術感染力。因此,分層次照明的設計理念在展示設計中便表現得非常清晰。

根據展示照明設計的特點與任務,參考現代照明的分層次理念,可以將展示照明概括地分為「環境照明」、「重點照明」與「裝飾照明」三個基本層次。

圖 8-5 足夠的環境光源可讓人們自在的在此環境中活動。

一、環境照明層次

又稱為「整體照明」或「基礎照明」。此一層次的照明,不針對特定的目標,以泛光照明為主,將整個空間渲染得亮度均勻,僅提供光線讓人在空間中活動,滿足空間中基本的識別需求。環境照明多用來塑造明朗、輕快的展示氣氛,並為重點照明做基礎的鋪墊(圖 8-5、8-6)。

圖 8-6 環境照明主要功能在於滿足空間基本識別,會因不同的營業場所其明亮程度而有所差異。

圖 8-7 為了重點突出展示空間的某一主體或局部，把光線集中投向特定部分。

圖 8-8 重點照明的功效在於揚長避短，強調展示空間主視覺或減弱環境缺陷。

圖 8-9 裝飾照明的功能在於渲染空間氣氛，塑造空間的情境個性並感染觀眾情緒。

圖 8-10 冠軍磁磚台中品牌形象館。運用磁磚為元素，擷取品牌 LOGO 的 V 型，隨著不同時刻的光線變化，幻化盛開綻放立體花朵。

二、重點照明層次

又稱為「局部照明」，主要目的是為突顯展品、顯示細節。此一層次的照明，以高亮度、高對比度的光線塑造產品形象，使展品在展示空間中突顯出來，其照度通常是整體照明的 3~5 倍，藉此突顯出展品的質感與立體感。當展品希望獲得特別的關注，或展示環境比較單調時可以採用，以突顯展品、減弱環境的缺陷（圖 8-7、圖 8-8）。

三、裝飾照明層次

又稱「情境照明」，充分的運用光線自身的藝術力，塑造具美感的展示環境，渲染展示空間的氣氛，以吸引目光與強調風格。主要意圖在於為空間提供情境表現，感染觀眾情緒，為空間賦予主題的個性。適合應用於塑造品牌形象、企業形象的概念性展示設計（圖 8-9、圖 8-10）。

展示照明設計的三個照明層次，各自都具有其獨特的表現力，而且經常在展示空間中交織運用，其掌握要從美感的角度出發，再根據展示設計的主題意義靈活應用，這樣才能有效的表達照明在展示空間中的行銷作用。

8.3
展示設計照明的術語

光的本質是電磁波的一種，光波僅占其中的一小部分，能被人類視覺感受到的可見波長範圍約在380nm~780nm之間（圖8-11），表現為紫色、藍色、綠色、黃色、橙色、紅色的光譜顏色。照明設計利用的正是這一段可見光波長的範圍。能發出可見光輻射的物體被稱為光源，對光源的特性與照明效果，經常從以下幾個方面進行度量。

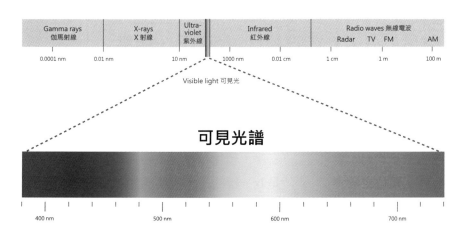

Gamma rays 伽馬射線		X-rays X射線		Ultra-violet 紫外線	Infrared 紅外線		Radio waves 無線電波			
							Radar	TV	FM	AM
0.0001 nm	0.01 nm		10 nm		1000 nm	0.01 cm	1 cm		1 m	100 m

Visible light 可見光

可見光譜

| | | | |
| 400 nm | 500 nm | 600 nm | 700 nm |

圖 8-11 可見光之波長範圍。

一、光通量

　　光源所發出的光能是向所有方向輻射
的，對於在單位時間裡通過某一面積的光
能，稱為通過這一面積的輻射能通量，又
稱為「光通量」。根據研究顯示，各色光
的頻率不同，眼睛對各色光的敏感度也不
同，即使各色光的輻射能通量相等，在視
覺上並不能產生相同的明亮程度，在所有
色光中黃綠色光能激起最大的明亮感覺。
為了便於衡量這種主觀的感覺，國際上用
黃綠色光的光通量基準是 1，其他色光激
起明亮感覺的效果都小於 1。光通量的單
位是「流明」，是英文 lumen 的音譯，簡
寫為 lm，一支 40W 的日光燈所輸出的光
通量大約是 2100lm（流明）。

圖 8-12 光強分布曲線。

二、發光強度

　　不同光源發出的光通量在空間中的分
布狀況是不同的，同一光源發出的光通量
在空間的各個方向的分布也並不均勻。發
光強度，指的是發光體在特定單位立體角
內所發出的光通量。照明設計需要繪製「光
強分布曲線」來表示光源在各方向上的發
光強度（圖 8-12）。發光強度的單位是「坎
德拉」，單位符號是 cd。

三、照度

　　指光源落在被照面的光通量；換言之，
照度也可以說是投射在物體表面光通量的
密度。照度單位是「勒克斯」，單位符號
是 lx，指的是 1 流明的光通量均勻的分佈
在 1m² 的被照面上。例如：40W 的白熾
燈下 1m 處的照度約為 30lx，陰天室外照
度約為 8000~12000lx，晴天正午室外照
度可達 80000~90000lx。

四、亮度

在室內的同一位置上放置黑色、白色兩個物體，在相同的光源下，雖然照度相同，但白色的被照面會顯得明亮得多。這說明被照物的表面照度並不等同於眼睛的視覺感覺，亮度是一種主觀的評價和感覺，用來表徵物體表面明亮程度。

亮度是物體單位面積向視線方向發出的發光強度，亮度的單位是「燭光每平方米」，又稱「尼特」，單位符號是 nt。

1nt 相當於 $1m^2$ 面積上，沿著法線（是垂直於該平面的三維向量）方向產生 1 燭光的發光強度。

在這裡把上述的幾個關鍵術語做個整理：一、「光通量」是說明光源發出的光能數量；二、「發光強度」是光源在在某方向上發出的光通量的密度，說明光源的光能空間分布的情況；三、「照度」表示被照面接收光通量的密度，用來鑑定被照面的照明情況；四、「亮度」表示光源所照射的單位面積發出來的發光強度，表徵物體的明亮程度（圖 8-13）。

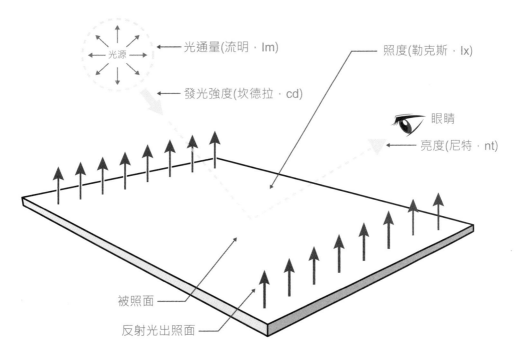

圖 8-13 光的各種關鍵單位術語形成示意圖。

五、色溫

人工照明光源發出的光線雖然大致上表現為白色光,但眼睛很容易就可以分辨出之間的差別。光線的顏色主要取決於它的色溫。當光源發出的光,其顏色與黑體在某一溫度幅射的顏色相同時,黑體的溫度就稱為該光源的顏色色溫度,簡稱「色溫」,是以電光源的開氏溫標(熱力學溫度)表示,單位符號是 K(圖 8-14)。暖色小於 3300K,白色 3300K~5000K 之間,寒色大於 5000K,簡單說,紅色光的色溫低,藍色光的色溫高。

一般而言,低色溫的暖光在低照明的狀態下較受歡迎,使人聯想到火焰、黃昏、溫暖;高色溫的冷光在高照明的狀態下較受歡迎,使人聯想到晝光。由於色溫直接影響到環境的感受,對塑造展示氣氛相當重要。

六、顯色性

物體之所以有顏色,是因為物體表面吸收了入射光中波長的色光,同時也反射了其餘波長的色光,反射的光波就成為物體的顏色。太陽光包含了所有的可見光,是一個全光譜的光源,因此物體的色彩在太陽光下最為真實。人工光源的光譜分布絕大多數是不完整、不連續的,所以人工光源對物體色彩的表現有明顯差別。光源對物體真實顏色的顯現能力被稱為「顯色性」,而光源所包含的光譜越完整,顯色性就越好,同時對物體色彩的還原能力也越好(圖 8-15)。

人工光源的顯色性一般以普通顯色指數 Ra 來衡量,顯色指數介於 0~100 之間,顯色指數高的光源對顏色的表現較佳,相反則對顏色的表現較差。一般人工光源所標示的顯色指數 Ra > 80 者,其顯色性優良;80 > Ra > 50 者,其顯色性中等;Ra < 50 者,其顯色性較差(圖 8-16)。展示設計對人工光源的顯色性要求很高,一般所選用的人工光源的顯色指數 Ra 都在 80 以上。

七、眩光

指光線在視野中分布的不合理、亮度範圍不適合,或者存在極端的亮度對比而引起不舒適感和觀察力降低,這類現象皆統稱為「眩光」。眩光現象對展示照明有十分明顯的負面影響,如何避免眩光產生,對展示設計而言具有非常重要的意義。

眩光產生的方式,可分為「直接眩光」、「反射眩光」與「光幕反射眩光」三種。「直接眩光」指的是在正常的視野範圍內出現光

溫度	說明
500 K	暗房中的紅光
1000 K	電熱氣之鎳線
1500 K	爐火
2000 K	蠟燭光
2500 K	鎢絲燈泡(20W)
3000 K	鎢絲燈泡(100W)
3500 K	百貨公司燈光
4000 K	滿月的月光
4500 K	日出後兩小時光線
5000 K	白色閃光燈
5500 K	中午直射光線
6000 K	晴朗天空的光線
6500 K	晴天時的平均光線
7000 K	陰天時的光線
7500 K	朦朧天色的光線
10000 K	晴朗藍天
20000 K	水域上空的晴朗藍天

圖 8-14 現代建築運用人工光源提升建築的藝術功效,成為現代照明設計運用的新場域。

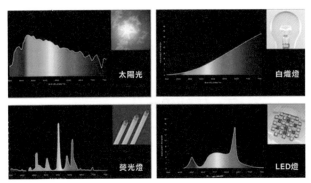

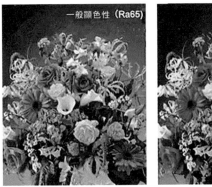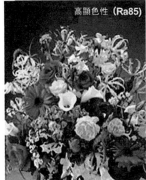

圖 8-15 不同光源的顯色性差異,取決於光譜完整程度。

圖 8-16 顯色指數 Ra 值差異的現象比較。

源直接發出亮度過高的光線,直接照射到觀眾眼睛;「反射眩光」指的是光源發出的光線,經過鏡面、玻璃或其它光滑的物質表面反射後,所聚集亮度過高的光線進入到觀眾視野中;「光幕反射眩光」是指反射眩光像布幕一樣覆蓋在物體的表現,朦朦朧朧,讓觀眾看不清物體的細節。

　　另一方面,眩光對視覺影響程度不同,又可分為「不舒適眩光」、「失能眩光」二種。「不舒適眩光」使視覺產生不舒適的感覺,但不一定會影響視覺對象的可見度;「失能眩光」則是影響到視覺對象的可見度,但不一定會產生視覺不舒適的感覺。

8-4
照明光源的特點和選用方法

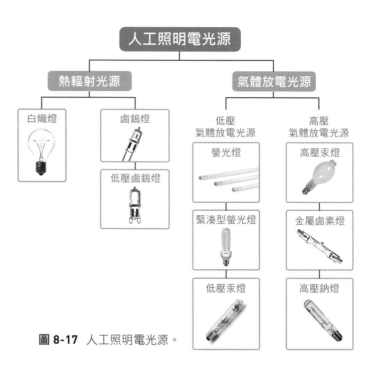

圖 **8-17** 人工照明電光源。

展示設計照明是展示設計中不可或缺的一環，其照明效果直接影響到展品的展示效果。下面將介紹不同光源的特點和選用方法，以及燈具的分類和選擇原則，幫助讀者掌握照明設計的技巧，打造更具吸引力和影響力的展示效果。

一、光源

現代展示設計所應用的光源絕大多數都是人工光源，根據發光原理的不同常用的照明電光源可分為二大類：熱輻射光源、氣體放電光源。熱輻射光源包括白熾燈、鹵鎢燈、低壓鹵鎢燈。氣體放電光源又分為低電壓、高電壓二種，低壓放電光源主要包括各種螢光燈、低壓汞燈，高壓放電光源主要包括高壓汞燈、金屬鹵素燈、高壓鈉燈（圖8-17）。

（一）白熾燈

白熾燈色溫是 2800K，與自然光相比光色偏黃，顯得溫暖。白熾燈顯色性佳，Ra=100，但由於光譜中的紅光比較多，比較適合表現暖色系的展品，而不適合寒色系的展品。白熾燈的優點是造價低廉、使用安裝簡便，適合頻繁的重複開啟。白熾燈的缺點是壽命短、發光效能低，並產生大量的熱，紫外線輻射高會引起展品褪色。

（二）鹵鎢燈

鹵鎢燈色溫 2800~3200K，與白熾燈相比光色更白，色調偏冷，更接近自然光。鹵鎢燈顯色性極佳，Ra=100。鹵鎢燈的優點是可以通過變壓器在低電壓下工作，由於電壓的降低可以使用較小的鎢絲，使燈泡體積更小，安裝在狹小的空間中；低壓鹵鎢燈比鹵鎢燈的光強度更大，使用壽命更長，其呈現出的光色更加鮮豔；低壓鹵鎢燈經由燈具的結合，可以提供寬、中、窄光束的分布，用於重點照明，可精確地強調出視覺訊息。

鹵鎢燈的缺點是產生的溫度比白熾燈更高，會比白熾燈發出更強的紅外線與紫外線輻射，容易褪色的展品不適合使用。

（三）螢光燈

螢光燈色溫範圍很大，從 2900~10000K，光色有暖白色、柔白色、白色、冷白色、日光色。柔白色和高級的暖白色螢光燈可以提供較好的顯色性，高級的冷白色螢光燈具有極佳的顯色性。

螢光燈分為直管型與緊湊型，緊湊型熒光燈俗稱省電燈泡，相對於白熾燈具有低耗能、壽命長的優點。

螢光燈發出的光線較為分散，不容易聚焦，因此廣泛的被使用在環境照明上，如「上射泛光照明」、「下射照明」、「工作照明」以及「柔和的重點照明」。

（四）金屬鹵素燈

金屬鹵素燈是高壓氣體放電燈的一種，最大的優點就是發光效能高、壽命長。但由於燈體結構的形式與充填的鹵化物不同，金屬鹵素燈發光效能、色溫、顯色性的變化很大。等級低的金屬鹵素燈雖然發光效能高，但顯色性較差；等級高的金屬鹵素燈發出的光色接近自然光的白光，視覺感受舒適，顯色性也比較好。

金屬鹵素燈的工作特點是通電後不能立即點亮，大約需要五分鐘的升溫以達到全亮度輸出。供電中斷後，重新啟動需要五至二十分鐘來進行冷卻。金屬鹵素燈對電壓的變動十分敏感，電源電壓額的定值，變化超過 10% 時，就會造成色光的變化。金屬鹵素燈之燈具所使用的位置也會影響光色、燈的壽命。

（五）高壓鈉燈

高壓鈉燈是高壓氣體放電燈的一種，最大的優點是發光效能特別高、壽命長，對環境的適應性好，各種溫度都可以正常工作；缺點是尺寸大、光色差是一種不穩定的藍白色光。高壓鈉燈顯色性差，一般價位的高壓鈉燈其顯色指數 Ra 值只有 23，因此高壓鈉燈大多適合用於道路照明等，對發光效能和壽命要求高，而對色光、顯色性要求不高的領域。

經多年改良後，有一類顯色性高，其顯色指數 Ra 值高達 80 以上的高顯色性的高壓鈉燈，具有暖白的光色。這種燈適用於展示照明領域，且節能效果明顯。

（五）發光二極體

發光二極體，也就是所謂的 LED（Light Emitting Diode），是一種能夠將電能轉化為可見光的固態之半導體器件，它可以直接把電轉化為光。

發光二極體與傳統人工光源相比具有以下優點，壽命長一般品質發光時間長達十萬小時；啟動時間短；結構牢固可耐受震盪與衝擊；發光效能高，耗能小，是一種節能光源；發光體接近點光源，光源輻射模型簡單，有利於燈具設計；發光的方向性很強，無需使用反射器控制其光線的照射方向，可以做成薄片形燈具，適用於安裝空間狹小的場合。但由於光通量不高，不適合作為環境照明使用，目前僅限用於裝飾照明領域。

普遍認為，發光二極體是繼白熾燈、螢光燈、高壓放電燈之後的第四代光源。隨著材料和生產技術的進步，發光二極體的性能正在大幅度的提升，應用範圍也日益增廣，不失為展示照明的明日之星。

二、光源的選用

每種光源皆有其優缺點，因此選擇光源要根據照明的目的與用途，綜合考量光源的效能、壽命、光強的分布、色溫、顯色性、價格等因素，並考慮以下五個層面：

1. 為了確保展品色彩真實的呈現，顯色性是光源選擇的重要衡量指標。一般展品要求顯色指數 Ra 值在 80 以上，高級的藝術品對光源的顯色性要求就更高。

2. 色溫對展示氣氛的影響很大，可根據展示設計的主題、風格進行選擇。高色溫寒光源具有輕快、現代感；低色溫暖光源具有溫暖、古典的感覺。

3. 考量需頻繁開啟的運用，應選白熾燈；需調光功能則選白熾燈、鹵素燈，或配備調光整流器的螢光燈、節能燈；若需瞬間點亮，就不應選用啟動時間較長的高壓氣體放電燈，如金屬鹵素燈。

4. 為了保護展品，盡量不要選擇具有紫外線、紅外線輻射高的光源，如鹵鎢燈。

5. 選擇壽命長的光源可以減少燈泡的消耗，降低維護費，長期而言具有實際的經濟效益。

圖 8-18 泛光燈。歐司朗 12W LED 軌道燈。

圖 8-19 聚光燈。

三、燈具的分類

（一）泛光燈

泛光燈燈具中光源，其發出的光向著各個方向發散，照明整個環境的燈稱為泛光燈。以絕對的標準來衡量，只有裸露的光源發出的光量才是向著各個方向發散，經過燈具的調節光源發出的光通量都是有明確的方向。所以，泛光燈的界定是以相對的標準衡量的，各種以環境照明為主要用途的燈，都可稱為泛光燈。包括格柵燈、光束角廣泛的下射燈、上射燈，都可界定為泛光燈（圖8-18）。

（二）聚光燈

燈具中的光源發出的光通量匯集為一束，有明確的光束角的燈稱為聚光燈。常見的聚光燈就是投射燈，按照光束角的大小，投射燈可分為特窄型、窄型、中照型、廣照型、特廣照型之投射燈。投射燈的特點是光照強大，照射方向明確，一般可根據需要調整照射方向。重點式照明大多運用特窄型、窄型與中照型投射燈來完成（圖8-19、8-20）。

投光燈具					
←———— 點				面 ————→	
15°	20°	30°	55°	80°	90°
投光範圍					
器具的外形					

圖 8-20 聚光燈種類。

型式名稱	示意圖	向上光束%	向下光束%
直接照明型		0 ∫ 10	100 ∫ 90
半直接照明型		0 ∫ 10	100 ∫ 90
全部擴散照明型		40 ∫ 60	60 ∫ 40
半間接照明型		60 ∫ 90	40 ∫ 10
間接照明型		90 ∫ 100	100 ∫ 0

圖 8-21 直接、間接照明的類型。

四、燈具照明的類型

（一）照明燈具的型式

照明燈具的型式，大致依照光束向上、向下的百分比（圖 8-21），分為直接照明型、半直接照明型、全部擴散型、半間接照明型、間接照明型五種燈具。直接照明型燈具光度最大，能強調物件的質感；間接照明型燈具光強度最小，具有柔和氣氛的效果。

（二）展示設計照明二大型式

1. 直接照明

使用者會直接看到「光源」（燈泡、燈管），產生刺眼的現象，其照明效率高，易產生強烈的陰影，具有活力的照明，能強調物件的質感（圖8-22）；可使用投射燈具作為直接照明，適合運用於重點式照明。

2. 間接照明

使用者不會直接看到燈具和光源，照明效率低，不易產生強烈的陰影，具有柔和氣氛的效果（圖8-23）；可使用泛光燈具作為間接照明，適合運用於環境照明。

圖 8-22 直接照明。

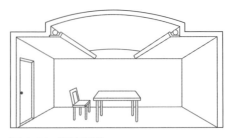

圖 8-23 間接照明。

85
展示設計照明的基礎要求

現代展示照明設計是一種超越了基本照亮功能的視覺藝術，光不僅能將展品以更加完美的狀態呈現，其本身所具有的美感表現，也對展示設計具有附加的價值。光的照度、照明方式、色彩以及型態都可以被塑造成有助於展示設計的元素。展示設計照明的基礎要求，就是達到通過光的塑造獲得千變萬化的空間表情。

一、適當的照度

為了刺激消費，展示照明在表現商品上具有重要的作用。通過照明設計可以美化商品型態、色彩、質感以及加工技術，能有效的刺激消費，達到促銷的作用。

在不同使用目的之場所，依實際需要均有合適的照度來配合，並通過照明將商品最好的一面呈現出來。首先空間的基本照度必須達到該空間所需的基礎照度之要求，基礎照度是根據視覺閱讀對亮度的要求和商品的反射率來決定照度的等級，如圖 8-24、8-25 的 CNS 照度標準建議表格中就將照度分為九個等級，作為不同場所對燈具數量與照度設定的基本參考。

行為型式與工作特性	照度分類	照度範圍(lux)	參考作業面
較暗的公共空間	A	20-30-50	空間全面照明
短暫停留所須知簡單方向感	B	50-75-100	
偶發性視覺作業之空間	C	100-150-200	
從事高對比與大尺寸之視覺工作	D	200-300-500	作業面照明
從事中對比與小尺寸之視覺工作	E	500-750-1000	
從事低對比與細部性視覺工作	F	1000-1500-2000	
長時間從事低對比與細部性視覺工作	G	2000-3000-5000	作業面照明
超時從事精密性視覺工作	H	5000-7500-10000	為全部與局部
從事對比過低與精密特殊之視覺工作	I	10000-15000-20000	照明之總和

圖 8-24 九個等級的照明度。

區域／活動	照度分類	區域／活動	照度分類
住宅		病房	
談話、休憩、娛樂	B	一般病房	B
走道區域	B	廁所	D
餐廳	C	一般護士站	D
化妝、燙衣、洗衣服	D	工作桌	E
廚房工作	D、E	走道(白天)	C
閱讀空間	D、E	走道(夜晚)	A
金融設施、銀行		太平間	D
大廳	C	電梯、樓梯	C
櫃檯	E	會議室	
服務空間		會議	D
樓梯、走道	C	圖書館	
衣帽間	C	閱讀區	D
廁所、盥洗室	C	登記櫃檯	D
美術館、博物館		視聽室	D
大廳	C	銷售空間	
走道	C	商品展示	D-E
非敏感性物品的展示	D	特別陳列	F-G
修護或保存工作室	E	櫥窗	G-I
旅館、飯店		動線	C-D
大廳	C	試穿室	D

圖 8-25-1 各場合所需要的照明度。

區域 / 活動	照度分類	區域 / 活動	照度分類
走道	C	商品展示	D-E
非敏感性物品的展示	D	特別陳列	F-G
修護或保存工作室	E	櫥窗	G-I
旅館、飯店		動線	C-D
大廳	C	試穿室	D
走道	C	商品展示	D-E
非敏感性物品的展示	D	特別陳列	F-G
修護或保存工作室	E	櫥窗	G-I
旅館、飯店		動線	C-D
大廳	C	試穿室	D
寢室、閱讀	D	修改室	F
走道、電梯、樓梯	C	倉儲區	D
櫃檯	E	講堂	
洗衣房	C	集會堂	C
盥洗室洗臉臺	D	社交活動	B
俱樂部		機場	
交誼室及閱讀	D	中央大廳	B
舞廳及夜總會	B	等候區	C
醫院		交誼室	C
大廳	C	票務櫃檯	E
等候區	C	檢查行李	D
局部閱讀	D	登機區	C
一般診療室	D	餐飲服務設施	
急診室	E	用餐區	B
一般醫護區	C	收銀臺	D
檢查	E	廚房	E
手術工作照明	H	辦公室	
外科手術房	F	大廳	C
牙醫檢查	D	接待等候區	C
口腔照明	H	一般及個人辦公室	C-D
一般產房	C	繪圖	D-E
局部產房	E	會計	D-E
接生區	G	教育設施	
一般藥局	E	教室(授課區)	F
配藥臺	F	教室(座位區)	D、E
夜燈	A		
一般護理	C		

圖 8-25-2 各場合所需要的照明度。

照度有了基礎標準之後，要完美的呈現商品，光源還需要使用較好的顯色性與恰當的色溫。一般顯色指數 Ra 值至少要大於 80，其次還需要依照商品的特質選擇不同色溫的光源。以下將常見的各種商業空間的相關的照明參數整理成表格，提供給讀者作為展示照明時的參考。

超市中的商品繁多，需要根據商品特點選擇照明光源。提供顧客準確選擇商品的照明環境，避免因照明的誤差而造成商品退色或變質的現象（圖 8-26）。

區域	照度（LX）	色溫（K）	顯色性
百貨用品區	800	4000~6000	Ra>80
肉品熱食區	1000	3000~4000	Ra>80
麵包區	1000	2500~4000	Ra>80
水果蔬菜區	1000	3000~4000	Ra>80

圖 8-26 超市照明參數表

百貨公司的經營模式，主要是為各個進駐品牌店櫃提供場地租賃和營運管理，因此照明的任務是塑造均勻、適用性高的環境照明，為各家店櫃營造所屬範圍內的照明效果之基礎（圖 8-27），所推薦的照明參數是一種寬容度較大的數值，百貨公司可以根據自家品牌形象定位進行調整。

精品店所販售的商品價位、層次都比一般商店更高，照明除了要將商品的特質表現出來之外，還要對商品的細節進行重點表現，必須從「質」的角度展現商品所代表的生活方式和價值等深層的意義，所以重點照明係數（重點照明係數 = 聚光燈的亮度 ÷ 基礎照明亮度）則必須特別重視（圖 8-28）。

平均照度（LX）	色溫（K）	顯色性
500>1000	3000~6000	Ra>80

圖 8-27 百貨商店照明參數表

平均照度（LX）	色溫（K）	顯色性	重點照明係數
500>1000	3000~6000	Ra>80	1:2~1:15

圖 8-28 精品商店照明參數表

二、不能造成炫光

因為光線在視野中分布的不合理或亮度範圍不適合，或存在極端的亮度對比而引起的不舒適感和觀察力降低，這類現象皆統稱為眩光。按眩光產生的方式，可分為直接眩光、反射眩光與光幕反射眩光三種。按眩光對視覺影響程度不同，又可分為不舒適眩光、失能眩光二種。以下將一般容易忽略而產生眩光的狀況，提供給讀者參考，以避免對展示設計產生負面的影響（圖 8-29~8-31）。

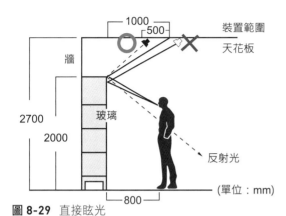

圖 8-29 直接眩光

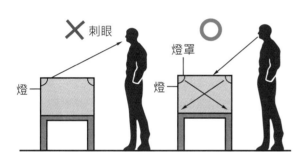

圖 8-30 反射眩光

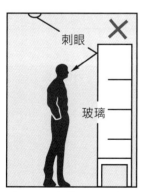

圖 8-31 光幕反射眩光。

（一）選用適當的光色

　　一般而言，低色溫的暖光在低照明的狀態下較受歡迎，使人聯想到黃昏、溫暖；高色溫的冷光在高照明的狀態下較受歡迎，使人聯想到晝光、清新。由於色溫直接影響到環境的感受，對塑造展示空間個性是相當重要的，不同的光源色溫，對同樣的空間風格便會產生不同的風格變化（圖 8-32）。

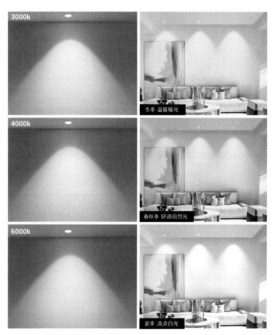

圖 8-32 不同色溫的燈光投射會產生不同效果。

（二）光色對物體的影響

　　光的顏色會對物體的顏色產生積疊作用，影響物體顏色的表現（圖8-33）。因此，在展示照明設計中應用色溫光或彩色光要有所節制。

　　首先，為了不影響展品原有色彩的呈現，盡量避免使用與展品色彩呈對比色（補色）的色光，否則展品顏色大都會呈現出具有灰色調的暗沉顏色，甚至變成其他色相。其次，用來塑造環境氣氛的彩色光，盡量避免照射在展品上。最後，就是要注意千萬別讓彩色光搶了展品的光彩，誤導視覺焦點。

原有色 ＼ 光色	紅光	黃光	綠光	青光
黑色	黑紫色	咖啡色	墨綠色	青黑色
白色	紅色	黃色	綠色	青色
紅色	鮮紅色	朱紅色	茶褐色	紫色
橙黃色	朱紅色	深洛黃色	黃色	紫色
綠色	紅灰色	茶褐色	鮮綠色	青綠色
青色	青蓮色	淡灰色	群青色	鮮青色
藍色	紫色	藍綠色	深綠色	淡青色
黃色	橙黃色	淡黃色	黃綠色	綠色
青綠色	紫紅色	紫紅色	茶色偏綠	淡青綠色

圖 8-33 光色對物體的影響表。

8 6

展示設計的照明計劃

本章前幾節講述了展示設計的一般性的照明知識,這些知識皆適用於呈現展品為主的廣義展示設計。根據展示內容、展示領域、展示任務及展示手法的不同,對照明應用的差別也就不盡相同。然而,照明設計的理性流程卻是不變的,以下將一般性的展示照明設計流程製作成圖表(圖 8-34),以供讀者應用時作為參考。讀者可輕易的發現,其流程仍舊脫離不了設計三大階段的流程模式:「概念階段」、「視覺化階段」及「執行階段」。

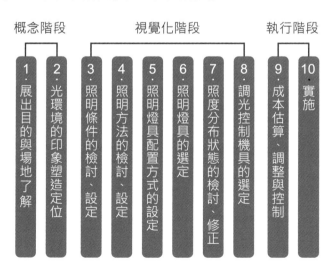

概念階段　　　視覺化階段　　　執行階段

1. 展出目的與場地了解
2. 光環境的印象塑造定位
3. 照明條件的檢討、設定
4. 照明方法的檢討、設定
5. 照明燈具配置方式的設定
6. 照明燈具的選定
7. 照度分布狀態的檢討、修正
8. 調光控制機具的選定
9. 成本估算、調整與控制
10. 實施

圖 8-34 展示設計的照明計畫。

一、概念階段

概念階段的首要工作就是界定問題，展示設計的問題界定可以從展出目的開始。不同的展出目的將會直接影響接下來每個階段的作法，例如：營利為目的展示就必須注意成本的管控；文教宣傳為目的就必須注重訊息傳達的策略。

了解目的之後，則必須進行相關資料的蒐集與分析。就展示照明而言，展出現場的勘查、丈量便是基礎資料的蒐集，如時段（白天、晚間）、現場的照明狀況、現場的供電狀況、現場與會場動線的關係等，都是展示照明設計前必須蒐集的相關資料。

經由目的、資料的綜合分析後，對展示空間光環境的印象塑造出概念性的定位，以作為往後各個階段的實行設計目標。以上所述就是圖 8-34 第 1、第 2 的二個步驟，將問題概念化。

二、視覺化階段

將展出場地的現況平面圖、平面配置圖繪製完成，經由團隊溝通討論，以概念化階段的討論結果作為基礎，進行照明條件、照明方法的檢討與設定。接著依照檢討、設定的結果，進行照明燈具配置方式的選定。依據照明燈具的照明參數計算現場不同區域的照度分佈狀態，進行最後的照度檢討與修正，並運用立面圖來設定調光控制機具的方向與重點係數照明之配置。

經由解決問題方法的圖像化，對展示空間光環境的印象塑造做出視覺化的圖像，方便自我與團隊溝通，將溝通結果作為下個階段的執行依據。以上所述就是，如圖 8-34 第 3、4、5、6、7、8 的六個步驟，將概念視覺化。

三、執行階段

依據視覺化階段的所有圖面資料，進行燈具成本的預估、計算燈具配線的物料、人工成本，並在預算內進行調整與分配，最後將這些統計資料表格化，與圖面一起作為展示照明部分發包的書面資料以及驗收依據。以上所述就是，如圖 8-34 第 9、10 的二個步驟，將設計執行化。

 重點整理

1. 光的來源分為自然光源與人工光源,自然光源是照明設計藝術的發想泉源,人工光源塑造了動人的環境氣氛,將照明設計提升到藝術創作的層面。

2. 根據展示照明設計的特點與任務,現代照明的層次可分為環境照明、重點照明、裝飾照明三個基本層次。

3. 展示設計照明的人工光源可分為二大類:熱輻射光源、氣體放電光源。

4. 展示設計照明的光源選用需要考慮以下幾個層面:一、確保展品色彩真實的呈現;二、色溫影響展示氣氛的展現;三、燈光開關控制的特殊需求;四、為了保護展品,盡量不選擇具有紫外線輻射、紅外線輻射高的光源;五、選擇壽命長的光源可以減少燈泡的消耗,具有實際的經濟效益。

5. 燈具可分為:泛光燈、聚光燈二種。泛光燈是以環境照明為主要用途的燈具;聚光燈以重點式照明為主要用途的燈具。

6. 展示設計照明二大型式:一、直接照明:照明效率高,易產生強烈的陰影,具有活力的照明,能強調物件的質感;二、間接照明:照明效率低,不易產生強烈的陰影,具有柔和氣氛的效果。

7. CNS 照度標準建議表格中將照度分為九個等級,可作為不同場所對燈具數量與照度設定的參考。

8. 眩光產生的方式分為直接眩光、反射眩光與光幕反射眩光三種。眩光的狀況是可避免的,以減低對展示設計產生負面的影響。

9. 根據展示需求的不同,照明應用的差別也不盡相同。然而,照明設計的理性流程卻是不變的。展示照明設計三大階段為:概念階段、視覺化階段、執行階段。

延伸思考

· 展示設計的照明規劃中,你可注意到用電量負荷的問題?你用了甚麼樣的燈泡 (照明電光源),用電量是否超過迴路負荷　而產生跳電的現象,你會計算嗎?上網查一查。

CHAPTER
08

空間裝飾的
應用與施工

CHAPTER
09

9 1

空間裝飾的材料應用

　　「空間裝飾」一詞，常見於室內設計領域之中，指運用各種家用飾品、燈光，甚至經由各種輕工程的施作，以「加法」的方式，使居家空間營造出不同的風格與氛圍。現今商業設計也常運用這樣的觀念，來進行商業空間短期的氣氛改造，增進商業銷售的目的。

　　由於造型、材料、機能、構造與安裝環境的條件差異，往往使得施工技法在空間裝飾領域中，有著相當重要的地位。本章以空間裝飾的材料應用、施工技巧、影響估價因素三小節來進行說明，內容聚焦於空間裝飾施作、安裝技術的介紹，以方便讀者空間裝飾工作的執行與應用。

　　展示設計的空間裝飾乃採取立體構成的思考形式，能運用各式各樣的材料，從事形態、機能與構造創作的空間裝飾工作，而這些材料除了以熟知的使用法來處理，也能打破傳統去探求材料新造形的創意性，故以下將採取材料的外型作為分類，以塊材、線材、面材三種的基本外型來介紹空間裝飾的材料應用。

圖 9-1　塊狀石材的浮雕式雕刻圖。

一、塊材

以立體構成的思考形式來檢視塊材，空間裝飾的塊材可分為四種，一、塊狀材料：石材、木材、集成材（圖 9-1）；二、面材所加工的塊材：空心物（圖 9-2）；三、雕塑物：造型物的塊材（圖 9-3）；四、小型塊材重複堆積的塊材：現成物的組合（圖 9-4）。

塊材閉鎖性量塊（不一定是實心）的外型特徵，給人產生相當的量感，並具有穩重安定感的心理特性，所以若採用懸吊的方式來裝飾空間，容易給觀賞者產生壓迫感，一般都採取落地的方式來運用（圖 9-5）。然而，若想打破傳統使用法，探求材料運用的創意性概念思維出發，那麼當塊材以懸吊的方式來運用，而觀賞者的活動空間足夠，其壓迫感反而能帶給觀賞者深刻的印象與注目性（圖 9-6）。

圖 9-2 藉由面材彎曲加工成型的塊材。

圖 9-3 閉鎖性的造型雕塑物所產生量感塊材。

圖 9-4 小型塊材重複組合堆疊而成的塊材。

圖 9-5 塊材的量感具有穩重安定感，大都採取落地的方式安裝。

圖 9-6 大型塊材以懸吊的方式來安裝，產生的壓迫感反而帶給觀賞者深刻的注目印象。

二、線材

　　以立體構成的思考形式來檢視線材，空間裝飾的線材可分為三種，一、實心線狀材料：線、棒、條（圖 9-7）；二、面材所加工的線材：空心管、棒、條（圖 9-8）；三、小型塊材重複連結的線材：組合的現成品（圖 9-9）。

　　線材是具有輕量感、方向性的運動感，以及虛實交錯間隙應用的心理特性。一般大多運用於懸吊的方式來呈現，藉由地心引力產生的垂墜產生柔順的美感。至於將線材運用於地面或壁面則較為少見，大多原因是施工的難度高。但就展示設計的空間裝飾而言，為了給觀賞者帶來深刻的視覺衝擊，挑戰地面或壁面的施工難度，便成為空間裝飾的表現創意（圖 9-10 ～ 9-14）。

圖 9-7　這類實心的線材在造形過程中不僅堅固不易變形，造型的塑造更能準確地控制。

圖 9-8　由面材加工的線材其空心管狀的特性，造型應用的受限就比實心線材來得更多。

圖 9-9 小型塊材重複連結而成的線材，在結構上較為費時，但視覺上卻有更多的注目效果。

圖 9-10 以管狀線材長短變化的漸變組合，巧妙的固定於地面，形成具律動感的曲面美感。

圖 9-11 安裝作品時常會考量到現場地面的復原問題，因此看似簡單的地面鑽孔施工，卻是令人頭痛的問題。

圖 9-12 挑戰線材在壁面的施工難度，空間裝飾表現的創意震撼便能充分地呈現給參觀者。

圖 9-13 線材安裝在壁面時的截面（圓點）組合創意，題材雖然一般，但視覺效果也令觀賞者耳目一新。

圖 9-14 運用線材的粗細不同,將線材規律豎立於地面,組合成的人像裝置物。

三、面材

　　以立體構成的思考形式來檢視面材，空間裝飾的面材可分為三種，一、面狀材料：剛性板、塑性板、布、集成板（圖9-15）；二、線材所加工的面材：編織物（圖9-16）；三、小型塊材重複堆積的面材：現成物的組合（圖9-17）。

　　面材具有輕薄感與伸延感，緊繃感與強有力之充實感，以及加工後具有塊材與線材雙重的特色的心理特性。為了提施工高效率，常被運用於地面或牆壁的鋪面，至於將面材單片的豎立於地面或壁面上較為少見，施工難度較高。但若打破傳統使用法，探求材料運用的創意性為出發點（圖9-18～9-22），便可成為空間裝飾的創意表現。

圖 9-15 剛性或塑性面材是常見的空間裝飾材料，但如上圖的安裝固定方式，難度卻也是相當高。

圖 9-16 線材所加工成型的面材編織物，其視覺特性依舊保有線材輕量化的視覺心理特性。

圖 9-17 小型現成物重複堆疊而成的面材，其造型變化的靈活度就相當高，與圖圖 9-11 類似。

圖 **9-18** 不製作底座的將大型面材豎立於地面,面材的曲、折變形也是解決固定安裝的另一種方式。

圖 **9-19** 大型面材豎立在地面,如因環境條件需要,可以考慮建立大型底座來解決安裝的問題。

圖 **9-20** 面材豎立在壁面上,採鑲崁的安裝方法是常見的方法。

圖 **9-21** 面材豎立在壁面的安裝施工,也可以將每個單元都設計成 L 型結構,組裝會更簡便且有效率。

圖 **9-22** 大型面材規律組合的層面構造,其安裝施工方法常因展出的環境條件不同而隨之改變。

四、非常規的材料

　　除了上述的塊材、線材、面材之外，我們在執行空間裝飾工作時，也可以採用一些非常規的材料來進行空間裝飾。例如：自然物（圖 9-23、9-24），色光（圖 9-25、9-26），水（圖 9-27）、煙（圖 9-28），光投影（圖 9-29、9-30）等。這些非常規的材料因操作技術難、維護成本高等因素，變得極為罕見，但仍舊不失為空間裝飾的創意素材。

　　綜合上述材料應用的案例，不難發現展示設計的空間裝飾工作，若能以立體構成材料外型加工循環的特性作為設計思考的出發點，使用各式各樣的材料來從事形態、機能與構造的創作，並採用打破材料的傳統施工方法，挖掘出材料新造形的創意性，那麼要達到空間裝飾設計的創意表現就再也不是甚麼難事了。

圖 9-23 以自然物為素材的裝置設計，材料的蒐集、篩選、結合都會是相當耗時的工作。

圖 9-24 以活體自然物為素材，其展示期間的養護工作將會是耗時且提高成本的項目。

圖 9-25 使用色光作為空間裝飾主要素材，其最大的優點是撤展後沒有任何牆面與地面復原的困擾。

圖 9-26 近代 LED 光源技術的進步與發展，使展示空間燈具的隱藏更為方便。

圖 9-27 以水作為裝置材料,供水、排水、防水的基礎設施,必須與專業人員至現場勘查後再行規劃。

圖 9-28 展示空間對煙霧的控制似乎比水的控制更為不易,室內空調將會是煙霧失控的主因。

圖 9-29 現今數位投影硬體設備,價格比以前更為低廉品質也更好,目前普遍的被運用於展示空間中。

圖 9-30 光投影技術結合鏡面的反射,令展示空間的氛圍塑造變得更為簡便且有效。

9 2
各類空間裝飾的施工技巧

　　展示設計空間裝飾工作的難度，主要在於「加法」的概念來裝飾空間以及撤展後復原的工作，包含安裝的牢固性、安全性等。此外，因上一節空間裝飾材料應用的狀況，我們發現使用非常規材料在技術上、維護上的掌控也非易事，對比一般現成的量產便品材料要有創意的表現，就必須有別以往傳統的施工方法，才能達到觀賞者被吸引的效果。然而，通常空間裝飾的施工方法，會依裝飾材料所附著的材料、結構以及現場施工環境的不同而有變化，所以本節將一般施工方式與其他特殊的施工方法，分為「懸吊施工」、「壁面施工」、「地面施工」三個項目來做介紹。

一、懸吊施工

（一）木質天花板施工方法

當懸吊施工的天花板材質是一般木質夾板，如櫥窗、木作天花板，常見的施工方法可分為：一、釘槍釘線（圖9-31）；二、螺絲鎖附著（圖9-32）；三、五金件應用，L型鐵、膨脹螺絲、掛勾綁線（圖9-33）；四、設置棚架綁線（圖9-34）。可依照懸吊物件的重量、多寡選用各種懸吊方式；如果因裝置物重量而顧慮牢固安全，建議安裝固定的位置，應選定有角材的位置來進行懸吊固定，這樣便能增加其懸吊的牢固程度。

（二）特殊天花板材質施工方法

當懸吊施工的天花板材質是輕鋼架或石膏板、矽酸鈣板材質，其施工方法就因不同的天花板材質而有所差異。

1. 輕鋼架

輕鋼架天花板的懸吊安裝分為二種，一種是可選定安裝位置在支架的交接處（圖9-35）。另一種是必須安裝在礦纖板上的位置，這種情況則必須在礦纖板上再鋪設一塊與礦纖板同尺寸的木質夾板（厚度至少3mm），以免密度蓬鬆的礦纖板承受不住懸吊物的重量而破碎掉落（圖9-36）。

2. 石膏板、矽酸鈣板

由於消防法規的要求，許多大型商業空

圖 9-31 木質天花板釘槍釘線。

圖 9-32 木質天花板螺絲鎖附著。

圖 9-33 木質天花板五金件應用，L型鐵、膨脹螺絲、掛勾綁線。

圖 9-34 木質天花板設置棚架綁線。

圖 9-35 礦纖板支架的交接處。

圖 9-36 安裝在礦纖板上的木質夾板。

間，如百貨公司都要求必須使用防火建材來進行室內裝修。石膏板、矽酸鈣板是目前最為常見的室內裝修表面材料。此外，由於材質的關係，石膏板、矽酸鈣板無法使用一般木質天花板的懸吊施工方法，必須採取特殊的方式來安裝；如圖 9-37（由左至右）這種懸吊方法，承重比一般懸吊還要更高，依實務經驗來看，在石膏板、矽酸鈣板的天花板上，其單點承重可達五至八公斤左右。

圖 9-37 石膏板、矽酸鈣板材質天花板懸吊的安裝方法。

(三) 孔洞復原

　　空間裝飾的懸吊施工在裝置物撤除後，難免會產生一些孔洞，孔洞雖然不大但也難免有礙觀瞻，所以復原就成為撤展後的重要工作。一般這種孔洞修復，大都採用塗料批土加石膏粉攪拌，攪拌均勻之後，使用批土刮刀將孔洞填補刮平。若只單單使用批土不攪拌石膏粉就進行填補，批土則會因乾燥後產生收縮，故凹洞仍然會明顯的存在，可能需要重複補土多次，無法一次就完成孔洞的復原。

　　待補土完全乾燥後，使用 400 號的砂紙將補土位置周圍不平整的地方，進行打磨後再執行補漆的動作，這樣才算是完成孔洞復原工作。

二、壁面施工

（一）木質壁面施工方法

　　如果壁面施工的材質是一般木質夾板，如櫥窗、木作隔間牆，則常見的施工方法可分為：一、螺絲鎖附著（圖 9-38）；二、五金件應用的 L 型鐵（圖 9-39）；三、預埋底座（圖 9-40）。這三種施工法，雖然施工方便但固定用的五金零件難免顯露在外而有礙觀瞻，所以必須要以觀賞者的視角作為考量，將五金零件安裝在觀賞者不易發現的位置。

圖 9-38 木質壁面螺絲鎖附著。

圖 9-39 木質壁面五金件應用的 L 型鐵。

圖 9-40 木質壁面預埋底座。

圖 9-41 強力布基膠帶。　　**圖 9-42** 矽利康黏著劑。

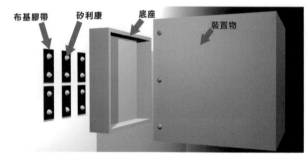

圖 9-43 特殊壁面材質作方法。

（二）特殊壁面材質施工方法

　　如果壁面的材質是石膏板、矽酸鈣板、磚牆、大理石，其施工方法就不同於一般木質壁面的施工方法。上述壁面材質的裝飾施工為了不損傷原壁面，且顧及復原方便，可採用「強力布基膠帶」（圖9-41）黏貼在壁面上，作為隔離黏著劑與壁面的基底材料，然後在布基膠帶上塗上矽利康黏著劑（圖9-42），再黏上底座（或直接黏上裝置物），矽利康黏著劑完全黏著時間需要約3~4小時左右，其施作方法如圖9-43所示。採用此一施工方法，拆除時只需將布基膠帶撕去即可復原壁面原狀，可免除鑽孔（鎖螺絲）後破壞壁面而無法復原的風險。

（三）壁面復原

　　空間裝飾的壁面施工在裝置物撤除後，如果是表面有塗料的壁面，如石膏板、矽酸鈣板，在布基膠帶撕去後，先用400號的砂紙將塗料剝落的位置打磨平整後再批土，等批土完全乾燥後再打磨一次，最後補上同色的塗料即可。

三、地面施工

（一）木質地面施工方法

如果地面施工的材質是一般木質夾板，如櫥窗，常見的施工方法有以下五種：一、五金應用（圖 9-44）；二、建置加大底座（圖 9-45）；三、擴大連結面積（圖 9-46）；四、建置固定座（圖 9-47）；五、預埋基座（圖 9-48）。這些施工法雖然施工方便，但固定用的五金零件難免顯露在外（圖 9-44、圖 9-48）有礙觀瞻。

所以必須要以觀賞者的觀賞角度作為考量，將五金零件安裝在觀賞者不易發現的位置。至於增建底座的施工法，則必須考量底座的顯露是否會影響整體的美觀，如果底座薄的需要隱藏，（圖 9-45）就用地板刷相同顏色的塗料將其隱匿；如果底座厚度大（圖 9-47），又需要隱匿的情況下，則可以考慮將底座加大至一個較大的區域，讓觀賞者以為是一個加高地板的展示區域。

圖 9-44 木質地面五金應用。

圖 9-45 木質地面建置加大底座。

圖 9-46 木質地面擴大連結面積。

圖 9-47 木質地面建置固定座。

CHAPTER
09

圖 **9-48** 木質地面預埋基座。

圖 **9-49** 特殊地面材質作方法。

（二）特殊地面材質施工方法

如果地面施工的材質是大理石、磁磚地面，或者草地、植草磚。其施工方法就會有所差異。

1. 大理石、磁磚地面

大理石、磁磚地面易受衝擊導致破碎，不適合採用釘接、螺絲鎖附的安裝方法來固定裝置物。因此地面材質的裝飾施工為了不損傷原地面，且要復原方便，可採用「強力布基膠帶」（圖 9-41）黏貼在要施工地面上，作為隔離黏著劑與地面的基底材料，然後在布基膠帶上塗上矽利康黏著劑（圖 9-42），再黏上底座（或直接黏上裝置物），

圖 **9-50** 無孔 L 型鐵條支架。

待底座完全黏著後即可安裝裝置物，其施作方法如圖 9-49 所示。採用此一施工方法，拆除時只需將布基膠帶撕去即可復原地面原狀，可免除鑽孔（鎖螺絲）後破壞地面而無法復原的風險。

2. 草地、植草磚地面

　　草地、植草磚地面由於基底為砂土，可採用無孔 L 型鐵條（圖 9-50）作為支架，將 L 型鐵條其中一端裁成約 45° 尖角，打入砂土地面中，深度至少 30 公分，可隨裝置物的高度而加深 L 鐵條打入地面的深度，再使用自攻牙螺絲鎖住 L 鐵條與裝置物，施工方法如圖 9-51 所示。

　　展示設計空間裝飾工作的估價，除了物料成本、人力成本、時間成本之外，最容易被忽略的一項重要成本就是安裝條件。安裝條件包括：安裝現場的工作環境，如室內或戶外、安裝時段，如白天或深夜、安裝難易度，如高空作業、起重作業等。大型空間裝飾工作的安裝條件所延伸出來的成本，通常會比物料成本、人力成本、時間成本還要高。以下列出五項影響空間裝飾估價的因素，可為執行空間裝飾工作報價的參考。

圖 9-51 草地、植草磚地面施作方法。

9 3

影響空間裝飾
估價的因素

　　展示設計空間裝飾工作的估價,除了物料成本、人力成本、時間成本之外,最容易被忽略的一項重要成本就是「安裝條件」,其內容包括安裝現場的工作環境、安裝時段、安裝難易度等。故以下列出五項影響空間裝飾估價的因素,可作為執行空間裝飾工作報價的參考。

一、材料的價格與規格

　　空間裝飾材料的價格除非是特殊的材料,否則一般性的材料都有其行情價格;一般性的材料除非使用量很大,否則價格差異都不會太多。至於對材料規格的了解,就容易產生成本上的變異,例如木料夾板不同的厚度,就有3×6尺、3×7尺、4×8尺(每尺約30.4公分)三種規格,在設計時就可以在材料規格內設定不損料的尺寸,這樣便能降低材料的成本,提高獲利(圖9-52)。

圖 9-52 空間裝飾的材料價格查詢並不困難,如何配合材料規格來設計,才是降低成本提高利潤的關鍵。

二、加工手續的多寡

空間的裝飾物事前製作組裝過程，加工手續的多寡將直接導致人力成本、時間成本的提高，所以如果空間裝飾工作必須包括裝置物的事先加工，最佳的估價方法便是事先組裝幾組看看，統計後便可計算出所需的人力成本與時間成本（圖9-53）。

圖 9-53 特定的聖誕藤裝置物，須依照設計的造型、尺寸來製作，其組裝的過程耗時多，因此人工成本常會多於物料成本。

三、配合工種的多寡

空間裝飾的裝置物若事前無法進行試組裝的測試，則必須參考專業人員的報價。而要專業協力廠商的報價準確，就必須提供給協力廠商詳細、正確的施工製作圖面。這類經由特別設計的裝置物通常並非由一個協力廠商便能完成估價，例如：需要木工、電工、鐵工合作才能完成的裝置物（圖9-54）。所以，一旦遇到配合工種多的空間裝飾案時，便要提高警覺，專注應對。

四、安裝難度與安裝條件

戶外的空間裝飾（圖9-55），通常由於範圍比較廣大，安裝難度與安裝條件相對的都比室內的施工環境來得更複雜許多。甚至需要高空作業機具、起重機具等（圖9-56）的輔助才能完成，這些機具的租金都是以小時計算，大都是整個空間裝飾案成本較高的項目之一。要預估這項費用除了需要豐富的經驗外，還需要有事先鉅細靡遺的完善準備，才不致因準備不足而導致人員閒置，進度延遲，提高了機具的租金成本，降低了獲利。

圖 9-54 聖誕節賣場裝置物施工，其構成的各種效能（心理、生理、物理）兼具且工種多，詳細設計圖的準備，成為此類裝飾案精準估價的關鍵要項。

圖 9-55 街道的節慶裝飾施工，無論是街道跨距、裝飾物固定、電源的配接、街道封鎖管制、施工安全措施等，皆是影響安裝難度的環境條件，因此估價時都需要列為成本的考慮。

圖 9-56 大型吊掛機具的出車基本費用以及每小時的租金，也是影響空間裝飾估價的因素。

五、施工圖面完整度

在展示設計這個行業中，常會遇見非專業人員（或客戶本人）在沒有準備任何圖面資料的情況下，用口述的方式提供施作的需求，甚至連現場都沒有勘查過，便要求廠商給予報價。其實客戶方只要靜下心來思考一番就會發現，在這種情況下廠商說出的報價準確嗎？再進一步思考，既然這樣不客觀、不準確，廠商為何還能寫出報價單呢？從上述的二個問題就能推想到，在條件不清、不明的情況下，廠商為了不讓這個案子賠錢，肯定是將利潤提高好幾倍來報價的。所以，在沒有任何圖面資料作為溝通、驗收的依據，所提出的報價單，其準確性是絕對值得懷疑的；這也是為什麼施工圖面的完整度會影響估價的原因。

「空間裝飾」這項工作常被誤以為是一項缺乏技巧的代工行業。經由本章的介紹後不難發現，由於造型、材料、機能、構造與安裝環境的條件差異，往往使得施工技法的運用相當重要；事先具備安裝施工基礎知識以及現場復原的準備，便可避免許多無謂的損失而提高利潤。至於裝飾材料的選用，以材料外型特性循環概念來審視，便能兼顧創意與材料成本的掌控。此外，不論是設計端還是施工端的空間裝飾工作者，了解影響空間裝飾估價因素，便能預先做好控制預算的準備。簡而言之，空間裝飾的材料應用、施工技巧、影響估價的五項因素，是從業前必備的基礎知識，有了這些知識將會有利於空間裝飾工作的設計與執行。

 重點整理

1. 空間裝飾的「施工效率」所指的是：以最少的成本，最短的時間，完成最好的施工品質。

2. 空間裝飾的在「施工階段」能否創造良好收益的關鍵因素有四項：一、有效率的施工方法；二、精準的材料掌控；三、精準的進度控管；四、簡便的復原方法。

3. 在展示設計「空間裝飾」的專業領域中，會使安裝施工技法產生變動的五項因素：一、裝置物的造型；二、裝置物的材料；三、裝置物的機能；四、裝置物的構造；五、裝置物安裝的環境條件。

4. 完整的圖面，是設計團隊經由多次修正所得到的溝通資料，也是能最準確的估算展示工程的一項重要資料。

 延伸思考

‧在「空間裝飾」的展示工作領域中，往往會因為施工的環境因素而使安裝施工技法產生變動。一旦遭遇完全沒有經驗的安裝環境或安裝條件，以設計者的觀點你認為最佳的解決方法是什麼？

展示道具的
設計製作

CHAPTER
10

10 1
展示道具的功能
與設計原則

如今展示道具在商業展示設計行業中得到廣泛的應用，不僅突出了產品的優點，還可體現品牌的個性形象，這是因為展示道具的作用，可直接構成展示空間，又可形成展示空間的多樣變化。故以下將從不同的觀點來分析展是道具共有三種功能：

(1) 從空間設計觀點，展示道具主要用於裝飾空間，配合主體空間風格，搭配營造空間意境，故有形塑空間風格的功能。

(2) 從實體商品的觀點來看，展示道具可用於襯托產品、保護商品以及分類收納商品，具有方便顧客挑選的功能。

(3) 從商品形象的觀點來看，展示道具應用於商業展示環境，搭配燈光營造視覺衝擊，可突出商品的價位層次，有提升品牌形象、強化商品優點的作用。

展示道具在展示設計中，是指用於展示中的用具，包括展臺、展板、展架和其他用來表現展品的器具，屬於輔助角色。然而，隨著現代新材料與新技術的推陳出新，展示道具的功能、造型也變得更加多樣化，在商業前提下的展示道具設計，除了要嚴謹之外，如何設計也是非常講究的，故以下五項展示道具的設計原則：

1. 符合人體工學要求

符合人體工學的目的是方便觀眾參觀，尤其在高度尺寸上要符合平均身高，不能讓觀眾總是彎腰或是仰頭看；臺階踏步的高度、寬度要合理，安全又輕鬆是最理想狀態。關於人體的基本尺寸資料，市面上有專門書籍提供這方面的資訊（圖 10-1）。

2. 可拆裝組合

運用鉸接的材料結合方法，使展示道具能夠拆裝、組合，讓用途多變性強，以增加展示道具的魅力（圖 10-2）；遵守可拆裝組合的設計原則，方便展示道具的車輛運輸、人工搬運、收納儲藏，而提升展示工作的執行效率。

3. 需安全可靠

在便於製造，方便維修的前提下，必須選用堅固耐用的材料，在結構上也要注意其合理性，尤其是重量的承載效能，以確保使用中的安全保障（圖 10-3）。

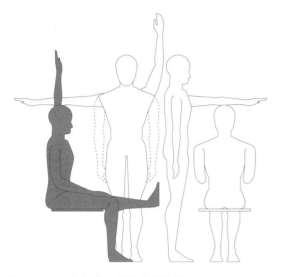

人體測量項目	平均值尺寸（CM）
身高	167~(172)~177
眼睛高度	157~(162)~167
挺直坐高（從椅子算起）	82~(87)~92
坐著實的眼睛高度	72~(77)~82
大腿厚度	13.7~14.2(15)
膝蓋高度	45~(47.5)~50
膝膕高度	55~(60)~65
臀部 - 膝蓋長度	57.4~59.4(60)
最大人體厚度	33(35)
最人體寬度	57.9(60)

圖 **10-1** 符合人體工學的數字依據。

圖 **10-2** 圖中的基礎零件，方便拆裝組合亦可重複使用，不僅降低成本提高工作效率，還便於運輸、收納儲藏。

圖 **10-3** 承載重物的臺座，其內部結構強度必須高於基本的承載重量，以確保使用時的安全性。

圖 10-4 鋁合金組合桁架質輕，方便人工搬運，
提升施工效率。

4. 盡量輕量化

在安全的考量下，要選用質輕且堅固耐用的材料來製造展示道具，方便人工搬運、佈展施工，減輕勞動強度的消耗，如鋁合金的組合桁架（圖 10-4）。

5. 經濟實用化

展示的時間長短，總是關係著展示道具設計的經濟實用化。長期的展示建築，如博物館、美術館、博覽會，一般設計預算充裕，就不太需要注意這項原則。至於短期的會展，就需要嚴謹的考量，在安全的前提下，設計時應考量展具的重複使用率 以及一物多用的可能性，也可以採用出租的隔板以達到經濟實用化（圖 10-5）。除非設計預算充裕又無儲藏空間，否則儘量避免設計一次性的展具，以利降低成本。

從上述原則中不難發現，其目的無非都是在提升無形的效率，減少有形的成本。就以商業運作模式而言，展示設計者遵守這五項原則來設計展示道具，顯然是利大於弊。但就設計創意而言，這五項原則卻變成讓設計者難以跳脫框架的限制。就此一脈絡來推論，只要把這五項原則一一違反，便能創造出與眾不同的展示空間之視覺景觀，但也得認真的思考一項重要且現實的成本因素。

圖 10-5 可重複使用的出租隔板價格低廉，
適合短期、低預算的會展使用。

10 2
展示道具的種類

展示道具種類眾多且樣式複雜，對展示工作稍有涉略的人，都能夠感受得到。舉乘載、襯托、吊掛、隔斷等作用的器具，都可以作為展示道具來使用。針對展示道具的分類型式有許多種，本書在此以功能來作為分類的依據，展示道具按照功能分類可分為「承載道具」、「儲藏道具」、「陳述道具」、「烘托道具」共四種。

（一）承載道具

在展示活動中，能對展品起到承載作用的道具都屬於承載道具。我們再定義得更精準一些：「凡是以開放的方式來承載展品的道具，都可以稱為承載道具」。舉例來說，托盤中的咖啡，咖啡是展品，托盤則是承載道具。如果這托盤與咖啡是放在茶几上，這張茶几對托盤與咖啡而言，它便是托盤、咖啡的承載道具。一般來說，又可將承載道具分為臺、板、架。

1. 臺

就展示道具而言，展臺不僅使用率很大，其可塑性也非常驚人。展臺的形狀、大小可以隨意改變，還可以加入自動機械使其變成可以旋轉換位的動態展臺。展臺在組合上也可以隨意組合變動，可以是單獨的個體，也可以是幾個相似個體的組合。如果展臺採活動式設計，其機動性、靈活性的特點，則顯得格外具有利用價值（圖10-6）。

圖 10-6 「臺」屬平面型的承載道具，其堅固性與承重機能是設計與施工的重點。

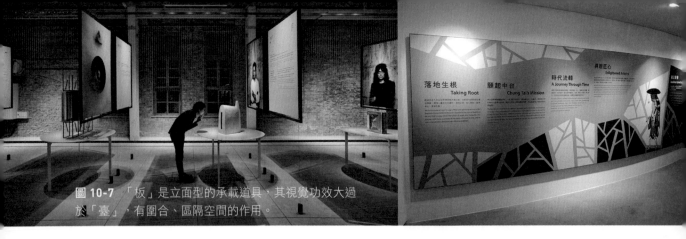

圖 10-7 「板」是立面型的承載道具，其視覺功效大過於「臺」，有圍合、區隔空間的作用。

2. 板

一提到板式型的展示道具，一般人大都會先想到用來承載圖文訊息的展板。展板主要用來張貼平面展品，如照片、圖表、圖紙、文字、繪畫等平面作品，根據特殊的創意需求，也可以釘掛立體的展品，如食物、模型、立體的裝飾物等。

其實展板在展示活動中，除了承載展品之外，還有其他用途，例如可以用來分隔空間。與展臺一樣的形狀、尺寸和材質都是可以隨意變化的，它還可以加上五金零件而變成其他展具，例如將板材加上管架，再鎖上蝴蝶鉸鏈，就成為可折疊式的屏風。在材質上選擇也相當多樣，可以是透明的玻璃、不透明的木板或塑膠板（圖 10-7）。

3. 架

架式的展示道具，一方面可以作為其他展示道具的支撐骨架，另一方面也可以自成一體做為懸掛、放置展品的獨立展具，大都承載重量較輕的展品。在材料外型上，經常使用硬質的線材或板材裁切成線狀的形式，以作為結構的主要的材料。在材質上，它多採用鋁合金、不鏽鋼、工程塑膠、壓克力板、玻璃纖維、瓦楞紙等輕質材料（圖 10-8）。

圖 10-8 「架」是乘載輕量型雜物的收納道具，可使展示空間有條不紊。

（二）儲藏道具

顧名思義，儲藏道具就是我們希望觀眾看到的，但不希望觀眾觸碰的、貴重的、脆弱的展品所放置的道具，都稱為儲藏道具。通常使用透明的材質來製作，以達到既可觀賞又具有保護作用的雙重效果。至於使用不透明的材質製作，其功能大多作為存放、收納雜物之用。儲藏道具大致有桌櫃、立櫃、壁櫃，三種皆不同高度，其功用也不盡相同。例如：桌櫃高度多為觀眾視平線高度以下，適合觀眾俯視近距離觀看，較常擺放小型、精細的展品。

另一方面，立櫃、壁櫃尺寸都是比桌櫃高，適用於體型偏大的展品，兩者差異在於，立櫃是屬於島形展櫃，四面皆可觀賞；壁櫃則是其中有一面是配合牆體所製造的。然而桌櫃、立櫃、壁櫃，雖然都稱為「櫃」，但在展示設計的領域中，其造型就不見得一定是四方形，可依展示空間所設定的風格，來進行造型設計（圖10-9、10-10）。

圖 **10-9** 如圖中的文物類展品儲藏道具，為兼具觀賞、保護的雙重功效，就適合採用透明材質製作。

圖 **10-10** 展品體積較小，適合近距離觀賞，就必須注意參觀者的觀賞高度。圖中展櫃的組合方式，雖具創意但展品的位置集中雜錯，難免令參觀者以過於彎腰的姿勢觀賞。

（三）陳述道具

陳述道具，乃是展具家族中的異類，因為它既是展具又是展品。特點在於本身是可以獨立呈現，不需要任何輔助道具（圖10-11、10-12）。陳述道具它只是實物展出的一種補充方式，對展示內容的解說具有輔助說明的作用，所以不把陳述道具視為展品，而視為展具。

圖 **10-11** 圖中的建築物剖面模型，即是展品也是展示資訊的陳述道具。

圖 **10-12** 圖中的陳述道具，在觀賞者的眼中是展品，可是在設計者心中卻不僅僅是如此。

（四）烘托道具

烘托道具本身具有藝術性和觀賞性的特質，其造型設計多樣，可以是比喻的、誇張的、象徵的、擬人的（圖10-13、10-14）。但設計烘托道具一定要注意，不可喧賓奪主，如果道具本身的藝術性、觀賞性遠遠超過展品，就會出現「買櫝還珠」的尷尬現象。

圖 **10-13** 圖中的烘托道具採用線狀構成，提升了展品的注目性，但不會宣賓奪主。

圖 **10-14** 櫥窗中的商品用甜點的襯紙造型作為烘托道具，借其道具的意象烘托了對商品的比喻。

圖 **10-15** 四合一（乘載、儲藏、陳述、烘托）設計，功能齊全、運用方便，使布展效率提升。

圖 **10-16** 四合一設計，也可以無人小專櫃的概念來設計，適合運用在自助式賣場。

圖 **10-17** 試用品陳列，令新商品的訊息透過道具，使消費者能夠以自助式的方式得到體驗。

　　雖然展示道具按照功能分類，可分為承載道具、儲藏道具、陳述道具、烘托道具四種，但設計者在執行細部設計時，不一定只在單一展具上呈現單一功能，而是會把多種功能結合在單一的道具上，以方便運用並降低製作成本（圖 10-15 ～ 10-17）。目前展示道具設計還有一種新的趨勢，就是採取零件式組合設計，事先在展前製作完成各部件，帶到布展現場組合，固定完成後即可快速的在現場完成佈展工作，縮短施工的時間（圖 10-18）。

圖 **10-18** 運用展示板的精心配置，塑造出展示空間的區隔機能與整體風格的個性。

10.3
展示道具的製作

　　展示道具的設計製作，就設計科系的學生而言，只要有修習過圖學、立體構成課程，再瞭解一些常用材料的施工技術之後，大都能具備操作設計的基礎能力。由於社會經濟的分工愈來愈精細，在設計工作領域的專業協作系統也愈加的發達，而設計者與施作者絕大部分都不會是同一個人，所以該具備哪些基本技能、知識來整合各種專業技術，便顯得格外重要。

　　由於本章一開始所提到的「展示道具的功能與設計原則」、「展示道具的種類」觀念性知識之外，因專業屬性的不同，這一節則要分為「承載性、儲藏性道具」與「陳述性、烘托性道具」兩部分來介紹。

一、「承載性、儲藏性道具」的製作

　　承載性、儲藏性道具的製作，就專業屬性而言，偏向室內裝修的專業工作，故以下將針對承載性、儲藏性道具常用的材料依序詳盡的說明。

圖 10-19 圖左，集成材木芯板；圖右，實木角材。

1. 木材

　　紋理優美，具有重量輕、強度高、有彈性和韌性、易於加工、絕緣性能佳等優點。其表面裝飾材料眾多，如塑膠自黏貼皮，便可以方便的在質感上呈現罕見的視覺效果。若以木材原始肌理為主要的展示設計材料（圖 10-19），則容易創造出溫和、自然的氛圍，能夠增加展示空間的親和力。

2. 金屬

　　常見的金屬材料有鐵、鋼、鋁、銅等，它們不僅豐富了現代設計的表現手段，也體現了一定的工業生產力度。金屬材料具有加工方便、不易變形、硬度高、耐腐蝕、防火性能好、便於運輸和裝卸等特點，因而深受當代設計者的喜愛。一般常用的金屬材料有，槽鐵、角鐵、輕鋼架、方管鐵、圓管鐵（圖 10-20），如果需要輕量化的功能，則可以選用鋁質金屬。以金屬為主要材料的展示設計通常具現代感與冷冽感的風格。

圖 10-20 由左至右依序為：金屬圓管、金屬方管、寬口 C 型鋼、窄口 C 型鋼。

3. 塑料板

經過特殊工藝處理的塑膠具有隔熱、抗腐蝕、絕緣、重量輕、不易破碎、抗紫外線等特性，常用的塑料板有發泡板、ABS 板、中空板、塑膠地板、壓克力、透明 PC 板等。其加工手法與木質材料大同小異，只是有些塑料板黏貼時，需使用特定的專用黏著劑。塑料板多用於商業展示的道具設計，不僅具有輕盈、簡潔的效果，同時還具有強烈的時代感與簡約感（圖 10-21）。

圖 10-21 由上至下、左至右依序為：壓克力板、中空板、珍珠板。

4. 石材

石材分天然石材和人造石材兩大類，天然石材直接來自大自然，而人造石材則是以碎石渣作為板塊的主材料。石材質地細密堅實，色澤美麗自然，運用於展示設計中不僅能產生特殊的自然效果，同時還能給人以強烈的力量感與高尚感（圖 10-22）。

圖 10-22 天然石材（花崗岩、沉積岩）。

5. 玻璃

玻璃是現代展示設計中的常用材料，除了最普通的平板玻璃之外，還有磨砂玻璃、彩色玻璃、彩繪玻璃、鍍膜反光玻璃、中空玻璃、夾層玻璃和鋼化玻璃等，種類繁多。玻璃具有透明的性質，因此與燈光結合運用時，更能產生夢幻的效果，除了做面飾之外，玻璃也有隔熱、隔音的空間阻斷功效（圖 10-23）。

圖 **10-23** 由左至右依序為：彩色拼接玻璃、夾層玻璃、有色玻璃。

6. 塗料

　　塗料和油漆多用於牆面和商業展示道具的表面處理，塗於物體表面並形成完整而堅韌的保護膜，有較強的保色性和附著性。在視覺創意表現上，有些塗料可以表現出不同的質感，如石頭漆、裂紋漆（圖 10-24）。

圖 **10-24** 由左至右依序為：裂紋漆、石頭漆。

7. 竹、藤材

　　竹子、藤材自古以來便是頗受青睞的傢俱材料，在一些少數民族地區，竹製的傢俱手工之精美令人嘆為觀止，由於加工方便，採用拼、編、剟等工藝手段製作，再經打磨拋光處理，塗上光可鑒人的塗料，使得竹製傢俱質感強、色澤明快、紋理天然呈現，以此製作工藝應用到展示道具設計中，是一種能夠強烈表現出古樸、自然的方法（圖 10-25）。

圖 10-25 由左至右依序為：藤材、青綠細竹條、竹桿。

8. 布面、皮革材料

　　布面、皮革材料在商業展示設計中也是一種常用的材料，多用於面飾處理，可以使展示道具產生高級且豪華的質感，其豐富的顏色、質感更可使整個展示顯得完美、協調（圖 10-26）。

圖 10-26 布面素材選擇性多，除方便色彩運用外，還可使觀眾因觸摸而獲取質感的生理效能。

二、「陳述性、烘托性道具」的製作

　　陳述性、烘托性道具的製作，其藝術成分較高，並非透過書面的介紹說明，便可以操作完成。但了解其製作過程，有助於對此一專業工作的溝通與進度安排，甚至可以對專業人員工作檢視或追蹤時，提出改善的要求，所以了解「陳述性、烘托性道具」的製作過程，對展示設計工作人員而言十分必要。

　　以下以最常見的「陳述性、烘托性道具」的製作過程，分別說明「寶麗龍展示道具」、「玻璃纖維展示道具」、「複合材料展示道具」三種。

（一）保麗龍展示道具製作

1. 保麗龍模型特性

A. 優點：重量輕，製作快速，造價便宜，安裝簡便。

B. 缺點：易遭破壞，耐久性差，細節不易表現，環保汙染。

　　上述的優點與缺點皆源自於保麗龍材質，保麗龍英文為Styrofoam，是由聚苯乙烯（Polystyrene,PS）加入發泡劑所製成。發泡聚苯乙烯（俗稱保麗龍，泡沫塑料）也被用於建築材料，具吸音、隔音、隔熱等效果，近來被大舉使用於展示道具模型。保麗龍重量很輕、價格不貴，體積約 95%是空氣，因價格便宜、能夠隔熱，深受使用者歡迎。但由於對環境的影響極大，被視為汙染環境的物質，所以使用者對回收的工作必須確實的執行。

2. 保麗龍模型製作特殊工具

　　保麗龍切割器種類分為三種：手持式保麗龍切割器（圖 10-27），檯面式保麗龍切割器（圖 10-28），挖槽式保麗龍切割器（圖 10-29）。手持式切割器與挖槽式切割器，適合製作自然型、有機型的保麗龍模型使用，而使用檯面式切割器，則適合製作幾何形的保麗龍模型較為方便。

3. 保麗龍切割器製作

　　一般文具行販售的保麗龍切割器，採用直流電的乾電池作為電源，適用於小型的勞作。而製作大型保麗龍模型的切割器，由於熱熔絲長度要長得多（約 30cm ～ 90cm 左右），使用小型乾電池作為電源，但電源成本過高並且不方便使用，所以製作大型保麗龍模型切割器，必須採用交流電的調壓器來控制電壓，以適當的電壓，讓熱熔絲增溫至可以切割保麗龍的熱度。

　　保麗龍切割器的原理，就是利用適當的低電壓電能，將經過高阻抗熱熔絲的電能轉換成熱能，此熱能足以破壞保麗龍的結構，達到切割保麗龍的能力，才能將保麗龍切割成任意的形狀。以下為了方便攜帶所設計的一款手持式的保麗龍切割器，其結構關係、材料規格、電路配線（圖 10-30 ～ 10-32），有意製作者可以依樣畫葫蘆地完成這切割器。

圖 **10-27** 手持式保麗龍切割器。

圖 **10-28** 檯面式保麗龍切割器。

圖 **10-29** 手持式挖槽保麗龍切割器。

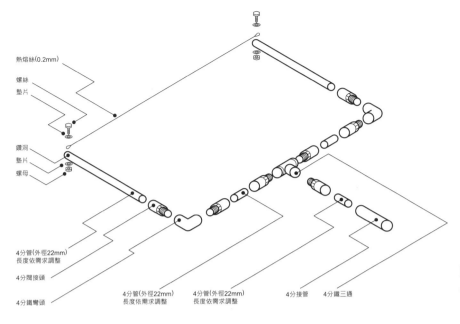

熱熔絲(0.2mm)

螺絲

墊片

鑽洞

墊片

螺母

4分管(外徑22mm)
長度依需求調整

4分閥接頭

4分鐵彎頭

4分管(外徑22mm)
長度依需求調整

4分管(外徑22mm)
長度依需求調整

4分接管

4分鐵三通

CHAPTER
10

圖 **10-30** 手持式保麗龍切割
器結構圖。

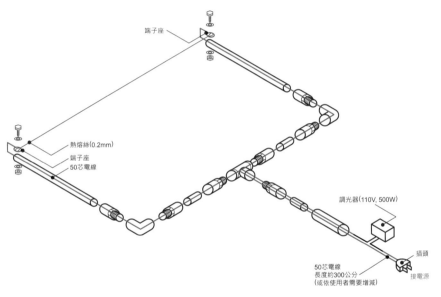

端子座

熱熔絲(0.2mm)

端子座
50芯電線

調光器(110V, 500W)

插頭

50芯電線
長度約300公分
(或依使用者需要增減)

接電源

圖 **10-31** 手持式保麗龍切割
器電路配置圖。

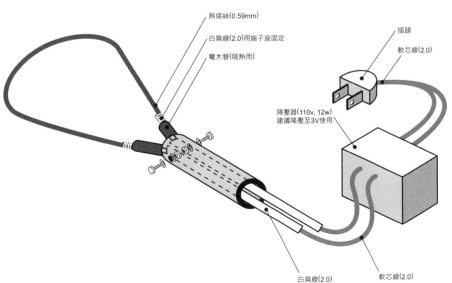

熱熔絲(0.59mm)

白扁線(2.0)用端子座固定

電木管(隔熱用)

插頭

軟芯線(2.0)

降壓器(110v, 12w)
建議降壓至3V使用

白扁線(2.0)

軟芯線(2.0)

圖 **10-32** 挖槽式保麗龍切割
器結構與電路配線圖。

步驟 1

步驟 2

4. 保麗龍模型製作之基礎步驟

步驟 1：圖面審視

步驟 2：依比例尺寸換算

步驟 3：材料分割與訂料

步驟 4：放樣（使用水性筆：白板筆、彩色筆）

步驟 5：成型裁切，雕刻製作

步驟 6：各部位零件組裝（黏著劑：發泡劑，矽力康）

步驟 6

步驟 7

→ ×1 (頭)

→ ×1 (晴)

→ ×1 (身)

→ ×2 (乾)

→ ×2 (腳)

→ ×2 (尾)

步驟 3

步驟 4

步驟 5

步驟 7：表面優化處理（先用 200 號砂紙打磨，後貼機器宣紙，風乾後再批土）

步驟 8：批土（批土風乾後再研磨）

步驟 9：上底漆（白色水泥漆）

步驟 10：上色（水泥漆，淺色先上，深色後上）

步驟 11：透明漆噴霧塗裝（分成 3~4 次完成）

步驟 8

步驟 9

步驟 10

步驟 11

5. 保麗龍模型成型的基礎原則

A. 軸向四面對稱成型原則

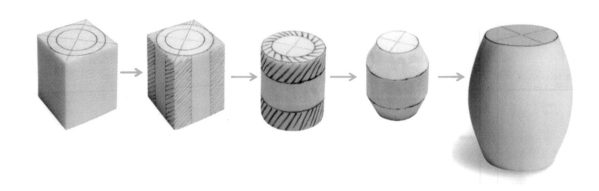

B. 軸向雙面對稱成型原則

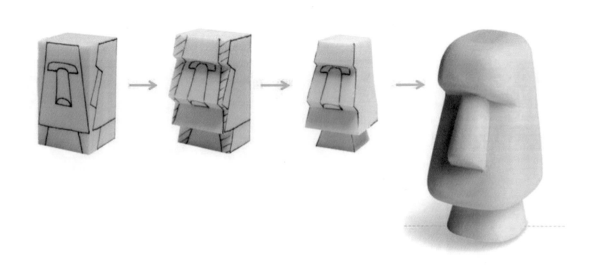

（二）玻璃纖維展示道具製作

1. 玻璃纖維特性

A. 優點：高強度（均勻受力時）、耐腐蝕、重量輕、電氣絕緣性好。

B. 缺點：易斷裂（應力集中的位置）、易磨損、易受熱、昂貴。

　　玻璃纖維展示道具簡稱 FRP（Fiberglass Reinforced Plastics），也就是「玻璃纖維強化塑膠」，經常用於汽機車擾流板、遊艇船殼、遊樂設施、大型塑像等。一般做法都是在玻璃纖維布上，使用膠殼樹脂進行塗刷，或 SM（苯乙烯）溶劑進行稀釋噴塗，也可加入滑石粉使膠殼樹脂變為黏稠，甚至加入石綿粉或空心玻璃微珠（Q-CELL）使膠殼樹脂不會產生垂流現象來方便工作。

　　膠殼樹脂主成分是不飽和聚酯樹脂（Unsaturated Polyester Resin）簡稱 ，SM（Styrene Monomer）苯乙烯單體為稀釋劑，可配合玻璃纖維布，製作成 FRP 玻璃纖維強化塑膠模型。由於其製成的手續繁複，需要的時間較長，所以相對的成本也高出許多。玻璃纖維強化塑膠其成品的耐用程度特別高，在戶外長期雨淋日曬惡劣的環境下，只要保養（打蠟）得宜，幾乎是不會有損傷。

步驟 1

步驟 2

步驟 3

2. 玻璃纖維模型製作之基礎步驟

步驟 1　圖面審視

步驟 2　立心棒，塑形

步驟 3　原型審視

步驟 4　第一原型開模

步驟 5　翻製第一原型

步驟 6　修整第一原型

步驟 7

步驟 8

步驟 4　　　　　　　　步驟 5　　　　　　　　步驟 6

步驟 7　第二原型開模（以修整後的第一原型翻製）

步驟 8　翻製量產模具，修模

步驟 9　翻製成品，成品批土（研磨））

步驟 10成品上底漆（白色）

步驟 11成品噴漆上色（汽車塗料）

步驟 12成品透明漆塗裝，完成零件組裝

步驟 9　　　　　　步驟 10　　　　　　步驟 11　　　　　　步驟 12

（三）複合媒料展示道具製作

複合媒材又稱為綜合媒材（Mixed media），在視覺藝術領域中，是指一種混合運用多種材料的創作型式。而不同於多媒體藝術，其差異在於綜合媒材的作品主要是以傳統視覺藝術為主，而不是將視覺以外的元素，如聲、光混合其中，因此展示設計中的櫥窗設計，其道具設計經常因經費或主題的需求，而採取複合媒料的構成手法來表現。

複合媒材是一種很現代，也很自由的創作方法，創意是唯一的法則，身邊任何隨手可得的東西都能成為複合媒材，可以隨意組合，沒有任何限制，只要可以固定就行了，或者根本不需要固定，由於不同的材料，再加上不同的處理方式，將展現出另一種風味。

複合媒材展示道具製作，常藉由「拼貼」、「物體」、「現成物」、「影像」、「觀念」、「繪畫」、「複製」、「文字」、「符號」等多元的複合手法綜合成作品。將看似「無用」的物件，忠實呈現出自我、原我的面貌，使得作品產生令人驚豔的視覺效果。其構成要領如下：

1. 材料的結合

材料結合的三大類型：「滑接」、「剛接」、「鉸接」，其中的剛接、鉸接在複合媒材展示道具的製作過程中經常被使用，而剛接被使用的機率又比鉸接更多。因為複合媒材展示道具所使用的材料種類繁多且特質複雜，鉸接不一定能夠應付這些材料的結合需求，在這種情況下，剛接中的黏接似乎便成為最後的解決方法。

市面上的黏著劑種類眾多，各有其特性，可解決不同材料結合的特殊需求，但就黏接而言，最佳的材料：「塑鋼土」，則可隨意塑形並適用於各種材質，黏接完成之後可用砂紙研磨，可鑽洞，可噴漆，除了黏著固定之外，還有填補、修復、密封的功效。

2. 材料的選擇

複合媒材的展示道具屬於「異質馴化」的創意立體構成，完成後不同材質之間所呈現的不同質感、色彩的調和性整合，是製作完成前需要注意的重要步驟。例如藝術家 Zac Freeman 的作品非常值得參考，作品中的材料包括：紐扣、瓶蓋、遙控器、玩具零件，這些在常人眼裡已經要丟棄的塑料類物品，卻被 Zac Freeman 拼貼成了一幅幅逼真的肖像（圖 10-33）。從作品中我們不難發現，這類異質馴化作品的難度，似乎有一部分是隱藏在材料的蒐集與篩選之中。

圖 **10-33** 藝術家 ZacFreeman 作品。

 重點整理

1. 展示道具設計的五項原則，目的在於提升佈展工作效率、降低工作成本。

2. 展示道具設計時常會將各種機能融合於單一道具之中，以降低成本並方便空間配置，但仍需注意拆裝組合的原則，以免造成運輸成本的增加。

3. 展示道具的採用，可以銷售陳列、視覺陳列不同目的來思考，但最終目的還是在於必須能呈現展品的特色。

4. 設計陳述性、烘托性展示道具時，應先考量美觀，後考量機能；而設計承載性、儲藏性展示道具時，則是先完成機能的設計，後考量造型與美觀。

5. 寶麗龍模型展示道具，屬於陳述性道具、烘托性道具，其製作時間快速、重量輕的特性，成為展示設計工作者的最佳選擇。

6. 複合材料展示道具吸引觀眾的不是昂貴的材料，而是材料的創意用法。

 延伸思考

· 複合媒料展示道具製作，將看似無用的便品物件，運用多元的複合手法綜合成道具。你可知道其背後蘊藏的藝術價值嗎？如果你有興趣，請搜尋關鍵字：杜象、噴泉、達達主義、現成品。

CHAPTER
10

櫥窗展示的
手法與效果
CHAPTER
11

11 1

櫥窗簡史

從零售業行銷的角度來看，櫥窗是一個最大的室內店頭廣告，櫥窗透過藝術化的商品陳列手法，顯得更加出眾醒目。櫥窗也被稱為是「視覺行銷」中的一種商品視覺化策略（Visual Merchandising Display, V.M.D），擔負著形象、提案的功能，是零售店商品視覺化的先鋒，也是商店對消費者的第一展示點。櫥窗設計是一種視覺表現手法，能運用多種展示道具及展示技巧將商品的特性表現出來，並結合時尚文化及產品定位，把商品塑造成具有審美對象或象徵意義的產物，從而達到品牌傳播和促進銷售的目的。

就視覺設計角度而言，櫥窗是一幅3D立體的插畫，用空間的建造來傳達一個故事。櫥窗設計是結合了「道具製作」、「空間規劃」、「空間裝飾」三項專業為一體的展示設計工作，藝術成分的需求，比起其他的展示專業工作還要高得許多。「櫥窗設計的目的就是把大街上各種混亂零散的人吸引過來。」這是櫥窗設計目的最直白的詮釋，也是最根本的哲學所在。

最初原始的櫥窗是實體零售業的店主們，透過誇張、醒目的方式展示他們的店名，或藉由展示檯面上展示商品，以吸引路過的顧客進門消費的一種商品展示方法（圖11-1、11-2）。在19世紀40年代時，大型玻璃生產技術問世，許多百貨商店索性將原本只是用來陳列商品的櫥窗，做成一個大舞臺如同百老匯表演一樣的充滿戲劇風情，使櫥窗陳列藝術提升到更高的境界，成為了櫥窗的雛型（圖11-3、11-4）。

直到1852年，百貨商店開始以琳瑯滿目的商品，以及超大的櫥窗空間作為商店的展示先鋒，這種行銷手法源自於阿里斯蒂德·布西科（Aristide Boucicaut）所建立的法國「樂蓬馬歇百貨公司」（LeBonMarche）（圖11-5），後續他們發起新的商店經營概念，如擴展經營範圍、固定價格等手法，進而取得了經營的成功，至今仍為巴黎四大百貨公司之一。

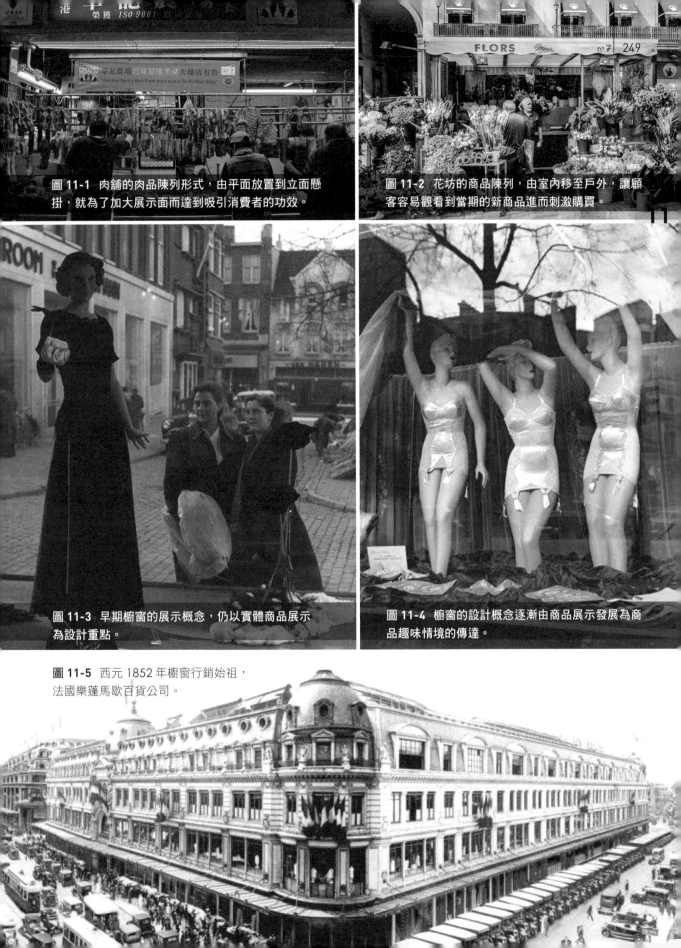

圖 11-1　肉舖的肉品陳列形式，由平面放置到立面懸掛，就為了加大展示面而達到吸引消費者的功效。

圖 11-2　花坊的商品陳列，由室內移至戶外，讓顧客容易觀看到當期的新商品進而刺激購買。

圖 11-3　早期櫥窗的展示概念，仍以實體商品展示為設計重點。

圖 11-4　櫥窗的設計概念逐漸由商品展示發展為商品趣味情境的傳達。

圖 11-5　西元 1852 年櫥窗行銷始祖，法國樂蓬馬歇百貨公司。

112 櫥窗展示的視覺行銷特性

眾多的展示之中,幾乎找不到一個展示是不包含行銷目的,櫥窗展示也是如此。櫥窗展示乃是「視覺行銷」中的一種商品視覺化手法,具有品牌傳播和促進銷售之目的,所以讓我們來了解,櫥窗展示和其他的傳播媒體在行銷上有哪些差異,其視覺行銷特性如下:

1. 實物性

現代人消費時所考量的不僅是實用性的功能,更考慮到質感與個性化,因此以實物作為媒介,更具有說服力。

2. 立體性

立體性是櫥窗展示中一項重要的行銷元素,重視 3D 的空間效果。這種展示有助於顧客從多種角度來觀看商品,使其得到更多且全面的訊息。

3. 藝術性

在某種意義上,櫥窗展示是一種環境建造藝術,視覺的美化總讓人忘記櫥窗的商業機能,而只為它的美所陶醉。

4. 商業性

櫥窗的製作目的最終還是在於商業營利,藉由美化商品刺激購買欲望,產生消費行為,並結合時尚文化及市場定位,把商品塑造成具有象徵意義的產物,從而達到促進銷售的目的。

5. 時效性

櫥窗展示並非恆久不變,必須在固定的時段內替換,例如季節性或重大節日時期,使消費者產生新鮮與活絡的良好印象。

6. 科學性

整合行銷策略運作與消費者心理學的運用,搭配 AIDCA 視覺設計法則,為櫥窗展示提供良好的設計思考引導。

如今商業發展蓬勃,行銷學理運用普遍,整合營銷傳播(IMC)的概念也處處可見,不論是內容整合還是資源整合,兩者都到建立良好的「品牌與顧客」的關係上來。櫥窗展示的行銷目的和其他傳播媒體大同小異,而其特質則在於實體性,這也正是展示媒體所具有的最大優勢。

11-3
櫥窗設計的構成要素

櫥窗是由不同色彩、造型、材料、空間大小比例等所組成，不同的組合就會給人不同的視覺印象。櫥窗設計工作中所謂的「構成」，是指考慮商品的展出要以何種方式組成並表現出來，所以展出的東西一定要兼具「美觀」與「看得懂」。簡單來說，不合適的構成有損商品特徵，減低商品價值。因此，進行櫥窗展示設計時，應針對以下八項要素進行評估：

1. 品牌形象

人們對品牌形象的認識是基於組成品牌形象的各種要素，如屬性、名稱、包裝、價格、聲譽等。品牌及其價值的高低會影響櫥窗展示呈現給消費者的價值感受、視覺效果及消費者的觀感（圖 11-6）。

2. 商品類型

櫥窗中展示的商品特性，是決定展示設計風格的關鍵，可以性別、流行主題、議題與功能等作為主題表達。在商品流行表現的考量下，商品類型應該具有季節、節日、時事等時間性的變化（圖 11-7）。

圖 11-6 品牌元素的呈現直接影響消費者對櫥窗的觀感。

圖 11-7 櫥窗展示的商品特性是櫥窗設計風格呈現的主要走向。

圖 **11-8** 當年度的流行色彩、商品固有色彩,都是構成櫥窗色彩的重要元素。

圖 **11-9** 櫥窗的裝飾物件直接關係主題的呈現,材料產生的印象,可影響消費者對商店的概念。

圖 **11-10** 櫥窗的長寬比例會影響著店鋪外觀,如可控制的情況下,長寬比例盡量避免 1:1,方能造就出較佳的定向張力之視覺效果。

3. 色彩配置

展示的視覺效果,除了形態美之外,色彩佔有決定性的關鍵,它給參觀者最直接、最深刻的印象。商品特性(商品固有色彩)與主題之結合,將會影響櫥窗展示空間和構成元素間的色彩配置。此外,當年度的流行色彩,也是櫥窗陳列設計、相關人員配置色彩必須熟悉的指標之一。所以,櫥窗展示設計中的色彩計劃,是構成櫥窗相當重要的一個元素(圖 11-8)。

4. 裝飾物件

櫥窗展示的裝飾物件除了配合商品特性外,也會因應設計師們想呈現的風格,在裝飾物件的材質、色彩上進行不同的配置,例如:森林系商品可能以木頭、綠色植物及高明度的背景或物件來配置。裝飾物件的材質感是透過人的視覺、觸覺等感觀,而對材料產生的一種印象,這種印象可影響消費者對商店的概念,因此應配合展出的目的來選擇裝飾物件(圖 11-9)。

5. 空間比例

不同商店的規模,將會關係到櫥窗展示區域變化,以觀賞面的長寬比例分類,一般分為以下三種:大(3:6)、中(3:4)、小(3:2)。商店空間與櫥窗設計的關係,也應考量商店內在與外在、入口意象、商店周圍環境等視覺感受適切性的問題。尤其是櫥窗的深度,直接關係到櫥窗立體感強化的重要因素(圖 11-10)。

6. 主題呈現

　　櫥窗展示主題會因應不同品牌、營業場所或時間性改變，而有所不同。櫥窗的設計主題一定要符合商品、店家的品牌形象，然而櫥窗展示主題的選擇有很多，如節日、節氣、慶典活動、重大事件等，都可以融入商品陳列中，營造一種特殊的氣氛，吸引消費者注意（圖11-11）。

7. 構成手法

　　視覺化的商品展示陳列是以商品為主體來進行陳列，這種強調感性效果的商品陳列，須依據展示商品的數量、空間特質，產生不同的構成組合。不同的構成手法能突出不同商品的特徵，並方便消費者觀看商品與認識商品。構成手法相關內容，可參考本書5-5「視覺化商品陳列的手法與構圖」單元（圖11-12）。

8. 照明

　　櫥窗展示的照明設置，主要以商品訴求及主題呈現之整體氛圍為主，如以商品訴求為主，照明設計多以不同照射角度之聚光燈來強調商品；如果以氣氛為主，較常出現間接光源或不同色彩之光源，來強調櫥窗整體之視覺效果。此外，也可以依照燈具的配置方式，把櫥窗的照明分為：整體照明、局部照明、裝飾照明、指示照明四大類（圖11-13）。

圖11-11 櫥窗展示主題一定要配合商品、店家的行銷目的，營造特殊的氣氛吸引消費者。

圖11-12 櫥窗構成手法依據展示商品的數量、空間特質，產生不同的構成組合。

圖11-13 櫥窗的照明設置以商品訴求及主題呈現為主要目的。

11-4 櫥窗設計的 視覺表現手法

圖 **11-14** 直接展示手法是將裝飾物件的運用減少到最小程度並兼顧主題的表達。

針對特定時期銷售的重點和消費者的分析，陳列設計師要選取不同的陳列設計手法，運用燈光、色彩、道具、POP 等不同的元素進行組合，整合出一套最適合品牌特點的陳列設計方案。以下有五種常見的手法可以提供櫥窗設計者參考。櫥窗設計的視覺表現手法：

1. 直接展示

直接展示是指將道具、背景的運用減少到最小程度，讓商品自己說話。運用陳列技巧，通過對商品的折、拉、疊、掛、堆，充分展現商品自身的形態、質地、色彩、樣式的視覺表現手法。這種手法是屬於技術難度較高的視覺表現手法，如果陳列技巧不夠深厚，恐會有弄巧成拙之虞（圖 11-14、11-15）。

圖 **11-15** 直接展示手法是運用陳列技巧，通過對商品的折、拉、疊、掛、堆，充分展現商品特色的視覺表現手法。

2. 寓意與聯想

寓意與聯想是指運用大眾都能理解的具象形式，例如：某一環境、情節、物件、圖形、人物的形態與情態，喚起消費者的種種聯想，產生心靈上的某種溝通與共鳴，以表現商品蘊含的特性。寓意與聯想也可以用抽象幾何道具通過平面的、立體的、色彩的表現來實現。借用超現實主義的表現概念，櫥窗內的抽象形態加強了人們對商品個性內涵的感受，不僅能創造出一種嶄新的視覺空間，而且具有強烈的時代前衛風格（圖11-16）。

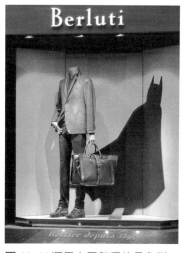

圖 **11-16** 運用大眾熟悉的具象形式，以表現商品蘊含的特性。

3. 誇張與幽默

合理的誇張手法，能將商品的特點和個性中美的因素明顯誇大，強調事物的實質，給人新穎奇特的心理經驗衝擊，這種創意概念十分接近「馴質異化」、「異質馴化」的創意形式。貼切的幽默，往往通過風趣的情節，把某種需要肯定的事物，無限延伸到漫畫式的誇張程度，充滿情趣，引人發笑，耐人尋味。幽默可以達到既出乎意料、卻又在情理之中的視覺效果（圖11-17）。

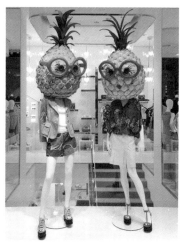

圖 **11-17**「馴質異化」、「異質馴化」的創意形式可以達到既出乎意料之外、又在情理之中的視覺注目效果。

4. 廣告語言

在櫥窗設計中恰當地使用一些廣告語言、促銷用語、簡短的雙關語，皆能強化主題，引發銷售。然而，櫥窗廣告只能是簡短的標題式廣告用語，不能像報紙、雜誌廣告那樣用較大篇幅的文字來展示深遠的意義，因此設計者在撰寫廣告文字時，必須使整個櫥窗設計與表現手法保持一致，同時也要生動，富有新意，才能喚起人們的興趣又易於朗讀、記憶（圖11-18）。

圖 **11-18** 櫥窗設計使用廣告用語、簡短的雙關語，更能強化主題，引發銷售。

5. 系列展示

系列展示主要是針對同一品牌、同一生產廠家的商品陳列，或者是店家中同一類關聯性商品的商品陳列。能夠達到視覺形象的加乘作用，通常可以通過表現手法、道具、型態、色彩的某種一致，或者通過在每個櫥窗構成，保留住某一固定的型態或色彩，將其作為標誌性的符號，從而達到關聯性的系列氣勢效果（圖 11-19）。

隨著商品經濟的快速發展，一成不變的傳統商品展示方式，早已不能適應商業行銷的需求，只有創意新穎、風格獨特的櫥窗設計，才能吸引行色匆匆的腳步停下。如何在短短幾秒鐘內吸引顧客的眼球，這是每個店鋪經營者進行櫥窗設計時應考慮的一個問題，也是櫥窗設計者永遠都要面對的難題。

圖 **11-19** 愛麗絲夢遊仙境關鍵場景標誌性的符號，串起關聯性的系列效果。

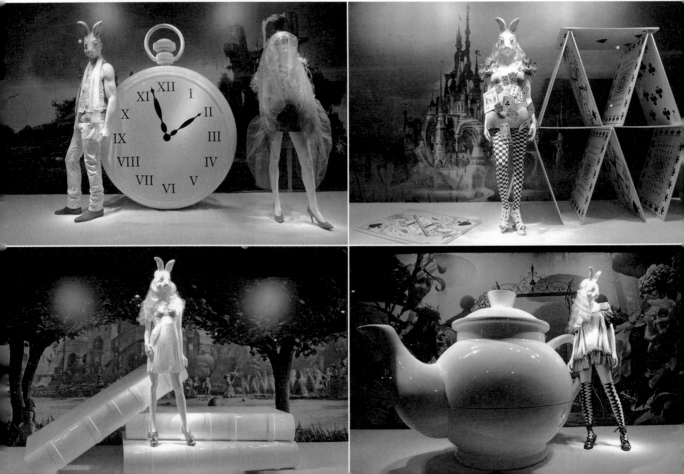

115
櫥窗設計製作的步驟

　　零售終端店面設計中，櫥窗扮演著「靈魂和眼睛」的角色，櫥窗主題設計的好壞幾乎與品牌的生命力相關聯。然而在櫥窗陳列設計中，策劃就是誕生這個「靈魂和眼睛」的關鍵。在櫥窗陳列設計的策劃過程中，考慮到品牌的同時還需要考慮到文化的影響，無論櫥窗或賣場都需要密切的結合，才能將品牌充分的滲入目標消費群體之中，擴大品牌影響力，佔有更大的市場。

　　然而，櫥窗的設計製作的過程中，也容易出現各種問題，比如策劃階段只考慮美觀性或只顧及展示產品，而忽視目標人群的感受；在執行施工的過程中，因求好心切而聚焦於細節之中，因過度追求細節而改變最終的設計主題。因此，專業的策劃不僅決定了櫥窗的「命運」，同時也是嚴格、理性的執行流程的依據。以下就策劃與執行的四大流程來進行說明。

（一）第一步：腦力激盪—策劃案新鮮出爐

　　以團隊發想策劃為主，先清楚界定行銷的目標（形象、促銷、節氣），蒐集相關資訊，共同分析資料、解讀資料，討論品牌與產品的特質，以及從目標消費群出發，了解製作預算與完成時間，明確設定適當的主題。最終根據行銷目標，策劃產出可以達成行銷目

標的櫥窗設計概念方案。簡單說這個概念化階段，就是在釐清許多抽象的問題，也就是要不停地問自己：「為什麼而做？」是為了促銷？為了品牌形象？為了季節氣氛？為了節慶？還是……？

（二）第二步：概念視覺化─繪圖、模型的溝通

根據第一步「腦力激盪」產出的櫥窗設計概念方案，將抽象的概念構想，透過圖像以視覺化或實體模型製作，使抽象的創意概念具象化、實體化，藉此自我溝通、團隊溝通，便會發現更多抽象構思的盲點。此時，再經由個人經驗或團隊思考將創意構想的困難解決，往前推進至更完善與可行的境界。簡單說這個視覺化階段，就是在思考：「要怎麼做？」清楚的確定主題、修正構思，選定商品，決定櫥窗構圖，繪製彩色透視圖與施工圖。

（三）第三步：列製材料清單─將繁雜的材料表格化

根據第二步「概念視覺化」的最終圖像或實體模型，逐項開列材料清單。一般而言，一個櫥窗的材料清單少則三、四十項，多則上百項，因此千萬別高估自己的記憶力，還是老老實實地將清單清楚地羅列完成，包括數量、規格、色彩甚至品牌。通常材料清單有二種，分別為「自購清單」與「發包清單」。

自購材料清單的採購，在目前的材料市場選擇性非常大，一般性材料從建材行到手工藝材料行，要找到自己想要的適合材料並非難事。但要找到適合的特殊材料，需要考慮材料的性能、效果與美觀性，還要考慮到合理的節約預算，皆成為櫥窗材料採購的難度，所以櫥窗設計工作者在日常生活中，如果發現創意素材就要及時的將廠商資料記錄下來，並自行分類，以備不時之需。

專業道具製作的發包，最重要的是發包製作的圖面。有了完整、詳盡的圖面，與製作廠商溝通便不會因誤解而延誤時效。由於專業屬性不同，各種專業的施工圖面不見得都能準確地完成，但至少要有一份標示尺寸、材質的彩色透視圖，用來作為溝通與驗收的標準。另外，在實際的櫥窗道具製作發包中，還要考慮發包道具的可複製性，甚至批量生產的效益。簡單說這個執行階段，就是在思考：「誰來做？」以時效、行銷目的為目標，掌控預算、列置材料清單與分工執行。

（四）第四步：櫥窗安裝製作─方案實施，細節到位

完美的櫥窗誕生需要各個專業的協作完成，其中策劃與安排便是重要的工作。在櫥窗製作過程中，要遵循「從大到小」的原則，就是先鋪大面再調整細節。只有在大的框架製作完成之後，調整細節才不

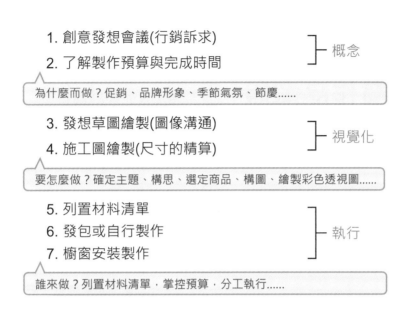

1. 創意發想會議(行銷訴求)
2. 了解製作預算與完成時間　──｜ 概念

為什麼而做？促銷、品牌形象、季節氣氛、節慶......

3. 發想草圖繪製(圖像溝通)
4. 施工圖繪製(尺寸的精算)　──｜ 視覺化

要怎麼做？確定主題、構思、選定商品、構圖、繪製彩色透視圖......

5. 列置材料清單
6. 發包或自行製作　──｜ 執行
7. 櫥窗安裝製作

誰來做？列置材料清單，掌控預算，分工執行......

圖 11-20 櫥窗設計製作的步驟。

會影響工序的順暢。除了上述的「從大到小」原則之外，還有從上而下，從內而外的安裝、擺設順序原則，如地板、牆面的刷漆工作，便是最佳的説明。這個階段也是屬於執行階段，簡單說就是在總合實踐：「為什麼而做？」、「要怎麼做？」、「誰來做？」一切的過程是如此的理性在進行著（圖 11-20）。

櫥窗是消費者接觸商品的第一站，細節的注意更是不能馬虎，經常容易忽略的是櫥窗玻璃的清潔、櫥窗地板的角落清潔、櫥窗道具裝設零件的隱藏、燈具的外殼清潔等，工作既多又雜，唯有耐心的逐項完成，才能維護消費者對品牌的良好印象。

櫥窗製作的目標是使櫥窗設計方案明確的反映品牌文化、吸引消費者。策劃者需要充分瞭解品牌精神及商品的賣點，做到正確展示並賦予時尚文化及藝術品味。櫥窗設計是品牌面對消費者最直接的廣告，是品牌理念及商品資訊最直接的傳播途徑，成功的策劃是完美櫥窗靈魂的第一步，同時也是陳列設計師必須要掌握的重要一環。

11/6
創意櫥窗作品解說

對於櫥窗策劃與製作的能力精進，除了瞭解上述的相關基本知識之外，大量的觀摩優秀櫥窗作品，也是精進能力的必經途徑。櫥窗創意與行銷結合的表達方式不勝枚舉，為了提升櫥窗設計、製作的學習效率，以下將常見的十種創意櫥窗進行解說與觀摩。

（一）櫥窗創意：框中框

「框中框」的創意表現，其視覺構圖上很像是攝影的構圖概念，把櫥窗的外框視為攝影照片的外框，把櫥窗內的「框」視為攝影構圖中窗戶、門的外型。這種「框」的作用，在櫥窗構圖中具有指引、強調主體商品的視覺引導功用（圖11-21），並且具有優化空間層次的視覺效果，（圖11-22），適合被運用於櫥窗縱深不足的空間中（圖11-23、11-24）。

（二）櫥窗創意：影子的趣味

影子在一般人的心中，常有一種主體延伸的意涵，在插畫中也常被運用成對內在心理外顯表達的形式。在櫥窗設計的主題表達，常以「影子」的意象來反應現實、訴說精神意涵，讓它不只是光影變化，更被賦予精神意識，具有探索「本我」的思維意義（圖11-25、11-26）。櫥窗設計常配合燈光的位置，來設置這種強化後的影子，能突顯櫥窗商品潛在的表徵意義，（圖11-27）。這類型虛實交錯的表現手法，其製作成本雖低，但能吸引注目並敲響消費者內在共鳴的效果。

圖11-21 櫥窗中的框具有強調、聚焦的功效。

CHAPTER
11

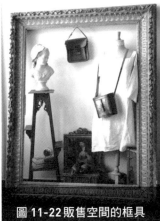

圖 **11-22** 販售空間的框具有劃定範圍的視覺作用。

圖 **11-23** 大小不同的多框運用使視覺產生分隔作用，可令單調的背景更顯豐富。

圖 **11-24** 框的用法，就達到強調、聚焦的功效。

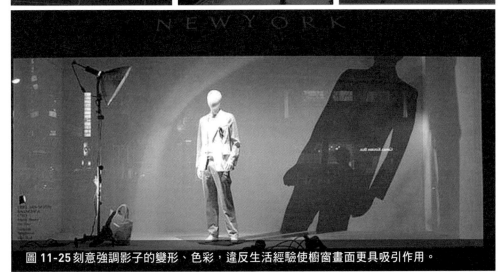

圖 **11-25** 刻意強調影子的變形、色彩，違反生活經驗使櫥窗畫面更具吸引作用。

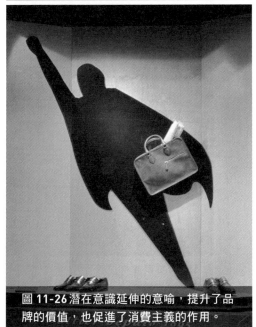

圖 **11-26** 潛在意識延伸的意喻，提升了品牌的價值，也促進了消費主義的作用。

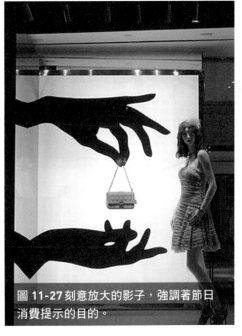

圖 **11-27** 刻意放大的影子，強調著節日消費提示的目的。

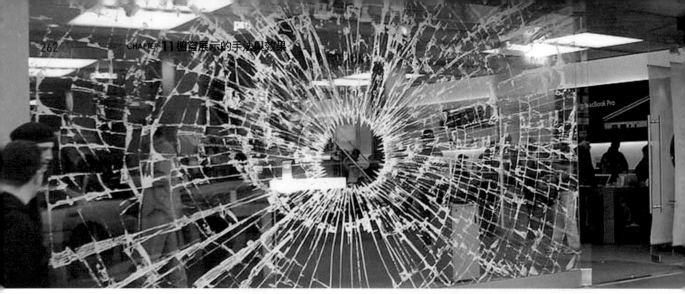

圖 11-28 大櫥窗陳列小商品，視覺焦點指引是絕佳的解決方案。

（三）櫥窗創意：視覺焦點指引

　　視覺焦點指引創意，在櫥窗設計中最容易達成展示目的，因此運用最廣，主題的限制也最少。視覺焦點指引常利用一些具有指向性的設計元素，讓觀眾的眼神跟著櫥窗的視覺元素所引導，完成對展示商品訊息的關注與吸收，例如：色彩、人物、動作、眼神、留白、圖像造型等。以下列出幾個常見的櫥窗引導視覺方法和技巧。

1. 焦點物件的指引

　　在櫥窗觀賞畫面中出現的焦點物件，小的或大的焦點物件皆可以稱之為點，它是相對於櫥窗觀賞畫面，並非絕對的大小定義說法。在櫥窗觀賞畫面中出現一個大小適當的點（不一定是圓形）時，就可以很快吸引住觀眾的眼球（圖 11-28）。當再出現一個點時，此刻觀眾觀察畫面時的注意力就會變分散。當遇到大小不同的點同時出現時，視覺首先會關注較大的點，接著是較小的點。在櫥窗設計中則盡量不使用上述多焦點的設計，以利單純、明確的指引效果（圖 11-29）。

圖 11-29 運用線材道具的方向性特質，達到商品指引的作用。

2. 動作的指引

　　櫥窗畫面中動作的指向性，可以通過輔助道具擺出的各種姿態來體現，也可以通過輔助道具的方向、位置或畫面構圖配置，共同完成對展示商品的指向。在輔助道具動作的挑選上，盡量使用動作幅度較大且誇張的造型元素，來完成對於「動」的指引訴求（圖 11-30、11-31）。

3. 眼神、手勢的指引

　　觀眾會隨著櫥窗中輔助道具眼神、手勢所指的方向，朝著眼神、手勢所指示的位置被引導過去。這樣的設計會暗示觀眾的眼睛，跟隨輔助道具的指引方向，關注到指定的展示商品上。這是一種利用輔助道具的眼神、手勢，引起觀眾關注展示商品的另一種設計技巧（圖 11-32、11-33）。

圖 11-32 目光指引雖然不直接，但也不失為另一種指引的好方法。

圖 11-30 手勢的動作意涵，同時完成了商品展示的指引與品牌價值的提升。

圖 11-31 強調手勢動作意涵，傳達了動作所帶來的品牌價值意義

圖 11-33 誇大的道具，對指引的設計產生了更大的作用。

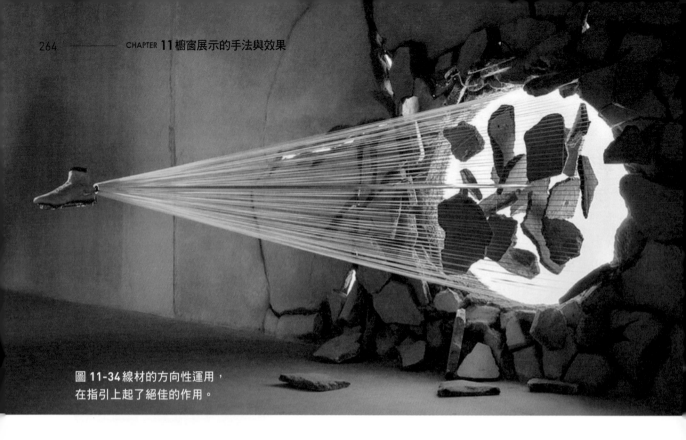

圖 11-34 線材的方向性運用，
在指引上起了絕佳的作用。

圖 11-35 明確的指引，觀眾目光有了關注的
目標。

4. 線、箭頭的指引

如果要給觀眾點明要關注的內容，最直接的方法就是利用線、箭頭元素的指向，這樣可以很方便的對觀眾的眼睛，進行方向上的引導，達到觀眾注意展示商品的目的。在使用長線、短線、箭頭元素時，一定要注意加在要進行明確指向的目標上，千萬不要無目的為了加而加（圖 11-34、11-35）。

5. 色彩的指引

色彩所具有的指向性，可以直接將主體從眾多的干擾元素中輕易的突出，並立即抓住觀眾的視覺目光。當畫面出現多種顏色時，眼神首先會聚焦在那些對比性強、面積大的顏色上，接著再找另外一種顏色，將全部瀏覽完成。

圖 **11-36** 運用單純的背景留白襯托主題也是一種另類的指引手法。

色彩聚焦的核心作用就是把要突顯的內容突出化、對比化及聚焦化，讓觀眾的視線停留於此，就能看到設計者想要傳達的訊息。當我們在進行這類型設計時，可運用反差比較強烈的對比色來突顯主要內容；如果畫面中的顏色較多時，可以利用色彩的面積大小，來給畫面出現的所有訊息進行重要層次的分級（圖 11-36）；也可以運用留白設計來突顯商品，如果說上述的幾種方法是在做色彩加法的設計，那麼留白便是在做色彩減法的設計，以便優先發現那個沒有任何干擾物的展示商品（圖 11-37）。

圖 **11-37** 單純的色彩對比成為最自然的目光指引。

　　「視覺焦點指引」的櫥窗創意，就商業行為而言，是最容易被業主、觀眾所接受的設計創意手法，上述五種常見的手法，十分容易被應用在各種商品上，尤其是商品體積與櫥窗空間比例懸殊的客觀條件下，更是覺得它的好用之處。

（四）櫥窗創意：好用的心造型

　　有言道：「言，心聲也；書，心畫也。」心似乎是所有抽象與具象訊息的轉換站。善變的心，也成了櫥窗設計師傳達抽象的「心意」與「新意」時，最愛的視覺題材。閨房之心、愛情之心、親情之心（圖 11-38 ～ 11-40），都可以藉著「心造型」的虛實變幻，塑造出情感的意境，結合特定的節慶時段，完成購物提示的行銷目的於無形之中。正所謂：「心在哪裡，風景就在哪裡。」

圖 **11-38** 虛像的心型，更合適應用於櫥窗玻璃上。

圖 **11-39** 圖中由點、線、面構成的心型造型道具，其特有的通透性適合做為小型零售店的櫥窗背景。

圖 **11-40** 各類溫馨的節日，心型道具總適合作為節日購物的提示符號。

圖 **11-41** 促銷期的櫥窗一般預算都較不充裕，這樣的文字訴求手法，似乎最適合不過了。

（五）櫥窗創意：促銷文字的提示

在第四節的櫥窗設計的視覺表現手法中，所提到的「廣告語言」手法，便是此一類型的櫥窗創意。一般而言，作為促銷的櫥窗設計，其預算相對於其他手法的櫥窗設計，是明顯的偏低許多。在這種情況下，促銷文字直白的應用，似乎成為最適合的櫥窗創意。這類型的櫥窗主題文字是主要的視覺目標，至於使用何種裝飾物來輔助似乎也變得沒有那麼重要了，但與其業種的關聯性依舊是必須有所契合的，例如服飾店，常會以裸身的模特兒道具作為「搶購一空」的隱喻。在色彩的運用上顯然有一明顯的特徵，就是對比強烈的配色，才能使行色匆匆的行人能夠迅速注意、接收到促銷的訊息（圖 11-41～11-43）。

圖 **11-42** 櫥窗玻璃上張貼大面積的促銷文字，遮蔽櫥窗換來更直接的促銷訊息宣告。

圖 **11-43** 瓦楞紙製作的貨籤造型促銷文字，製作成本有限，創意卻無限的衝擊著消費者的視覺。

（六）櫥窗創意：尺度比例的對比

　　這類型的櫥窗創意，乃展示設計中美的形式之一，也是「馴質異化」的創意原理。藉由觀眾的心理經驗、視覺經驗的違和與衝擊，產生視覺的注目，如尺度比例的大小互換，便對行銷的目的進行了強烈的論述。舉例來說，圖 11-44 該女裝品牌就運用此一手法來小化男性而優化女性，以博得女性的認同，而圖 11-45 也有異曲同工之妙；圖 11-46 此一香水專賣店是將鼻子的局部放大作為主要的視覺焦點，以小化香水商品，強調對顧客嗅覺滿足的努力，以彰顯其嗅覺服務的專業。尺度比例的大小對比現象，不僅是吸引目光的創意手法，也是爭取目標對象認同的絕佳表達形式。

圖 11-44 本圖小化男性優化女性的比例運用，除了符合展示設計特有的美的形式外，也吸引了路人的目光。

圖 11-45 這類比例尺度對比的櫥窗創意，不禁令人聯想起小人國的童話故事。

圖 11-46 局部的鼻形特寫突顯了視覺主題，符合了該店商品的特質。

（七）櫥窗創意：層次空間的塑造

　　層次空間塑造的櫥窗創意，來自立體構成中的「層面構造」原理，運用面材的層面間隙組合，輔以燈光，將空間塑造出更多層次的視覺效果。此一創意表現手法，最適合使用於深度不足的櫥窗之中，一般都是運用板材（面材）不佔空間的薄度，將有限的櫥窗深度分為三個空間層次來建構，使用燈光所產生的光影變化，令空間感豐富，修飾了原櫥窗深度不足的缺陷，強化空間的層次效果（圖 11-47 ～ 11-49）。

圖 11-47 過深的櫥窗空間，運用層次空間的塑造也能修飾櫥窗空間的空曠感。

圖 11-48 層層堆疊的空間變化，使有限的櫥窗空間顯得層次無窮。

圖 11-49 玻璃上的造型貼紙，使視覺產生了空間層次的變化。

圖 **11-50** 平行反射的無窮鏡射令空間產生了無限延伸的視覺效果。

（八）櫥窗創意：令人好奇的錯視

錯視是指通過幾何排列、視覺成像規律等手段，製作出視覺欺騙成分的圖像，引起視覺上的錯覺，達到藝術或者類似魔術般的效果。錯視分為三種：幾何學錯視、生理錯視、認知錯視，在櫥窗設計的創意中，運用錯視作為視覺效果的作品較為少見，因為在有限的櫥窗三維空間中，觀眾的觀賞位置是可以移動的，在觀眾無固定視角的前提下，要製造出幾何學錯視、生理錯視還有認知錯視是比較困難的，除非是將錯視圖像繪製在二維的櫥窗背景上。以下的櫥窗在空間條件上都有特殊的運用條件，如圖 11-50 真實的櫥窗深度並不用太大，只運用兩面鏡子（背景是一般鏡子，玻璃則是貼上遮光度高的隔熱紙）平行互相反射，即可產生無窮反射的視覺現象，然而這樣設計的櫥窗在白天效果是不明顯的。而如圖 11-51、圖 11-52 則是運用畫面構成的斜線、疊紋來達成某些特定視角的錯視效果；換言之，如果親臨現場觀賞時，則會因為觀賞位置、眼睛的透視現象，視覺效果應是不如照片明顯的。

圖 **11-51** 運用一點透視的空間構成，塑造了空間視覺消失點的特殊現象。

圖 **11-52** 以文字作為疊紋的基本元素，使觀賞者因移動而產生紋路的動態變化。

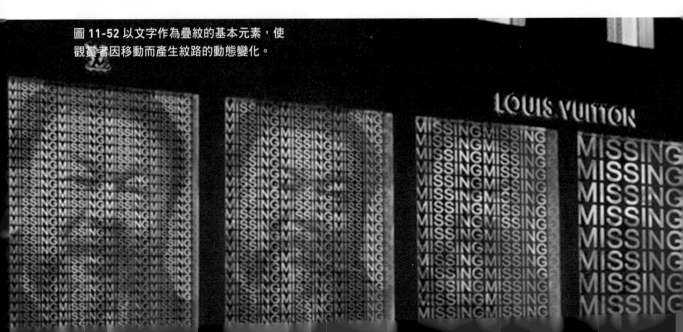

圖 **11-53** 戶外部分的道具將因氣候受損或髒汙，
都是此類櫥窗創意必須預設的成本。

圖 **11-54** 這種來勢洶洶的破窗姿態，路過
行人不注意也難。

（九）櫥窗創意：突破玻璃的限制

這類型的櫥窗創意，在製作上的施工技
法需要有較多的經驗值，才不會有施工失敗
的疑慮。其施工關鍵在於玻璃面的黏貼技法
（本書第九章：空間裝飾的應用與施工）以
及櫥窗外道具的懸吊固定技法。為了日後的
安全考量，道具所使用的材料要盡量選擇輕
量化，以免因戶外的氣候變化而掉落，產生
戶外行人的危險。為了避免遭到刻意破壞，
櫥窗外的保全也不能忽略，畢竟創意是需
要付出比競爭者更多代價的（圖 11-53~11-
55）。

圖 **11-55** 此類櫥窗創意對於保全的措施準
備似乎也是必須的。

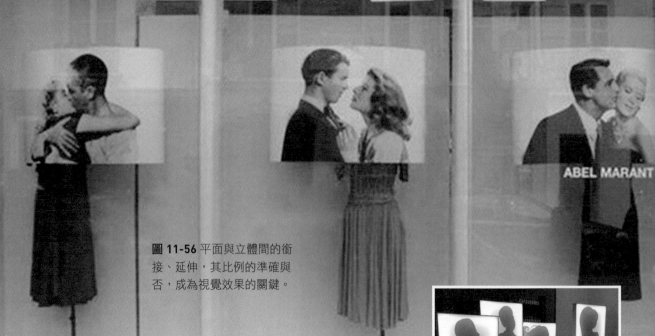

圖 **11-56** 平面與立體間的銜接、延伸，其比例的準確與否，成為視覺效果的關鍵。

（十）櫥窗創意：平面與立體並置

　　這類型的櫥窗創意，表現概念上有點類似立體主義的藝術風格，也就是我們熟悉的抽象派、抽象主義，立體主義反對「自然再現」的概念，「將不同視角的觀點，並置在同一畫面上」為其主要特色。平面與立體並置的櫥窗創意，企圖在平面的道具上征服空間與時間的限制，借用簡單的道具與商品的力量，賦予商品不同的的意義與價值（圖 11-56~11-58）。

圖 **11-57** 在平面道具中賦於立體商品新的意義與價值。

　　櫥窗是零售業特有店頭廣告，透過理性的行銷規劃與藝術的商品陳列手法，使商品更加出眾醒目；櫥窗也是視覺行銷中的商品視覺化策略（Visual Merchandising Display, V.M.D），擔負著形象、提案的功能，其運用各種展示道具、技巧與創意，將商品的特性展現出來，並結合時尚文化及產品定位，把商品塑造成具有美感價值與象徵意義的產物。

　　櫥窗設計工作結合了「道具製作」、「空間規劃」、「空間裝飾」三項專業為一體的展示設計專業工作，藝術與創意成分的要求，比起其他的展示專業工作還要高得許多；本章最後一節提出了十種櫥窗創意供讀者參考，其視覺創意與商品特性的完美結合，不僅提升了商品的價值，也是吸引消費者駐足觀賞的重要原因。

圖 **11-58** 藉由名畫的局部延伸，呼應了櫥窗的商品展示，也提升了品牌的價值。

 重點整理

1. 櫥窗設計過程是一種典型的設計過程，包括概念、視覺化、執行三個階段。

2. 以行銷經營的角度而言，櫥窗媒體被稱為 V.M.D，猶如是一個零售店大型的 P.O.P（店頭廣告）。

3. 櫥窗陳列設計為品牌商品一項重要的展示平臺，為吸引消費者關注，櫥窗陳列設計透過設計應用的介入，其八大視覺設計元素，皆是有效影響消費者視覺感受的媒介。

4. 櫥窗設計的視覺創意表現手法雖多，但大致可分為五大類：直接展示、寓意聯想、誇張與幽默、廣告語言、系列展示。

 延伸思考

· **櫥窗，是城市街頭的美麗方式，也是商店的臉面。你認為櫥窗設計在設計產業當中有著怎樣的定位？**

空間設計的
規劃與程序 CHAPTER
12

12.1

展示空間的理念表現

展示設計的空間設計包括的範圍相當廣泛,從最小的櫥窗,到一般的專賣店、概念店、短期的潮店,還有大型的會展、博覽會都是屬於展示的空間設計。由於種類繁多、各業種需求不同,無法一一詳述,僅能以展示的空間設計之原則、原理來進行說明,讓讀者能夠在建立基礎概念之後,依照原則、原理發展出個人對展示空間設計的創意詮釋,表達個人獨特的設計風格。

展示空間設計師在開始著手具體設計之前,需要先有一個理念,這樣理念的形成是綜合了行銷目的、風格類型、預算的考量。而理念簡單的說,就是設計者在設計的過程中,依據中心設計思想,表現所有具體的視覺設計。

理念是抽象的概念,如何將概念視覺化呈現給觀眾?在展示空間理念視覺化的表現中,包含以下四大要項:一、掌握心理需求;二、確立整體風格;三、強調實際功能;四、營造恰當的氣氛,上述的四大要項則兼顧著實用與美觀的雙重考量。接下來將就這四大要向來進行進一步的說明。

一、掌握心理需求

展示空間是一種環境傳達，存在的重要目的之一就是傳達訊息和意念。因此，抓住發訊者和受訊者的心理動向，是設計者必須先確立的理念根本。設計者所要掌握的心理需求來自兩個層面，一是主辦單位（發訊者：業主），另一個是目標對象（受訊者：觀眾）。展示空間設計者在設計的過程中所扮演的角色，是主辦單位（業主）和目標對象（觀眾）的溝通者，所以設計者除了滿足觀眾需求外，也須顧及業主的行銷需求。

圖 12-1 對於異於一般生活經驗的空間氛圍皆有好奇的心理產生。

（一）觀眾的心理需求

1. 好奇需求

期待見到新奇的空間與展品（圖12-1）。

2. 互動需求

希望進一步的了解看到的東西，有觸摸、參與的需求（圖 12-2）。

圖 12-2 為滿足好奇的心理，動手觸摸、操作成為必然的行為。

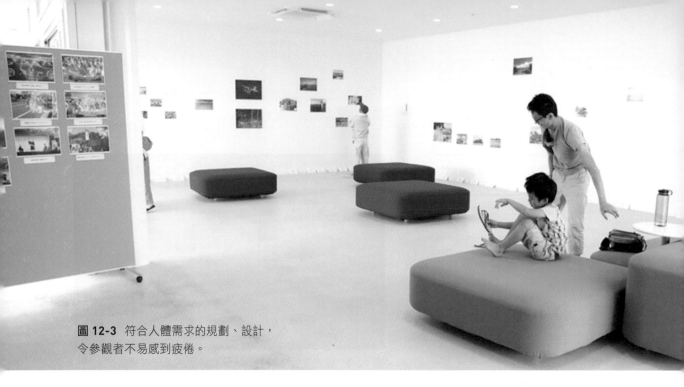

圖 12-3 符合人體需求的規劃、設計，
令參觀者不易感到疲倦。

3. 舒適需求

　　符合人體工學的空間之實用功能，如：
休憩、操作、空調、衛生（圖 12-3）。

4. 尊嚴需求

　　觀眾潛意識中，都認為自己是展示空
間的主角，接待的禮遇、洽談的隱私之需
求，已成為基本的需求要件（圖 12-4）。

（二）主辦單位的行銷需求

1. 傳達訊息需求

　　這是展示空間最主要的需求，傳達品
牌形象、行銷目的，使目標對象理解、認
同（圖 12-5）。

圖 12-4 洽談空間（二樓）的配置避開參觀動線，滿
足了參觀者的尊嚴需求。

2. 視覺刺激需求

出於宣傳、競爭的目的，要求注目性效果的提升，以獲取更多目標對象的關注（圖12-6）。

3. 個性化的需求

符合企業形象的空間個性化塑造，提升觀眾對品牌識別與記憶的需求（圖12-7）。

4. 主動保護需求

保護、承載展品與觀眾的安全需求（圖12-8）。

圖 12-5 品牌名稱的明顯呈現，是展場中識別、傳達的主要行銷需求。

圖 12-7 圖中的空間圍合造形物與坡璃材質的高架地板，塑造了視覺的個性，提升品牌記憶度。

圖 12-6 為獲取注目效果，運用大量植栽布置，與其他品牌的人造裝置物有了明顯的視覺區別。

圖 12-8 以適當的展具保護展品，是展出單位的主要需求。

圖 12-9 以蔥型人物模型突出行業特色，成為宜蘭三星蔥文化館最佳的風格表達方法。

二、確立整體風格

展示設計的理念不僅要與訊息傳達的主題一致，還需要保持視覺呈現的純粹性與統一性，意指不要把不同的風格、品味的視覺元素混雜在同一空間之中。換言之，設計者不能在任何主題中，都加入了時尚的視覺元素，避免形成一個空間大雜燴，這是確立整體風格的主觀因素。

至於另一方面的客觀因素，就是業主所提供的複雜、多樣訊息條件下，必須用同一主題風格的空間來承載。基於上述主、客觀因素，展示空間設計者必須提升文化內涵與修養，儲備豐富的視覺風格以及創新求變的適應能力，才能對展示空間理念視覺化的表現有更高的掌控度。要具體掌握空間設計整體風格，可從以下三點著手：一、突出行業特色；二、強化商品賣點；三、體現品牌形象。

（一）突出行業特色

任何行業都有其特殊的視覺符號與形象，存留在消費者心中作為識別依據。這些視覺元素正是展示設計師在為展示空間設計時必須表現的行業特色。表現行業特色最快速且有效的手法，就是運用尺度比例變化的手法，將該行業的主要產品，以陳述性展示道具的形式將其放大呈現給觀眾（圖 12-9）。

圖 12-10 以商品（椅子）的側面簡單線條來強化商品特質，也可成為展示空間風格的表達手法。

（二）強化商品賣點

　　從空間的規劃到風格的表現，都可以採取圍繞主題的方式，以強化商品賣點的手法來達到品牌個性化的呈現。同時，也是作為展示空間風格表現的重要手法（圖12-10）。

（三）體現品牌形象

　　對於相對成熟的企業品牌而言，在品牌理念成形、基本形象塑造的前提之下，展示空間僅是品牌形象對於固定地點和時間的延伸，在展示空間中借用品牌商標的展現，也是一種風格的表現手法（圖12-11）。

圖 12-11 品牌商標的知名度夠高，也可運用成展示空間風格表現的手法。

圖 12-12 品牌呈現是展示空間的實際功能之一。

圖 12-13 汽車底盤內部特色的展示,是展示空間視覺化最為平實、也是最具說服力的手法之一。

圖 12-14 隱密的洽談區規劃,可增進展示空間人員的互動。

二、強調實際功能

　　展示空間理念中,實際功能是一項基礎且務實的目標。展示空間具有以下四種主要功能:一、傳達品牌訊息(圖 12-12);二、展示商品特色(圖 12-13);三、增進人員互動(圖 12-14);四、保護展品安全(圖 12-15)。唯有具備這四項主要功能,才能使展示空間發揮基礎的機能。此外,強調實際功能成為展示空間理念視覺化最為平實且重要的一個項目。

圖 12-15 貴重展品的防竊措施,是展示空間設計的必要功能。

三、營造恰當的氣氛

　　展示空間理念中恰當氣氛的營造，可
使身在其中的觀眾，產生愉悅的心情，對展
示的溝通有極大的助益。營造空間氣氛可
採用以下四種方法：一、符號造形的語彙（圖
12-16）；二、色彩心理的意義（圖12-
17）；三、材料質感的個性（圖12-18）；四、
燈光照明的裝飾（圖12-19）。展示空間氣
氛的營造風格，依然以展出主題、行業特
色為主要目標來塑造，以便提升消費者的
品牌識別，達到行銷之目的。

　　展示空間是視覺訊息密集的場所，需
要強大的訊息凝聚力，才能吸引觀眾的目
光，這種訊息凝聚力除了訊息的企劃之外，
展示空間的塑造得宜，更可以起到事半功
倍之功效。展示空間是一種特殊的四度空
間，觀眾在這當中隨著時間的變動，而產
生了不同視角的視覺美感。

　　然而，展示空間的型態千變萬化，其
創意沒有一定的規則，無論多複雜的型態
也都是由基本的點、線、面、體塊四種型
體所組成，以下就展示設計空間的基本型
態更進一步說明。

圖 **12-16** 符號造形的應用。

圖 **12-17** 傳統文化色彩的意義。

圖 **12-18** 洞穴畫廊個性明顯的壁面材料質感。

圖 **12-19** 運用光線照明裝飾的展示空間。

12.2
展示設計空間 的基本型態

一、點

點的概念在空間裡是相對的，地球相對於宇宙是個點，就城市而言建築物也是一個點，點是空間中「相對」較小的型態。點除了圓球體，也可能是方體、柱體、錐體、或不規則的自然形體。點可以作為界定空間的元素，它可以是中心點，也可以是空間的邊界轉折位置。

然而，點作為邊界其實是一種不完全的狀態，需要依賴人的「完形心理」來「畫線」分割加以界定。由於點的物理性限制，純粹用來構成空間較為困難，一般多用於點綴、裝飾用途。點在空間排列形式上概括可分為以下三種：

圖 **12-20** 矩陣式排。

1. 矩陣式排列

　　矩陣式排列具有秩序感，也可形成塊體視覺效果（圖 12-20）。

2. 散點式排列

　　散點式排列活潑具有節奏感，給人隨興不拘謹的心理感受（圖 12-21）。

3. 曲線式排列

　　曲線式排列優美附有韻律感，具有流動性的動態感（圖 12-22）。

圖 12-21 散點式排。

圖 12-22 曲線式排列。

圖 **12-23** 線材組成的視覺通透效果，可令整體量感減弱，視覺上變得更加靈巧。

圖 **12-24** 規律的曲線構成，兼具了個性表達、空間界定以及視覺通透的多重功用。

二、線

在展示空間中，線的表情比點來得更加豐富，線的型態可粗略的分為垂直線、水平線、斜線、曲線，都有其獨特個性。直線構成的空間理性、規則、有規律，但運用不佳時會使空間顯得呆板、生硬（圖12-23）。曲線構成的空間柔美、靈巧，但流暢度設計不佳時，會讓人感覺心情不暢。

空間的界定上，線比點的作用更為明確，與面相比其開放性較高，連續性比點明顯，通透性比面更佳（圖12-24）。線具有方向性，經由視覺透視可表現出動態的效果。板材薄斷面的線性特性，常運用層面構成的手法，能產生阻隔、通透的空間界線（圖12-25）。

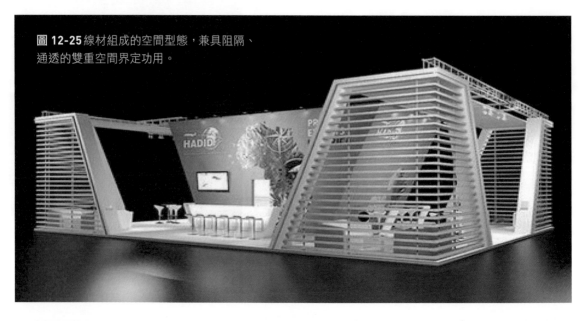

圖 **12-25** 線材組成的空間型態，兼具阻隔、通透的雙重空間界定功用。

三、面

面是展示空間中運用最多的型態元素，從施工角度來看，面材輕薄、容易加工，能迅速構築空間。面界定空間，都比點、線來得更明確，面雖無點與線的通透感，但可運用材質的透明度來彌補此一缺陷，例如玻璃、薄紗、透明塑膠等（圖12-26）。然而，玻璃、薄紗、透明塑膠等透明面材，雖可透光產生視覺的延伸，但也因此隔絕聲音、空氣的流通，故應用於展示空間時必須多方考量。面在空間中概括可分為以下二種：

（一）平直面

平直面具有剛挺、工整的特性，面的側面切口具有線的延伸感，正面又具有體的厚實感，加工後可形成閉鎖性的塊體，適用於簡潔、沉穩、精確、科技的視覺風格（圖12-27）。

圖 12-26 平直面的剛直、工整特性，適足以表現品牌個性的理性特質。

圖 12-27 視覺無法穿透的面狀材質，運用於塊體造型上，量感的壓迫變得更為明顯。

圖 12-28 施工不易的柔順、婉轉曲面造型，在會展中實屬罕見，令視覺的注目性提高了許多。

圖 12-29 曲面的韻律變化，乃表現柔順、感性最佳的基本型態。

（二）曲面

曲面的優美韻律變化，相對於平整的面，曲面更具有承受外力的功效。由於曲面造形柔美且具有節奏感，是表達柔順、溫暖、飄逸美感的最佳選擇（圖 12-28、12-29）。

四、體塊

在展示空間中，塊體是建立堅實、厚重量感的首選元素。體塊的分類有球體、立方體、角錐體、圓柱體、方柱體、圓錐體，是立體構成的六大基本型態。自然形的體塊有岩石、豆子等。厚重是體塊的優勢，但處理不妥卻容易給人壓迫、笨重的感覺。

中國庭園山水意境中的「透、漏、瘦」就提供了體塊的「減重」方案。科技的發展，技術的進步使設計師能在選擇

體塊來表現時，也能兼顧其靈巧，不讓參觀者產生壓迫感。讓展示空間的體塊感覺靈巧的方法，有以下幾種方式：

(1) 從體塊內發光（圖 12-30）。

(2) 體塊表面做反射處理，有鏡面、金屬塗層、螢光塗層等（圖 12-31）。

(3) 鏤空處理（圖 12-32）。

(4) 透明化處理（圖 12-33）。

(5) 懸吊或縮小支撐體（圖 12-34）。

(6) 讓體塊有運動感的傾斜形式（圖 12-35）。

五、基本型態與結構的契合

通過點、線、面、塊、光、色的交互應用，劃分出具體的空間層次，形成「體」的空間。在具體的展示空間中，各

種型態元素，在遠、中、近的距離視點觀賞，產生了「橫看成嶺側成峰」耐人尋味的型態變化。展示空間的配置結構是否合理，要視其基本型態的配合程度而定。恰當可與空間的型態珠聯壁合；不恰當則顯得多餘、累贅。展示空間的型態元素只是一種視覺語言，這句「話」說的是否動人，就得視設計者的人文素養與思維了。

圖 12-30	圖 12-31
圖 12-32	圖 12-33
圖 12-34	圖 12-35

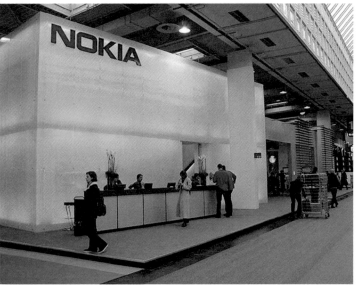

123
展示空間的構成內容

展示空間最大的特點是具有很強的流動性，所以在空間設計上採用動態、序列化、有節奏的展示形式是首要遵從的基本原則。人在展示空間中處於參觀運動的狀態，於此獲得最終的空間感受，展示空間必須以此為依據，規劃最合理的參觀動線，使觀眾完整、有效的融入展示活動，在滿足功能的同時，讓人感受到空間變化的魅力和設計的無限趣味。因此，展示空間的構成內容，其特徵的掌握、形式的遵守便成為展示空間設計必備的重要知識。

圖 12-36 空間的形成須依賴「物」的限定而產生。

一、展示空間的分類與特徵

人們對空間的感受是借助實體而獲得，使用圍合或分隔的方式取得所需要的空間，空間的產生必須依賴「物」的限定而形成（圖 12-36）。一般的空間已形成動機來分類，可分為積極空間、消極空間。積極空間為滿足人類意圖，有計劃性的空間，又稱為向心空間；消極空間是指自然發生，無計劃性的空間，又稱為離心空間（圖 12-37）。

圖 12-37 向心力空間（左上）與離心力空間（右下）。

CHAPTER **12**

一般的展示空間的分類，以空間形成過程而分，室內空間可分為，固定空間與可變空間；或稱為實體空間與虛擬空間。以空間圍合結構而分：封閉空間（圖12-38）、敞開空間、半封閉空間。以空間界定形式而分：閉合空間、開放空間（圖12-39）、通透空間（圖12-40）、虛空間（圖12-41）、彈性空間（圖12-42）。將上述的各種展示空間的關係整理如（圖12-43）。

展示空間相較於一般空間，由於目的不同，展示空間具有以下四大特徵：

圖 **12-38** 以面圍合而成的封閉空間。

圖 **12-39** 以垂直線圍合而成的開放空間。

圖 **12-40** 以線為元素所界定的通透空間。

圖 **12-41** 以鏡面反射所形成的虛空間。

圖 12-42 可開放、可封閉的彈性空間。

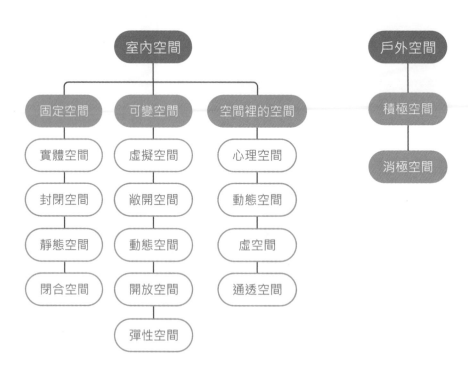

圖 12-43 展示空間的關係。

（一）4D 空間的多維性

人們可以隨著時間的推動、視點的移動，對空間得到完整的感受，因此展示空間增加了第四度空間：時間，成為一個 4D 的空間狀態。

（二）多樣性與組合性

展示空間組合了不同的展示功能、展示形式、展示手法、展示內容為一體，來為公眾服務，屬於一種多樣性、組合性的空間。

（三）開放性與流動性

以開放的形式讓觀眾滿足獲取訊息的欲求。並且以時間的延續來構成「物－人－環境」的空間流動，形成了開放性、流動性的空間。

（四）高效率的多功能性

現代快節奏的生活，相當講求效率，展示空間則成為集合了交易、訊息、流通、服務、娛樂為一體的綜合型多功能群體空間，是一種具備高效率的多功能性空間。

二、展示空間的機能空間

任何性質的空間環境都是由各種功能空間所組成，而展示空間由於其特殊的性質，乃通過空間的表現手法向觀眾傳遞資訊，達到宣傳、深化企業和產品形象之目的，所以它對於所包含的功能空間的組織規劃，具有高度的要求。唯有處理好各個機能空間之間的關係，使它們和諧統一的存在於一個空間之中，才能算是做好展示空間設計。展示空間的機能空間，一般而言包含以下三種：

（一）佈展空間

又稱為「展示區」，是真正展示展品的空間。具備傳達訊息、吸引注意力、取得視覺效果是主要的關鍵功能，也是所有機能空間中面積最大的空間。佈展空間的設計要考慮人體尺度，又要考慮商品的體量、形態，以及處理好展品與人、人與空間的關係。設計重點關注視覺效果，必須吸引人的注意力，向觀眾提供新資訊，使觀眾產生新興趣與體驗，進而獲得耳目一新的身心感受（圖 12-44、12-45）。

圖 **12-44** 佈展空間是所有機能空間中面積最大的空間。

（二）流通空間

也稱為「共享空間」，包括入口、通道、過廊、休憩區、洽談區，是公眾使用和活動的區域。流動空間的主要目的，是在空間設計中，避免孤立靜止的體量組合，而追求連續的運動空間，實現通透、交通無阻隔性或極小阻隔性。為了增強流動感，往往借助流暢的、極富動態的、有方向引導性的動線。避免使人流重複繞道，產生無效流動，導致身心疲憊，影響展示的效果（圖 12-46、12-47）。

圖 **12-45** 佈展空間的設計重點，必須使觀眾產生新體驗，獲得耳目一新的感受。

圖 **12-46** 入口空間運用方向的引導動線設計，可避免人流阻塞增加流暢度。

圖 **12-47** 流通空間若沒有分流設計，為了減低阻隔性，觀賞人數的限制便成為必須的制約手段。

（三）輔助空間

　　輔助空間包括：接待空間、工作空間、儲藏空間、服務空間、後勤空間、維修空間。輔助空間主要是為參展廠商進行各項展示服務，進而開展各項商務活動的工作空間，包括客戶與展商洽談交流的接待空間、工作人員處理業務和臨時小憩的辦公休息空間、存放展品樣品及宣傳品等的貯藏空間，以及展場設施設備的維修空間等，一般也是面積最小的機能空間。

　　展示空間設計是實用性很強的設計工作，任何一個展示設計都是為了某種目的去組織元素，從而使之成為一個整體。

　　進行一個展示空間設計時，對空間進行功能分區（圖12-48），是首要的工作，也是能順利的完成整個展示過程的基本保障。

　　功能分區並非只是為了溝通方便而分類，而是對展示活動的各種功能，以及其他功能之間的相互聯繫所進行空間分析。比如展覽會中的獨立攤位設計，就需要對空間進行功能分析，恰當配置。展示空間的分析、研究，不只將各個機能空間的相互關係做合理的連貫配置，同時還要考慮與整個展覽會場風格的協調與統一。

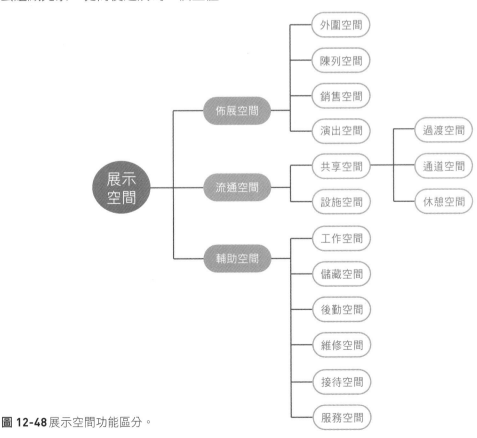

圖 12-48 展示空間功能區分。

12-4
展示空間的
設計程序

　　一個完整的設計必定包括三個階段：概念階段、視覺化階段、執行階段。概念階段的工作項目有：界定問題、蒐集資訊、分析資料、解讀資料概念化；視覺化階段的工作項目有：處理問題、問題解決方法圖像化、圖像資訊實體化；執行階段的工作項目有：業界技術的認識、材質成本的了解、行銷的相關準備。

　　每一個階段皆有其最終的目標，達成該階段的最終目標之後，方可進入下一個階段。概念階段的目標：「問題概念化」，也就是將要解決的問題用簡單的一句話描述清楚，讓設計成員都能理解努力的方向為何。視覺化階段的目標：「概念視覺化」，就是將解決問題的方法，運用圖像將其視覺化，作為自己與自己溝通、自己與同事溝通、自己與客戶溝通的說明道具，經過溝通、修改後製作出樣本模型，成為製作生產的依據。

　　執行階段的目標：「設計行銷化」，將業界生產技術、材料特質、成本開銷作一番了解，再投入生產，並為行銷的工作做準備，使設計成果能轉化為金錢報酬。展示空間的設計程序也是如此。

一、展示空間設計的前期工作

（一）設計前期策劃二大層面

(1) 展示活動的可行性、選擇性、定位等整體層面的調查研究與分析論證。

(2) 提出設計概念與執行構想等可實施方案，為設計人員提供設計創意的基礎與依據。

（二）設計前期策劃具體的工作項目

1. 成立工作組織

籌備會的工作組織，可分為行政、企劃、設計、財務、後勤、保全。

2. 擬定展示計畫書內容

計畫內容包括：時間、地點、目的、要求、行銷概念、視覺概念、主題、展品來源與範圍、規模設定、氣氛要求、表現形式、視覺設計、技術設計、施工管理與要求。可參考本書第三章介紹到文化符碼架構的三個層面來撰寫展示計劃書。

二、展示空間設計的前期必須完成的工作

(1) 蒐集展品資料。

(2) 蒐集相關技術資料。

(3) 綜合資料，集體發想產生創意。

(4) 撰寫設計企劃書。

為了方便上述各項基本資料的蒐集，可運用「策劃基本資料表」來做為與客戶訪談時的資料蒐集依據。策劃基本資料表其內容包括：一、客戶面：工作進度、需求類別、行政資料；二、技術面：空間機能種類、機能設備；三、展品面：展示道具、展示管理、人員輔助；四、企業面：視覺識別整合應用；五、市場面：行銷策略，如產品、服務的銷售概念；六、輔助物：影片、傳單、目錄、贈品、樣品、制服、徽章、人員接待招呼語。策劃基本資料表內容可依照不同的客戶特質，進行內容的增減調整，以達到完善的溝通狀態，提升工作效率。

三、展示空間設計的視覺設計

（一）視覺總體設計項目

(1) 空間組織規劃。

(2) 空間色彩計劃（圖 12-49）。

(3) 視覺溝通傳達版面規劃（圖 12-50）。

(4) 照明形式的規劃。

（二）視覺單項設計

在總體設計的概念規範下，如型、色、質感視覺規範等，發揮個體創造力，進行單項的具體設計。

（三）施工技術設計

視覺設計定案後，需要採用技術性的專業語言與圖像表達方式進一步的陳述視覺設計意圖，以作為專業執行施工的藍圖。包括尺寸、材質標示、明確的平面配置圖、剖面圖、照明配置圖、施工圖、電器動力配置圖、道具製作施工圖等（圖 12-51~12-55），使設計單位與施工單位具有明確的溝通媒介與驗收標準。

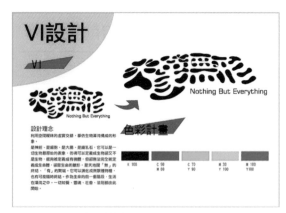

圖 12-49 空間色彩計畫。

圖 12-50 視覺溝通傳達版面規劃。

圖 12-51 現場俯視圖。

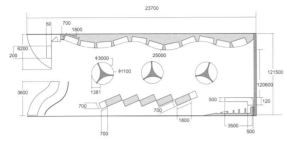

圖 12-52 尺寸平面配置圖。

圖 12-53 照明配置圖。

圖 12-54 儲藏道具施工圖。

圖 12-55 陳述性道具 3D 示意圖。

四、展示空間設計的施工計劃

1. 編制工程預算

　　編制工程的預算包含場地租金、器材租金、工程材料費、勞務費、管理費、設備費、運輸費、倉儲費、廣告宣傳費、人員飲食費。

2. 擬訂施工進度

　　了解各項施工搭配與先後進場順序，檢驗各項工程的進度，準確掌握完工時刻。

3. 實施佈展程序

　　核兌現場完工項目，檢驗各項電路功能，擺放展板、展品、標示牌、清潔場地與清潔展品。

4. 預展後修正展出

　　預先展演數遍，並紀錄修正項目，依預展需求之紀錄修正項目，再一次調整現場。

　　通過上述的展示空間設計的程序與步驟說明，可知道展示空間設計是一項有系統的特殊設計工作。展示空間設計的程序與步驟是一個循序漸進、有計劃性、邏輯性的互相關聯過程。在展示設計過程中也可能會不斷反覆迴圈，但在了解各個階段的邏輯意義後，便能快速地理出問題癥結，繼續往下個目標前進，完成整個設計案的執行。一個完整的設計只有按照理性的設計程序，才能確保設計的可實施性。

125 商業空間的展示設計

商業空間的展示設計，實際上是對於商業空間展示功能的分析與判斷，一般普遍認為商業的這種建築設計也好、裝飾設計也好、環境設計也好，實際上都是要針對消費者進行展示傳達，也就是一種市場導向的行銷手法。如果沒有這個前提條件，往後所做的東西將會沒有依據來進行評判。所以，我們不能簡單地去仿照國外的東西，也不能無視當地消費者的不同需求。

一、商業空間展示設計的含義

展示設計是以傳達、溝通為主要機能，是有目的、有計畫的形象設計與宣傳。商業空間的展示設計除了具備傳達與溝通的機能之外，還具有促進購買、提升業績、美化賣場環境的主要目的。商業空間的展示設計必須依據行銷需求，選擇具有吸引力與啟迪性的展示方式來實施，產生最佳的經濟效益。

一般的商業空間其販售的商品可分為兩種：一、銷售實品的空間：服飾專賣店、超級市場、購物中心等；二、銷售服務的空間：理髮店、電影院、汽車旅館等。廣義而言，可以把商業空間展示設計定義為：「所有與商業活動有關的空間形態的展示設計」；狹義而言，可以把商業空間理解為：「當前社會商業活動中所需的空間，即實現商品、服務交換、滿足消費者需求，實現商品流通空間環境的展示行銷活動」。

二、商業空間展示設計的作用

商業空間的展示設計除了具備基本的傳達、溝通機能之外，還必須促進購買，提升業績、美化賣場環境的商業行銷目的，以下就商業空間展示設計的作用來進行說明。

（一）吸引顧客，提高銷售

消費者對商品的認識大多來自廣告媒體的宣傳，但僅止於大眾傳播媒體視覺與聽覺的體驗。中國有句俗話說：「耳聽為虛，眼

見為實。」商業空間的展示主要為消費者提供更深刻
的感官體驗,讓消費者放心與安心的接受商品全面性
的訊息(圖 12-56、12-57),如此才能有效促進銷
售的成長。

(二)傳遞商業訊息

設計師必須對企業形象、商品特性、目標消費者
特質有正確、深入的認識,才能準確的將訊息傳遞給
消費者,成為生產者、經營者與消費者之間的溝通(圖
12-58、12-59),使銷售更加活絡,商品更具競爭力。

圖 **12-57** 提供消費者深刻的感官體驗。

圖 **12-56** 吸引消費者注目,成為銷售的第一步。

圖 **12-58** 品牌形象的視覺表現是消費者認
識品牌的開端。

圖 **12-59** 商品特性、目
標消費者的深入認識,
才能準確的將商業訊息
傳遞給消費者。

（三）裝飾美化環境

　　獨特的門面設計、充滿魅力的櫥窗、精美的店內裝飾，不僅傳達著品牌形象與商品訊息，同時也為消費者帶來美的視覺享受，創建良好的購物消費體驗（圖 12-60、12-61）。

圖 **12-60** 獨特的空間設計創造了良好的購物體驗。

三、商業空間的環境條件

　　商業空間的展示設計無可避免地會受到環境條件而有所影響，在不同環境條件下，展示設計勢必有所改變，與其勉強的迎合空間環境，不如一開始就避免不適合的空間環境。以下就商業的空間環境條件進行說明，在從事商業空間的展示設計時可防患未然。依商業空間的平面形狀，可分為：面寬型、進深型、細長型、角店形四種（圖 12-62）。

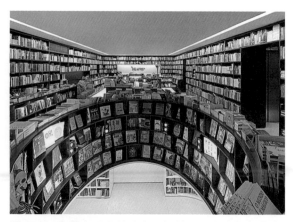

圖 **12-61** 商業空間獨特的店內設計，可為消費者帶來良好的購物體驗。

| 1. 面寬型 | 2. 進深型 | 3. 細長型 | 4. 角店型 |

圖 **12-62** 商業空間的四種平面形狀。

圖 12-63 面寬型空間環境，適合顧客停留時間短，出入頻率高的行業。

（一）面寬型

指面寬比縱深尺寸大的平面形狀。面寬型商業空間，適合顧客停留時間短，出入頻率高的行業。由於面寬大，其環境特質可讓店外的路人一目了然，清楚的看到店內的商品陳列，適合超市、便利店、食材店、藥妝店等零售類的商業空間（圖 12-63）。

（二）進深型

指縱深尺寸比面寬尺寸大的平面形狀。進深型商業空間，適合出入頻率低，顧客停留時間長的業種。其環境特質由於縱深大面寬小，令人感到隱密、安全。適合珠寶、金飾店、理髮店、按摩店、美容沙龍等商業空間（圖 12-64、12-65）。

圖 12-64 珠寶、金飾店適合進深型商業空間，令人感到隱密、安全

圖 12-65 按摩行業講究隱密，適合入口不大的進深型空間。

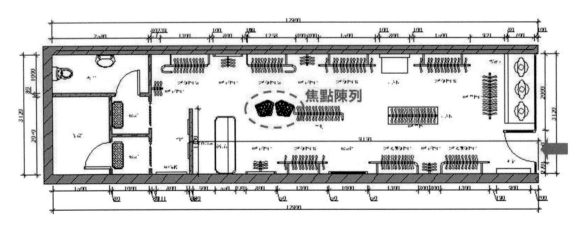

圖 **12-66** 細長型的商業空間。

（三）細長型

指縱深尺寸是面寬尺寸 2 倍以上的平面形狀。細長型商業空間，過深的空間常令人不容易產生進入的慾望，因此重點處必須擺上陳設佈置，例如縱深的中心點需設置吸引人的陳設或燈光，則可讓顧客繼續進入，或將入口盡量增寬，使內部狀況展現得更加清楚。此外，也有將細長型商業空間的輔助空間集中配置於後半部，以舒緩佈展空間過長的缺陷（圖 12-66）。

（四）角店型

指商業空間坐落於街道交匯處，在臺灣俗稱三角窗。角店形商業空間由於坐落街角，其壁面減少了一面，所以這類型的商業空間，先天上就有壁面陳列變少的缺陷；也由於此型店面的視線佳，動線規劃就變得較為困難，店內的氣氛不易營造，是此類空間的特性（圖 12-67）。

圖 **12-67** 角店型的商業空間。

角店型的入口設置，必須以街道的人潮流量為依據，可經由現場觀察、統計，來作為入口設置的參考依據（圖12-68）。但在實務操作上，一般都直接將其入口設置在轉角處，這一決策不但折衷上述人潮流量統計的問題，也解決了壁面陳列變少的缺陷。

圖 **12-69** 導入空間兼具著品牌形象塑造、傳達識別的功能。

圖 **12-68** 角店型的入口設置。

四、商業空間的機能空間

圖 **12-70** 導入空間的目光吸引功能成為商業空間設計的一項重點。

任何性質的商業空間都是由各種不同功能空間所組成，由於其特殊的性質，必須通過空間的表現手段向觀眾傳遞行銷資訊，達到深化企業和產品形象之目的，所以商業空間對所包含的空間機能的組織規劃具有更高的組織性要求。商業空間的機能空間，一般包含以下三種：

（一）導入空間

商業空間的導入空間，包括：入口空間、外牆空間、櫥窗空間、商店招牌，皆是入店顧客第一個接觸的空間區域。導入空間的設計重點是達到商業空間的出入方便，以及商業空間的品牌塑造與目光吸引（圖12-69~12-71）。

圖 **12-71** 導入空間應具有營業內容識別的功效。

（二）銷售空間

又稱為展示空間，是真正展示商品的空間。傳達訊息，吸引注意力，取得視覺效果是主要的關鍵功能，也是所有機能空間中面積最大的空間。其中包括：展示空間、商品空間、服務空間、顧客空間。銷售空間的設計既要考慮人體尺度，又要考慮商品的體量、形態，必須處理好商品與人、人與空間的關係，設計重點在於方便購物、選擇、比較，使觀眾對商品產生興趣，進而獲得舒適的購物新體驗（圖12-72~12-74）。

（三）輔助空間

又稱為後勤空間，包括：員工準備空間、儲藏空間、休息空間、維修空間等。商業空間的輔助空間是為工作人員完成幕後準備的工作空間，也是工作人員處理行政業務和臨時小憩的辦公、休息空間，甚至作為存放商品、樣品、宣傳品的儲藏空間，一般都是商業空間中面積最小的機能空間（圖12-75、12-76）。

商業空間設計是實用性很強的設計工作，任何一個設計都是為了某種目的去組織各種元素，從而使之成為一個整體（圖12-77）。進行一個商業空間設計時，對空間進行功能分區是首要的工作，也是能順利的完成整個商業空間展示過程的基本過程。商業空間的機能分析與研究，目的是將各個機能空間主從關係（圖12-78），規劃合理的連貫與配置（圖12-79）。

圖 **12-72** 書店的銷售空間提供的不僅是貨品的陳列，也提供了舒適的閱讀情境。

圖 **12-73** 美甲店的服務空間除了隱密的設計，還需要注重舒適、新穎的消費體驗。

圖 **12-74** 銷售空間設計必須注重方便購物的商品陳列，使觀眾對商品產生興趣。

圖 12-75 儲藏空間可作為存放商品、樣品、宣傳品的後勤空間。　　圖 12-76 休息空間也是工作人員完成幕後整備的工作空間。

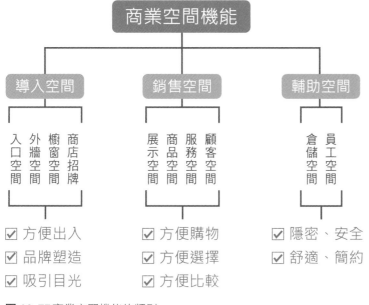

圖 12-77 商業空間機能的類別。

圖 12-78 商業空間機能的主從關係。

圖 12-79 商業展示空間的機能連貫與配置關係。

126 會展的空間設計

　　會展空間設計是指展覽會、博覽會活動中，利用空間環境，採用建造、工程、視覺傳達等手法，借助展具設施或高科技媒材，將要傳播的訊息和內容呈現在公眾面前。其中包括展臺設計、空間佈置設計、平面設計、照明設計、道具設計以及相應的展示設計等。

一、現代會展空間設計的特點

　　隨著數位時代的來臨，電腦技術的發展，多媒體技術、網路技術的廣泛應用，展示設計的概念與思維也發生了巨大的變化，現代會展空間設計已經從傳統單一的設計形式，轉向科技與藝術融合為一體的綜合性設計。因此，現代會展空間設計應具備以下五個特點：

(一) 設計人性化

　　要使展示訊息快速、有效的傳達給參觀者，設計者就必須以參觀者為目標對象，創建一個舒適、實用的觀賞環境，藉以滿足參觀者的訊息需求、心理需求、生理需求（圖 12-80）。

圖 12-80 以使用者需求為目標所創建的空間，才勘稱人性化的設計。

（二）參與互動化

　　互動式展示設計，是最能引發參觀者學習意願的一種展示。參觀者不再是被動式的瀏覽，而是主動的體驗，以旁觀者的角度轉變成探索奧秘的主角（圖 12-81）。

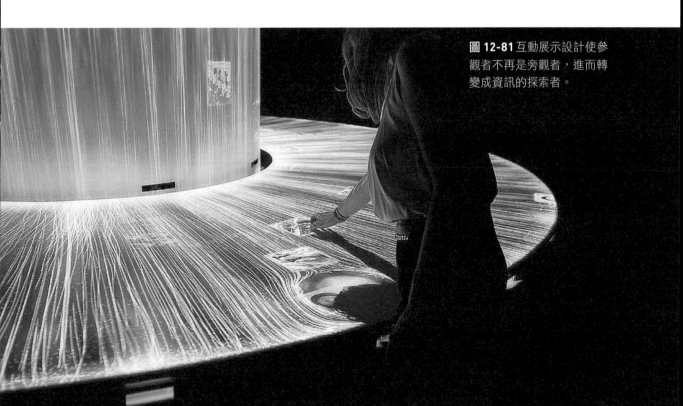

圖 12-81 互動展示設計使參觀者不再是旁觀者，進而轉變成資訊的探索者。

(三)訊息網路化

運用網路資源，透過簡易的行動網路溝通軟體，以數位傳送的方式，將會展的訊息國際化；迅速的在地球上廣泛的流傳，突破展示媒體的地域侷限（圖12-82）。

(四)媒體多樣化

隨著科技的進步，複合媒體的運用，大幅提升展示的技術與境界。設計者結合了先進的媒體技術與優秀的設計思維，使得展示人性化，不僅提升展示的手法，也造就了展示設計媒體的多樣化（圖12-83）。

(五)虛擬現實化

藉由數位技術創建了虛擬空間，超越現有的空間概念，將展示空間延展至電子空間，大幅提升設計者展示的自由度（圖12-84）。

圖 **12-82** 訊息網路化。

擴增實境技術的基本運作原理

圖 **12-83** 擴增實境技術的基本運作原理。

圖 **12-84** 虛擬實境技術將展示空間延展至電子空間。

二、會展空間視覺設計應具備的特性

現代會展空間設計是一種兼具實用與視覺藝術的設計。所以，會展空間設計在視覺設計上，應具備以下五項特性：

（一）視覺的調和性

會展設計是融合眾多視覺媒體所組成，這些組成元素是否調和，便體現了視覺設計師的重要價值，也是會展設計工作中最重要的一項特性（圖12-85）。

（二）識別的簡潔性

訊息、展品的選擇必須審慎，具代表性的展品，符合行銷目的訊息，才是呈現的要項。圖像單純，圖表易讀，文字簡練，簡單的設計，就是吸引參觀者注意的最佳方法（圖12-86）。

（三）焦點的突出性

焦點的選擇標準，必須以展出的行銷目的為依據。再經由視覺設計的佈置、燈光，使其突出達到吸引目光，完成訊息傳達的第一步（圖12-87）。

圖 12-85 行銷機能、視覺美感兼具的商業空間，才能體現展示設計師的價值。

圖 12-86 簡練的設計才是吸引參觀者目光的最佳方法。

圖 12-87 視覺設計的突出是完成訊息傳達的第一步。

（四）主題的明確性

會展主題的企劃，必須以行銷策略目標為依歸，產生具有共識的會展主題，經由包裝加持，明確的表達商業意圖，傳達行銷訊息給參觀者（圖 12-88）。

（五）風格的獨特性

從突出行業（主題）特色、強化商品賣點、體現品牌形象著手，塑造具有獨特風格的個性化空間，引發參觀者的識別與記憶效果（圖 12-89）。

圖 12-88 會展主題的企劃是結合行銷策略與目標對象所形成的。

三、會展空間設計的工作流程與控管

會展設計是一種對觀眾的心理、思想和行為產生影響的綜合性創造活動，其程序與步驟是一個有計劃性、邏輯性的循序漸進過程。因此，會展空間設計的工作流程與控管，包括以下七個重要階段。

圖 12-89 個性化空間，可增強參觀者的識別與記憶。

（一）接洽階段

1. 獲取參展廠商資料

參展廠商資料獲取管道有：上屆展出會刊、展會的網站、該行業的資訊媒體、現正展出的手冊。

2. 發函給客戶，取得拜訪機會

電話拜訪客戶業務承辦人，獲取電子信箱，持續寄發會展相關訊息，建立友好關係，約定登門拜訪時間。

3. 取得客戶參展資料

取得客戶參展之展位位置圖、展位面積、展館規範資訊、客戶公司基本資料、展品尺寸與數量、用電規格、特定道具、行銷策略、展場策劃的六種面向基本資料表。

4. 約定下次會談（談圖）日期

約定下次會談日期之前，可依照客戶參展資料與策劃基本資料表，蒐集符合客戶行業特性，參展條件相近的圖像資料，可作為會談時了解客戶參展意圖的道具。

（二）設計階段

1. 整合資料，將問題概念化

依照上次會談時的討論資訊，分析客戶參展資料，檢視觀眾的心理需求與客戶的行銷需求，綜合上述的行銷目的、風格類型、預算的考量，形成設計的中心思想與理念。

2. 將解決問題的方法視覺化

將成品以透視圖（3D 效果圖）向客戶提案，針對客戶的需求逐項提出設計說明。該階段以蒐集客戶回饋意見為主，細節說明保留在下次提案，並提出簽約要求收取訂金。

3. 研究客戶回饋意見進行修改

將修改後的透視圖，再次向客戶提案。提案內容包括：設計說明、風格說明、空間組織規劃、色彩計畫、視覺溝通傳達版式規劃、照明計畫、展出策略，最好安排設計人員與會備詢，此階段需要簽約完畢再進行修改。

4. 製作可供專業執行的施工圖面

包括尺寸、材質標示明確的平面配置圖、施工圖、剖面圖、照明配置圖、電器動力配置圖、道具製作施工圖。

（三）簽約階段

1. 簽約時機

在設計階段的第 2 或第 3 階段之後，完成簽約動作，並向客戶收取報價的 30% 作為訂金。

2. 比稿方式的簽約時機

在設計階段的第 2 階段之後，完成簽約動作。並向客戶收取報價的 30% 作為訂金。

3. 契約內容應注意事項

契約中除了載明一般內容外，應特別註明特殊工作的責任歸屬，協調好雙方的責任範圍。

4. 契約中應附加之圖面、文件

包括工程、設計費用報價單、尺寸、材質標示明確的平面配置圖、施工圖、剖面圖、照明配置圖、電器動力配置圖、道具製作施工圖。

（四）製作階段

1. 製作項目、責任範圍

製作項目以工程報價單的明細為標準，責任範圍以契約載明的服務內容為準。進行中如有更動，應及時告知對方，並取得同意才可更動。

2. 會同察看製作與準備狀況

約定承辦人至工廠或現場，察看製作與準備狀況。

3. 收取第二階段工程款

本階段末期，開展之前，再次收取第二階段工程款（30%）。

4. 完成展館方之申請手續

完成一般行政程序申請手續；特殊需求申請手續，應提前完成。

（五）現場搭建階段

1. 施工品質的把關

現場施工的品質，決定設計的初衷是否得到了實現。設計者的現場應變能力與初衷的堅持，面臨極大的考驗。

2. 追加與變更

如果是設計單位的問題，應及時進行更改。如果是客戶臨時提出，應滿足其合理的要求，同時對追加項目要求客戶簽認。

3. 調整燈光，展品陳列

根據展品陳列需求調整燈光，展品陳列工作如不在契約責任之中，亦可依服務的形態，提供免費的諮詢協助。

4. 清潔現場，保全交接

清潔完畢，保全交接，客戶驗收簽認之後，開展之前，再次收取第三階段工程款（30%）。

（六）展期、撤場階段

1. 派遣人員，現場應變

設計單位應派遣技工人員到現場，以備應急之需。這類增值服務有助提高客戶滿意度，便於尾款順利申請。

2. 協助撤場，打包展品

協助客戶撤場，打包展品與協助運輸，提高客戶滿意度。

3. 申請押金退還

向展館提出前期押金退還申請，進行總成本的結算工作。

（七）後續追蹤服務階段

1. 奉送結案紀錄，準備結案

將展場紀錄的數位照片，複製一份光碟，為客戶的承辦人員提供結案材料，並提出尾款（10%）申請。

2. 持續連絡，提供相關訊息

持續提供客戶行業別的相關會展資訊，以及設計單位為其他服務的設計案例。保持客戶對設計單位的印象記憶。

展示空間設計製作的程序大致分為概念、視覺化、執行三個階段。概念階段工作重點在於了解行銷需求，蒐集相關資料，設定設計理念，將需要解決的問題概念化，將此概念作為視覺化的依循目標。視覺化階段分為初步設計與深化設計兩個不同深度的工作階段，初步設計的重點在於掌握整體風格的視覺效果，深化設計重點在於製作可供專業執行的施工圖面。至於執行階段的工程施工，大多採取快捷的現場施作方式與現場組裝兩種施工方法來進行，由於時間緊湊，設計者必須親臨現場監工，以防錯誤發生而延誤開展時間。以上三個階段緊緊相扣，互相影響，是一種由淺入深、從粗到細、不斷完善的理性過程。

 重點整理

1. 展示空間的「理念表現」，也就是所謂的「概念視覺化」。

2. 展示空間的「理念」形成因素是客觀的，來自於業主與觀眾的需求，如：行銷目的、風格類型、預算、好奇、舒適、互動、尊嚴 的需求。

3. 展示空間的「表現」形成因素是主觀的，來自於展示設計者對「理念」的詮釋手法。

4. 空間的界定上，線比點的作用明確，與面相比其開放性較高。連續性比點明顯，通透性比面更佳。

5. 點線面在空間界定的明確度上，三者的強弱關係是：點＜線＜面。

6. 空間哲學中，空間本身是不存在的虛體 ，之所以被感覺存在則是因使用者把各種感覺到的事物置入其中所產生。

7. 展示空間的界定元素使用，除了特定的隱密需求使用實體圍合來界定外，大都使用心理界定元素，如：柱型、地面等簡易作法，以達到方便運輸、節省物料、施作方便等經濟目的。

8. 展示空間中的通透空間並非僅限於視覺的通透，通常都還包括聽覺與空氣的通透作用。

9. 展示設計的佈展工作，著重在各組織單位的協調支援，皆是臨門一腳，統籌單位絕不能鬆懈。

10. 商業空間的設計規劃，是以「服務顧客」為主，並兼顧「行銷、管理、效率」的空間設計。

11. 就商業空間的展示設計整體規劃而言，它是一種「體驗行銷」的設計。

12. 會展空間的設計，最終目的仍在於訊息傳達。與其他媒體不同的是會展空間借助了各種設施、科技，將所要傳播的訊息快速、有效的傳達給參觀者。

13. 會展空間設計具備的五項特性，其共通點在於行銷目的快速展現。

 延伸思考　　　· 試著比較「會展設計」與「室內設計」二個行業的空間設
計有哪些差異？

數位雲端的
「線上展覽」

CHAPTER
13

13-1

「線上展覽」的簡介

2020年，全球因嚴重特殊傳染性肺炎（Covid-19）的疫情關係，絕大多數國家都對旅遊和集會頒布了禁令，這對會展業產生重大影響，許多國際知名展覽紛紛宣布延期或取消，導致從事外銷的業者苦惱不已。然而，隨著網路科技日益發達「線上展覽」應運而生，透過數位雲端展示，可廣泛應用於各行各業，創造新的商業模式。

近年來，展覽產業面對網路技術所產生的虛擬展覽極為關注，早已是業界討論的焦點，但一般人初次聽到「線上展覽」這個名詞，因不了解其真正的展出形式，總會感到好奇。「線上展覽」即是運用網路技術，在網路雲端的虛擬空間進行展覽及貿易活動，能突破地域的限制，達成供應商和買家相互聯繫與溝通，進而產生共識與成交的網路經濟活動。

本書在 1-2「現代展示的功能與特徵」中，提及現代展示設計具有現場傳達、實體傳達的溝通優勢，因此六大特徵中的「實體與視覺的真實性」、「實作與五感的體驗性」、「溝通與反饋的高效性」三項特徵，在「線上展覽」形式上似乎還無法達到，畢竟實體展覽是直接面對面的溝通，能帶給參展廠商和參觀買家更多信任感與現場體驗。

然而，在 Covid-19 的影響下，「線上展覽」不僅突破許多相關限制，更發揮原先的輔助作用，擁有防止疫情傳播與經濟復甦的兩項功能，如今「線上展覽」已是疫情傳播下，經濟展覽活動的主角。

由此可見，在「線上展覽」當道的趨勢下，身為策展設計師必須對線上展覽的優劣有基本的了解，以下將「線上展覽」的優缺點進行分析，希冀能帶給策展設計師在工作上有良好的掌握與發揮。

一、優點

以下將介紹四項「線上展覽」之優點，分別為「不受時間及空間的限制」、「高效率且低成本的建構」、「低碳又環保的展覽方式」與「客製化的精準行銷策略」依序說明。

（一）不受時間及空間的限制

由網際網路衍生出來的虛擬會展，具有 24 小時在線的特色，其空間亦不受地域侷限，而傳統的實體展覽則平均展期約 3～5 天，兩者相比之下，虛擬展覽能使參展商更能長期且跨國界地將產品展示於客戶前，延長其曝光時間，同時買主亦可透過虛擬展覽，快速搜尋更多有興趣的產品。

（二）高效率且低成本的建構

網際網路時代的快捷性特點，使生產週期大幅度縮短，無論是資訊傳遞、新型產品生產與開發皆呈現快速運轉。相反地，舉辦實體展覽往往需要投入大量的資金、時間以及人力，更需要耗費較久的時間進行規劃和統籌。由此可知，對於參展商與買主來說，虛擬展覽提供一個更快速且高效率的方法，能讓彼此於網路上進行媒合，替買賣雙方省下參與實體展覽的交通運輸、時間成本，實屬為參展商家提供高效率且低成本的展覽模式。

（三）低碳又環保的展覽方式

傳統實體展覽在舉辦時，前置作業要先搭建展覽攤位與會場佈置，乃至於參展人員的運輸及食宿等，皆會在同一期間大量聚集舉辦城市，因此就容易產生大量之廢棄物，然而虛擬展覽恰巧解決這個問題，能達到低碳又環保的展覽方式，亦符合現今所推崇的低碳節能之概念。

（四）客製化的精準行銷策略

在偌大的展場中，業務人員是相當忙碌的，除了在自己的攤位上接待上門顧客，還要觀察競爭對手展出的新產品，以及拜訪、發掘潛在合作對象，種種工作任務實屬相當耗時。然而，線上展覽能迅速解決以上的問題，只需要上網瀏覽一番，這些耗費體力的工作便能一併完成。

除此之外，線上展覽還具有一套完善的後台控制系統，能追蹤所有的數據，讓每一個點擊、每一次的瀏覽都留下數位足跡，接著再加以分析善用這些資訊，便能設定更符合目標客群的客製化提案，也能為公司提供精準的行銷策略之依據。

二、缺點

以下將介紹四項「線上展覽」之缺點，分別為「缺乏面對面的交流信任」、「不適用所有展品與商品」、「無法創造周邊經濟效益」與「虛擬技術價格尚未普及」依序說明。

（一）缺乏面對面的交流信任

實體展覽會除了可促成商機媒合外，更強調企業和顧客面對面地交流，以便企業更加了解目標顧客之需求，同時亦可透過展覽活動，將相關產業的意見領袖、領導廠商與業者齊聚一堂，進行面對面探討，一同替該產業的未來發展傳播，如此便具備維持顧客關係及知識交流分享的功用。相比之下，虛擬展覽僅止於建立商機媒合的平臺，並無面對面的機制，因此無法像實體展覽深入建立起人與人的交流信任。

（二）不適用所有展品與商品

虛擬展覽的呈現方式，並非所有的展品與商品都可以採用。一般來說，當產品通過視聽媒體就能知曉商品的用途（如生活用品），則較適合虛擬展覽的方式；但若為高科技商品（如運用新科技所研發的機器），往往需要透過實體現場專家的耐心講解與演示，才能掌握它的用途和功能，因此展品與商品並非全然適用於虛擬展覽的展出方式。

（三）無法創造周邊經濟效益

舉辦實體展覽可為舉辦城市帶來大量人流、物流、資訊流，創造龐大的周邊效益，亦可同時達到形塑城市形象與行銷之目的。然而，虛擬展覽缺乏聚集實體的交流活動，故無法替所在城市帶進龐大的周邊經濟效益。

（四）虛擬技術價格尚未普及

一般來說，新的商業模式大多會有陣痛期，「線上展覽」因疫情而開始快速攀升，而環境快速變動下，對於從未使用過線上展覽的公司，需要時間將自家的產品虛擬化（例如：產品 3D 建模、VR、AR、拍攝影片），因此採購硬體設備或完善後台的管理控制系統，皆是一筆不小的開銷，並非一般小規模的公司皆能負擔。

13‑2
「線上展覽」的類型

　　首先為了方便說明，在此將「數位雲端展示」簡稱為一般人常用的「線上展覽」。此外，將以下介紹做基本的的界定：「線上展覽」一詞泛稱在網路上展出、以瀏覽器作為主要觀看介面的展覽。然而，線上展覽的技術應用與呈現形式多元，本文將以「虛擬實境展」為主要的討論目標，並以臺灣的線上展覽作為討論案例，從中加以介紹「線上展覽」的類型。

一、以用途分類

　　在網路上常見的線上展覽，以用途進行分類，可大致分為「商業型」與「非商業型」兩種。商業型是以商業貿易交流為目的而建立的線上展覽；非商業型則屬於藝術作品發表和教育功能為目的的教育型展覽。以下將兩種類型的特點分別詳加說明。

（一）「商業型」線上展覽

商業型線上展覽，主要以拓銷國內外商機為目的。使用者介面（User Interface）架構包含虛擬大廳、虛擬展區與虛擬攤位，能透過線上展的後台進行展館大廳及展區樣式之設定，並調整相關主題活動或查閱視覺化報表。此外，參展商還可以自行選擇虛擬攤位樣式與色系、設定公司資訊，並將產品以文字、PDF 型錄、360°虛擬 VR 型錄、720°虛擬 VR 型錄及影片的方式呈現，甚至與買主亦能進行文字及視訊會議；而對於參觀者來說，則可透過線上展查詢參展商的產品資料，或者與參展商預約會議來進行文字與視訊洽談。

臺灣經濟部國際貿易局委託外貿協會，建置臺灣國際專業展之「線上展互動式公版」，提供了國際買主與參展商良好的互動平台。此一線上展互動平台，建構於 Google GCP 雲端平台（Google Cloud Platform），可因個別需求加以設計，如擴充主機負載因應大流量，以及導入網頁內容遞送服務（Content Delivery Network, CDN），使其提高國際參觀者瀏覽速度。此外，還具備 ISO27001 資安認證，加強使用者線上體驗之安全，進而促成商機。

以下將透過「工具機參展商」的線上展覽網頁，詳細說明各種功能的使用情況（圖 13-1 ～ 13-11），藉以了解其運作與內容架構（歡迎讀者上網體驗：https://virtualshowroom.ycmcnc.com/#/）。

圖 13-1 進入首頁後，可點擊右下角「操作說明」，獲得使用的方法，以利於未有操作類似網站經驗的訪客輕鬆學習。

圖 13-2 點擊左上角「起始點」圖示，就能回到目前畫面的視野，此功能是 VR
虛擬實境常見的功能，可令參觀者在「迷路」時，立即回到起始點繼續參觀。

圖 13-3 點擊左上角「您目前的位置」圖示，則會以平面圖方式顯示目前的參觀
位置，令參觀者了解身處何處。

圖 13-4 點擊左上角「全景導覽地圖」圖示,畫面立即切換為俯瞰視角,使參觀者可以透過畫面任意選擇需要的產品進行深入的了解,無須按順序瀏覽。

圖 13-5 當使用者對於操作介面習慣用更直覺的方式進行瀏覽,可以採取 Google map 街景的操作方式,按住滑鼠左鍵不放,左右、上下移動滑鼠,即可改變視角位置,如要前進則直接點擊地板上的箭頭符號。

如圖 13-6 ～圖 13-9 是進行商品參觀，能詳細説明商品資訊的操作方法。圖 13-6 的畫面中，點擊淺藍色的圓形圖示（紅色箭頭所示），能立即進入圖 13-7 的畫面，再點擊「learn more」圖示（紅色箭頭所示），可進入詳細商品資訊的視窗頁面（圖 13-8），接著滑動小視窗的頁面拉桿，便能完整閱讀商品資訊（含 Youtube 影片、性能規格表等）。

圖 **13-6** 點擊淺藍色的圓形圖示。

圖 **13-7** 點擊「learn more」圖示。

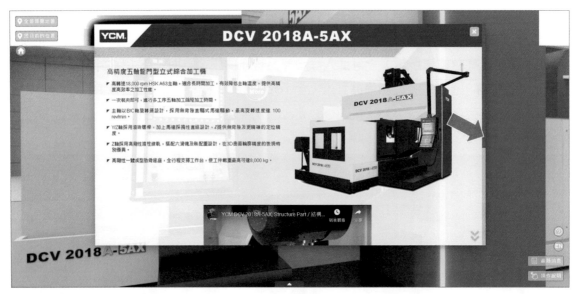

圖 13-8 詳細商品資訊的頁面。

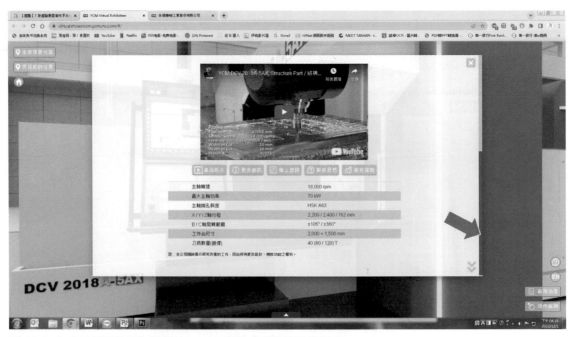

圖 13-9 包含工具機的運作過程 Youtube 影片與性能規格資訊表。

圖 13-10 若參訪者需要快速的瀏覽目標商品,可以在頁面下方的分類索
引小圖示,點擊所需要的商品進行瀏覽,以節省時間。

圖 13-11 線上展覽有一個功能相當重要,便是與廠商聯絡的管道。承接圖 13-10 右
下角有一個「?」的圓形圖示,便是連接該公司的官網按鈕,如目前畫面所示,能
提供參訪者留下相關資訊,而該廠商的相關承辦人員便能與參訪者取得聯繫,進行
面對面(線上視訊會議)溝通,或者其它形式溝通。

以上為商業型線上展覽常見的基本型態，策展設計人員透過線上瀏覽的體驗，就能從中了解 VR 虛擬展的基本功能架構，以及需要哪些媒介進行溝通，再針對展出商品的特性，設計一套線上展的瀏覽模式，並且公開向其他單位提案，集結各單位的需求與資源，共同修整一個合適的線上展覽。

（二）「非商業型」線上展覽

一般提及非商業型線上展覽，大多已從過去直觀聯想的博物館、美術館、藝術創作等，漸漸延伸至藝廊展出、博覽會等形式，甚至許多數位收藏家也開始透過風格化的虛擬展間，顯現自身的收藏品味，因此便能知曉非商業型線上展覽，其市場需求與技術發展是如何日益上揚了。

非商業型線上展覽的功能內容與架構形式，與商業型線上展覽並無太多的差異，然而視覺傳達方式則有明顯的不同，不同之處在於展間的空間視覺，其呈現方式更真實（非 3D 建模空間），採用了環景導覽、自由探索與作品導覽，讓觀賞者能自由選擇參觀的方式，並且更注重沉浸式體驗的情境設計，故整體視覺感受優於商業型線上展覽。

以下將非商業型線上展覽的「環景導覽」、「自由探索」與「作品導覽」三種參觀方式進一步的介紹：

(1) 環景導覽：可自動帶領環繞展場的全貌，適合想要大力探索展覽的參觀者。

(2) 自由探索：參觀者可經由滑鼠移動（如 Google map 街景模式），親自走動體會展覽空間樣貌，適合想要自由瀏覽的參觀者。

(3) 作品導覽：主要帶領參觀者細細品味每個作品，適合喜歡了解產品細節的參觀者選用。

由此可知，非商業型線上展覽無需太多的商業數據、產品規格等資訊，而是以感性的感官美取代理性的商業溝通，便可以讓參觀者感受更輕鬆、愉悅的參觀氣氛。除此之外，回溯線上展覽最初的目的，即是為了消除時空成本，讓每個人都能隨時隨地欣賞藝術的美好、並拓展對創作的想像，如今身處於高度重視體驗的時代，不僅是虛擬展間製作的需求內容有所提升與轉變，人們也開始打破單一展間框架，整合無數獨立展間與 Web 3.0 概念，希冀創造更具規模且開放的元宇宙。

二、以媒體技術分類

（一）AR 擴增實境

擴增實境（Augmented Reality，簡稱 AR），亦有對應 VR 虛擬實境一詞的轉譯，稱為「實擬虛境」或「擴張現

實」，是指透過攝影機影像的位置及角度精算，加上圖像分析技術，讓螢幕上的虛擬世界能夠與現實世界場景進行結合與互動，這種技術基本運作原理，依著隨身電子產品運算能力的提升，擴增實境的用途亦愈來愈廣。

擴增實境的內容主要包括三個方面：「將虛擬物與現實結合」、「即時互動」與「三維標記」。因此，AR 擴增實境的應用走向愈來愈多元，不再侷限於 AR 遊戲，近來更導向各行業的解決方案，如居家空間來說，無論是家中的臥房、客廳或一個小角落布置，在選購家具時皆需考慮符合家中的風格、材質、尺寸及擺放位置等因素，然而藉由擴增實境技術，則能夠迅速獲得解決（圖 13-12）。

簡而言之，AR 擴增技術的服務，其實就是「試了再買」的溝通概念，能減少商品照片與實品的差距，降低消費者對商品的認知落差，即使沒有客服人員，消費者亦能針對自己的需求，準確判斷是否購買商品。因此，不僅是家居電商，其他產業也有線上展覽案例的導入使用，為業者提供更廣大且便利的展示服務。

臺灣的高雄市立美術館，選擇 11 位藝術家的 14 件作品，在線上藝廊之「南方作為相遇之所」展出中應用此一技術，假如觀眾未能進入高美館，也能拿起平板或手機下載 APP（圖 13-13），直接在線上與高美館典藏品相遇，這便是運用擴增實境技術來理解創作的時代背景，以及體驗藝術家之心境。

圖 13-12 藉由 AR 擴增實境技術解放想像的盲點，消除購買者的疑慮。

典藏特藏室

圖 13-13 APP 下載網址：https://www.kmfa.gov.tw/onlinegallery/ARVRlive/theSouth.htm。

（二）VR 虛擬實境

　　虛擬實境（Virtual Reality，簡稱 VR），簡稱為「虛擬技術」或「虛擬環境」，是利用電腦類比產生一個三維空間的虛擬世界，提供使用者關於視覺等感官的類比，如同身臨其境般，可即時、沒有限制地觀察三維空間內的事物。當使用者進行位置移動時，電腦可以立即進行複雜的運算，將精確的三維世界影像傳回產生臨場感。該技術整合了電腦圖形、電腦仿真、人工智慧、感應、顯示及網路並列處理等技術的發展成果，是一種由電腦技術輔助生成的高技術類比系統。

　　上述是 VR 虛擬實境的基礎技術，經過長期的發展，常見的虛擬實境媒體技術大致可分為四種：「環景攝影掃描」、「虛擬畫廊」、「虛擬建模」、「360 全景照片」，故以下依序介紹這四種常見的 VR 線上展覽。

1. 環景攝影掃描

　　由美國的 Matterport 是近年最受矚目的 3D 環景網頁技術，最大的訴求點是使用手機或 360°環景相機，就能拍攝環景場景並變成網站可用的內容；但若要取得最佳的效果，就必須使用該公司推出的專用 3D 立體環景相機，其機器除了能夠掃描靜態照片之外，物件的外觀、尺寸亦都能捕捉，故能取得完整的展覽空間，生成一個栩栩如生的娃娃屋（Doll house）景象，非常吸引人。

　　由此可知，Matterport 的優點相當多，具有製作簡易、3D 呈現效果出色，且無須購買其他額外程式，便可直接在手機、平板與個人電腦運行，開啟速度也相當快。然而，缺點則是環景攝影掃描方法相當要求現場環境的品質，若想要場景加分，必須對拍攝的現場，事先進行地毯式整理，其原因是拍攝之後，雖可添加說明或將不需要的資訊加以模糊化，但是無法加以後製。例如：「凌亂的辦公桌或是衣物場景，Matterport 都會照單全收。」所以，在拍攝之前妥善收拾環境，是必要的工作。

360 度環景網頁設計

2. 公版虛擬畫廊

受到疫情影響不僅實體店家，藝廊與展覽的經營亦受到很大的影響，所幸的是線上虛擬藝廊能夠幫上忙，讓人們在電腦面前，亦能悠閒地瀏覽藝廊與藝術展覽會的各種作品，甚至是進行交易買賣。以 ART.SPACES（https://artspaces.kunstmatrix.com/en）為例子，透過線上工具，用戶可以自己將藝術品的相片與說明上傳至雲端，並挑選一個喜愛的展覽會版型，就大致完成一個虛擬藝術展覽了。然而，這類技術雖然強調簡單易用，但是展場的版型很有限（免費版本選擇更少），若想打造一個與眾不同的會展，這種虛擬畫廊可能不是展出者想要的。

簡而言之，公版的虛擬畫廊的優點，是以套版方式免費打造個人虛擬藝廊，實屬相當簡便；缺點則是套版樣式選擇性少，僅提供藝廊模式，無法依展出者的個別需求進行其他的編輯。

3. 虛擬 3D 建模

在電腦科技如此進步的今日，為何不能打造一個完全自由、製作精美的虛擬展覽在網站上呢？技術上絕對是可行的，例如：OpenSpace3D 是免費的，且功能亦非常的強大，從展示的影片中可以看到不論是虛擬（VR）或是實境擴張（AR）都能辦得到。然而，這是有代價的。

OpenSpace3D 要求安裝外掛程式，但近年網路服務安裝外掛程式的情況愈來愈少，對於推廣與跨平台使用是有一定的影響與阻礙。此外，OpenSpace3D 絕非一套容易上手的軟體，尤其是建模、光影、渲染、貼圖等，如果缺乏 3D 電腦繪圖基礎的人，得花非常漫長的時間才能上手。

簡而言之，虛擬建模媒體技術的優點，是具有強大的創建、編輯功能，以及自主建立虛擬展覽空間；缺點則是瀏覽器需安裝外掛、製作難度高，以及對非專業人員非常困難。

ART.SPACES

OpenSpace3D trailer 2020

4. 360° 全景照片

　　一般來說，虛擬展場的技術並非一定由 3D 技術加持，其實亦能用一般的照片，或者採用全景模式下拍攝，會更適合作為 360° 全景照片。Marzipano（https://www.marzipano.net/）即是以相片為基礎，製作環景展覽的好工具，所提供的工具有下載軟體版，或網路版本可進行製作。

　　Marzipano 基本上是以 HTML 網頁與相片特效為基礎的環景技術，基本功能不多，主要是在照片上進行說明並允許參觀者點選，或是移動到不同的會展場地，因此會給參觀者一種觀看相簿，而非真實 3D 環景的感受。簡而言之，360° 全景照片媒體技術，其優點在於僅有 360° 環景照片就能製作完成；缺點則是視覺呈現效果偏於靜態，猶如 Google map 的 360 度街景。

marzipano

　　上述四種媒體技術優劣互見，亦是目前線上展覽常用的媒材。身為展示設計人員，在具備以上基本認識之後，必須綜合展出者的預算、展品、風格、場地、時間等因素，給予合適的建議，並在有限的經費下，調整合適的展出形式來達到線上展覽之目的。此外，設計是一種實踐的創作工作，因此展示設計師若想獲取觀眾的目光，必須對新的媒體技術不斷的吸收，再將其導入設計之中，以體現科技發展的前衛性，進而撼動觀眾的心靈。

　　當代各種線上展覽的虛擬數位科技，似乎早已是展示設計新媒體的共通名字，面對新媒體的認識與學習，絕對是展示設計工作者必修的課題。

133
策劃線上展覽的
七個步驟

在策劃或舉辦線上展覽時，主辦方有許多細節要注意。舉例來說，舉辦虛擬展覽之前，主辦方需要建立明確的活動目的，例如：計畫在活動中發布產品，對潛在客群介紹公司的新產品？是否要讓潛在客群對產品有更多了解？向他們介紹品牌的產品定位？說明不同的產品支線？

主辦方需要根據不同的行銷目的，進一步策劃活動內容，以及向品牌內部的員工、臨時活動工作人員、線上技術支援人員說明活動目標，大家才能同心協力，順利舉辦一場好的線上展覽，故以下將依序說明舉辦虛擬線上展覽的關鍵七步驟。

步驟一：預留充分的籌備期

首先，主辦方需要提早規劃展覽，才能對活動內容擁有更多的討論時間，以及呈現更細緻的設計。舉例來說，當預計的活動內容中，無法順利請到第一順位的講者，主辦方依舊有額外的時間進行活動修正，以避免活動中手忙腳亂。此外，預先規劃活動，亦能讓主辦方擁有更多時間思考如何有效運用活動開支、去除不必要的花費，以及提早確立活動目標、活動時程、人員安排，皆是影響日後活動流程是否順暢的因素。

步驟二：明列清晰的預算表

在活動開始前，主辦方需要清楚有多少活動預算，並且列出清楚的預算明細表，才能避免在活動結束後，發現透支的情況。以虛擬線上展覽會為例，通常的活動成本項目有：線上平台使用費、人事成本（包含活動工作人員、講者費用）、社群行銷廣告費等等。當主辦方把預算細項的明列清楚，便能知曉哪些項目是可以節省的費用，以及知道事先需要多少預算舉辦這場活動。因此，獲取預算最準確又快速的方式，便是聯繫相關的協力廠商進行溝通，請協力廠商開出詳細的估價單，這些估價單便是線上展覽預算表的基礎資料。

步驟三：選擇合適的線上平台

市面上有許多好用的線上平台可供選擇，如 ARTOGO、EventX、iStaging 等，各家平台皆有不同的服務特點，主辦方需要依照活動性質與活動目標，選擇適當的平台。此外，主辦方能夠依據以下四種功能，針對可能使用的線上平台進行評估。

（一）是否提供活動諮詢顧問

如果主辦方是辦理虛擬活動的新手，建議先尋找有提供活動諮詢顧問的線上平台，藉此獲得活動策劃的專業諮詢，能提醒並幫助主辦方需要注意的細節，使活動順利舉辦。

（二）是否整合註冊及預約系統

整合功能的線上平台，能讓參與者在閱讀活動頁面後，立刻進行活動註冊、預約面談等後續步驟，使參與者擁更順暢的瀏覽經驗。因此，擁有詳細資訊、一目了然的活動頁面，會使線上參觀者對主辦方產生更好的印象。

（三）是否提供交流互動功能

辦理活動的目的之一，便是為了讓主辦方能與潛在客群產生互動，使雙方更了解彼此。因此，是否提供交流功能，如線上討論室、一對一或一對多視訊服務等，皆是評估線上平台是否合適的關鍵要素。

（四）是否提供主辦方會後分析

線上活動的優點之一，便是它能持續發揮影響力，讓主辦方持續獲得活動成效。因此，提供參觀者整合數據分析的線上平台，由宏觀來看，能讓主辦方根據分析內容，對下一場活動進行調整，使線上展覽活動越辦越好；微觀來看，能讓主辦方根據不同客群，提出不同的促銷活動，並且更明白潛在客群的喜好。

步驟四：階段性引起受眾的興趣

在活動開始之前，引起目標受眾的興趣是策展者的首要任務，因此可以藉由以下三個方式，引起參與者的好奇心，分別為「寄送活動通知」、「活動進行倒數計時」與「策略性的剪輯活動預告」。

（一）寄送活動通知

有關最新的活動消息，主辦方可以經由簡訊、電子郵件，通知曾經參加活動並留下聯絡資訊的客戶們，鼓勵他們再次參與活動。此外，在活動籌備期，主辦方亦可直接進行活動內容問卷調查，針對潛在客群進一步分析，了解他們喜好的活動，並加以獲得連絡方式，如此一來，便可在活動開始前寄送活動訊息，邀請他們參與。

（二）活動進行倒數計時

在活動即將開始之前，主辦方可以替活動進行倒數計時，再次提醒參與者活動即將開始。在倒數計時的期間，主辦方也可以設計抽獎活動，製造更多話題性與曝光度，提高活動的參與人數。

（三）策略性的剪輯活動預告

提升活動的參與，主辦方可以透過策略性的活動預告，引發參與者的討論、激起對活動的好奇心等誘因，讓潛在的目標受眾更想參與線上展覽活動。

步驟五：注目性佳的虛擬展覽廳

如何產生注目性佳的虛擬展覽廳？首先，當觀眾進入展覽廳時，映入眼簾是個動態的、擬真的虛擬大廳，會覺得十分驚喜，認為主辦方相當專業。在活動籌備期間，主辦方可以瀏覽許多不同主題的大廳設計，亦可對目標受眾進行問卷調查，詢問對於展廳的喜好，以此評估虛擬大廳的主題。

此外，若要擁有更多宣傳曝光的機會，也可以使用客製化的設計來滿足這樣的需求，如虛擬大廳設計橫幅或特色的影片背景。同時，若需要擁有更多贊助商，也可以提供贊助商於虛擬大廳中展示品牌商標的機會，使他們提高贊助的意願。

步驟六：邏輯性的規劃展覽空間

在虛擬展覽中，主辦方需要仔細規劃空間，有邏輯性的進行攤位分類，例如：將相同類型的品牌與參展商，分布在同一展覽空間，參與者才能輕易地找到想逛的攤位。此外，主辦方也需要考慮展示品應放置何處才能更吸引參與者的目光，如電子布告欄、電子目錄、品牌形象影片等展示品，透過邏輯性的規劃，才能讓展覽空間更加井然有序，使參展者獲得良好的參觀體驗。

步驟七：建立流暢的線上互動

在虛擬攤位中，品牌和線上參觀者進行互動，能進一步擴大潛在客群，創造更多商機。藉由客戶瀏覽產品的資訊、參加相關的商品發布演講、進行產品線上直播等互動問答，運用線上互動程式使線上參觀者能直接與品牌端溝通，讓企業更加了解潛在客群的需求，對產品與展覽體驗進行改善，增加潛在客群與產品的銷售量。

虛擬線上展覽是當前的一種行銷趨勢，透過以上七個步驟，能有效提升虛擬線上展覽的策劃效率，為主辦方與潛在客戶建立交流管道。虛擬線上展覽沒有地域和時間限制，因此能讓世界各處的參與者在家輕鬆看展，不需額外花費時間和金錢在交通或住宿上，同時企業亦能擴大潛在客群，達到品牌曝光率的效果。

134
線上展覽對
實體展覽的影響

　　在當前的趨勢下，未來的展覽將會更加積極推動創新模式，並充分結合 VR、AR 等網路技術加以優化線上展覽，如同實體的「面對面」洽商轉為線上的「螢幕對螢幕」，革新了會展行銷的管道。以目前來説，部分會展已通過技術創新，實現參展商在線上和買家預約、媒合流程管理、展後數據追蹤等服務。更簡單的説，即是通過直播平台等方式完成「線上展示、洽商、簽約」等商業互動，從實體逐漸轉換到線上進行。

　　當然，傳統會展與線上展覽，二者之間並非對立，線上展覽其實可視為實體會展在網絡上的延伸，而實體會展同時亦能將線上展覽的功用轉換為下個階段與客戶溝通的輔助運用，兩者應是相輔相成的互補關係。另一方面，隨著網路資訊透明化，以及流量使用的增加，線上展覽效益亦大幅提升，可算是多方共贏的解決方案，相信在未來科技技術及「線上展覽」模式的進化下，也定會提升用戶體驗，讓參與者更身臨其境，進而帶動科技貿易化，走向更加便利的商業貿易。

　　以目前來看，短期間國際展覽仍以小規模的實體展，搭配數位線上展覽作為行銷主流；以長期來看，元宇宙（Metaverse）熱潮早已掀起各產業對於未來應用的多種憧憬，無論是展覽業或是參展業者，都希冀元宇宙應用能夠加速腳步，讓買賣雙方沉浸於如現實般的互動關係之中。

 重點整理

1. 線上展覽的優點：1、不受時間及空間的限制。2.高效率且低成本的建構。3.低碳又環保的展覽方式。4.客製化精準的行銷策略。

2. 線上展覽的缺點：1.缺乏面對面的交流信任。2.不適用所有展品與商品。3.無法創造周邊經濟效益。4.虛擬技術價格尚未普及。

3. 線上展覽的分類：1.以用途分類：商業型線上展覽、非商業型線上展覽。2.以媒體分類：AR擴增實境、VR虛擬實境。

4. 虛擬實境VR媒體技術大致可分為以下四種：1.環景攝影掃描。2.虛擬畫廊。3.虛擬3D建模。4.360°全景照片。

5. 策畫線上展覽的七個步驟：1.預留充分的籌備期。2.明列清晰的預算表。3：選擇合適的線上平台。4.有節奏的引起受眾的興趣。5.注目性佳的虛擬展覽廳。6.邏輯性的規劃展覽空間。7.建立流暢的線上互動機能。

6. 主辦方對線上平台選定時，進行評估的四個要點：1.是否提供活動諮詢顧問。2.是否整合註冊及預約系統。3.是否提供交流互動功能。4.是否提供主辦方會後分析。

 延伸思考

· 如果你是實體展覽的工程廠商，公司未來該朝哪個業務方向發展？持續舊本業？改線上展覽公司？前二者並存？還是元宇宙呢？

參 | 考 | 書 | 目

1. 《展示設計》 趙雲川 / 中國輕工業出版社 / 2006.01

2. 《展示藝術設計》 林福厚，馬衛星 / 北京理工大學出版社 / 2006.07

3. 《展示設計》 張立，王芙亭 / 中國紡織出版社 / 2006.09

4. 《展示空間設計》 朱曦，苗岭，周東梅 / 上海人民美術出版社 / 2006.11

5. 《商業空間展示設計》 朱翔 / 機械工業出版社 / 2007.09

6. 《展示設計理念與應用》 任仲泉 / 中國水利水電出版社 / 2008.07

7. 《會展展示設計》 馮嫻慧，王紹增 / 中國人民大學出版社 / 2012.06

8. 《展示道具設計》 李繼春，黃群 / 清華大學出版社 / 2012.09

9. 《展示照明設計》 陳新業，尚慧芳 / 中國水利水電出版社 / 2012.10

10. 《會展展示設計》 黃立萍，劉戀 / 中國旅遊出版社 / 2013.09

11. 《現代博覽展示設計》 鄭林鳳 / 機械工業出版社 / 2016.07

12. 《會展工程與材料》 史建海 / 化學工業出版社 / 2016.09

13. 《展陳空間設計》 陳雷，劉斯暘 / 清華大學出版社 / 2017.01

14. 《創意思境》 楊裕富 / 田園城市文化事業有限公司 / 1999.11

15. 《關鍵 17 秒說話術》 安正田 / 麥田出版社 / 2009.09

16. 《不必說話就贏的簡報術》 天野暢子 / 天下文化 / 2009.09

17. 《簡報藝術 2.0》 Garr Reynolds / 悅知文化 / 2008.10

18. 《簡報技術圖解》 Garr Reynolds / 商周出版 / 2006.06

19. 《博物館專題特展之展示設計研究 運用設計文化符碼解析與創作設計》 許峰旗

20. 《櫥窗陳列設計於消費者感性意象之研究》 許翰殷、盧麗淑、管倖生

國家圖書館出版品預行編目（CIP）資料

商業展示設計：商展設計師基礎大全 = Design of commercial
display/ 紀明仁編著 . -- 二版 . -- 新北市：全華圖書股份有限公司，
2023.05
　　面；　公分
ISBN 978-626-328-452-4(平裝)
1.CST: 商品展示 2.CST: 櫥窗設計
964.7　　　　　　　　　　　　　　　　　　　112006229

商業展示設計－商展設計師基礎大全 (第二版)

作　　者｜紀明仁
發 行 人 ｜陳本源
執行編輯｜蕭惠蘭、王博昶
封面設計｜盧怡瑄
出 版 者 ｜全華圖書股份有限公司
郵政帳號｜0100836-1 號
印 刷 者 ｜宏懋打字印刷股份有限公司
圖書編號｜0827001
二版一刷｜2023 年 5 月
定　　價｜新臺幣 495 元
I S B N ｜978-626-328-452-4
全華圖書｜www.chwa.com.tw
全華網路書店 Open Tech ｜www.opentech.com.tw
若您對書籍內容、排版印刷有任何問題，歡迎來信指導 book@chwa.com.tw

臺北總公司（北區營業處）
地址：23671 新北市土城區忠義路 21 號
電話：(02)2262-5666
傳真：(02)6637-3695 、6637-3696

中區營業處
地址：40256 臺中市南區樹義一巷 26 號
電話：(04)2261-8485
傳真：(04)3600-9806（高中職）
　　　(04)3601-8600（大專）

南區營業處
地址：80769 高雄市三民區應安街 12 號
電話：(07)381-1377
傳真：(07)862-5562

讀者回函卡

掃 QRcode 線上填寫 ▶▶▶

姓名：

生日：西元　　年　　月　　日　性別：□男 □女

電話：（　）　　　手機：

e-mail：（必填）

通訊處：□□□□□

學歷：□高中・職　□專科　□大學　□碩士　□博士

職業：□電子　□電機　□資訊　□機械　□汽車　□工管　□土木　□化工　□設計
　　　□工程師　□教師　□學生　□軍・公　□其他

學校/公司：　　　　　　　科系/部門：

註：數字零，請用 Φ 表示，數字 1 與英文 L 請另註明並書寫端正，謝謝。

・需求書類：

□A.電子 □B.電機 □C.資訊 □D.機械 □E.汽車 □F.工管 □G.土木 □H.化工 □I.設計
□J.商管 □K.日文 □L.美容 □M.休閒 □N.餐飲 □O.其他

・本次購買圖書為：　　　　　　　　書號：

・您對本書的評價：

封面設計：□非常滿意 □滿意 □尚可 □需改善，請說明
內容表達：□非常滿意 □滿意 □尚可 □需改善，請說明
版面編排：□非常滿意 □滿意 □尚可 □需改善，請說明
印刷品質：□非常滿意 □滿意 □尚可 □需改善，請說明
書籍定價：□非常滿意 □滿意 □尚可 □需改善，請說明
整體評價：請說明

・您在何處購買本書？

□書局 □網路書店 □書展 □團購 □其他

・您購買本書的原因？（可複選）

□個人需要 □公司採購 □親友推薦 □老師指定用書 □其他

・您希望全華以何種方式提供出版訊息及特惠活動？

□電子報 □DM □廣告（媒體名稱　　　　　　）

・您是否上過全華網路書店？（www.opentech.com.tw）

□是 □否 您的建議

・您希望全華出版哪方面書籍？

・您希望全華加強哪些服務？

感謝您提供寶貴意見，全華將秉持服務的熱忱，出版更多好書，以饗讀者。

填寫日期：　　/　　/

2020.09 修訂

親愛的讀者：

感謝您對全華圖書的支持與愛護，雖然我們很慎重的處理每一本書，但恐仍有疏漏之處，若您發現本書有任何錯誤，請填寫於勘誤表內寄回，我們將於再版時修正，您的批評與指教是我們進步的原動力，謝謝！

全華圖書 敬上

勘 誤 表

書 號		書 名		作 者
頁 數	行 數	錯誤或不當之詞句		建議修改之詞句

我有話要說：（其它之批評與建議，如封面、編排、內容、印刷品質等...）